WARHAMMER STARTUP GUIDE

HOW TO BUILD WARHAMMER

戰 鎚 模 型 製 作 入 門 指 南

CONTENTS

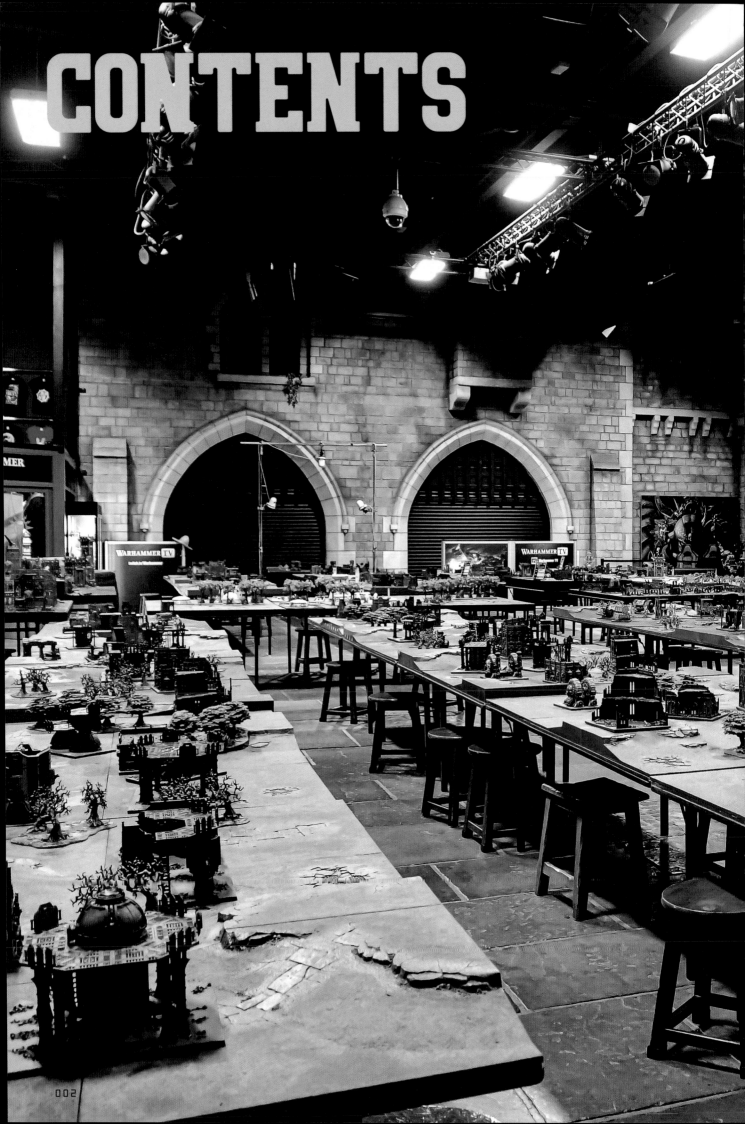

AMAZING
WARHAMMER

世界上
獨一無二的
模型套件

　　英國為塑膠模型的發祥地，『戰鎚』微縮模型就來自大家喜愛的模型發源國。由GAMES
WORKSHOP廠商推出的塑膠成型品擁有令人驚嘆的精緻度，不論是肌肉、鱗片、鎧甲、寶石，還是
腐朽的刻劃，都展現出無法從一般模型看到的細節。模型之美宛若被施展了魔法，任何人只要一接觸就
會臣服於其魅力。

　　而且一旦親自體驗過這款模型，我想各位絕對可以感受到不同於車子、戰車、飛機、日本機械動漫等
模型的價值，並且讓人更加沉迷於模型世界。

　　本書集結了許多有關『戰鎚』的組裝和塗裝方法，希望可以讓更多人體會到如此奇妙的感受。接下
來，請不要猶豫，就和我們一起遨遊於『戰鎚』模型世界吧！

WARHAMMER KIT REVIEW

只有從『戰鎚』模型才能感受到的趣味!!!
釋放禁錮在樹脂中的魔法!!

　　即便模型的世界如此廣大，不論是零件分割、零件形狀，還是喀擦喀擦的絕佳組裝手感，都只有從『戰鎚』模型才能感受這些前所未有的體驗。

　　在此彙整了這款模型的魔幻魅力，希望大家親手組裝如此絕妙的微縮模型!!!

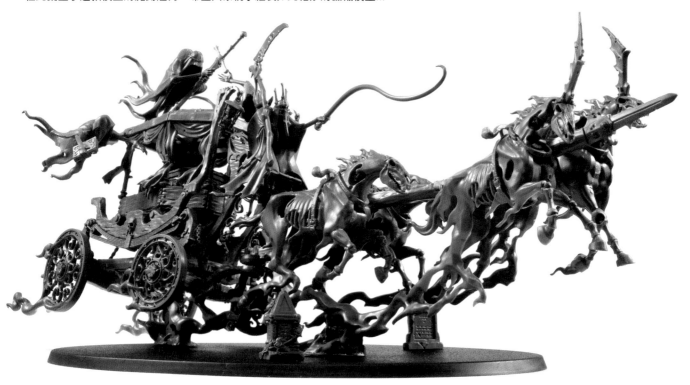

黑車廂 ●16100日圓，銷售中

▲這是一輛由4匹幽靈駿馬拉動的恐怖馬車。馬匹馳騁的英姿躍動，而且還呈現奔馳空中的造型，非常有魅力。

> 亡靈!!!

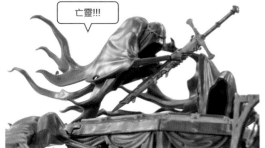

▲伴隨著似乎在守護棺木的亡者們，衣衫襤褸，造型宛若亡靈。連輪廓如此複雜的長袍都能用塑膠製作成型。

> 在框架流道奔馳的馬匹!!

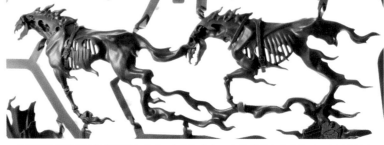

▲2匹馬以靈體相連的造型製作成型！如鯛魚燒般，和同樣製作成型的另一半零件接合，駿馬立即現身，工藝精湛！

視覺的饗宴!!
享受源源不絕的
細節!!

　　『戰鎚』模型的精密細節也是本系列吸引人的一點。每次手持零件時，就可欣賞到精妙絕倫的紋路刻劃，而且組合後零件之間緊密接合，毫無縫隙。實在太厲害了!!

> 植物! 文字!! 蛇!!!

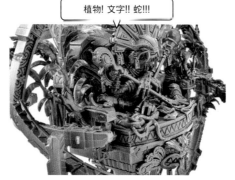

▲從遺跡的刻字到裝飾配件，還有無數的蛇，資訊量完整豐富！

> 令人嘆為觀止的絢爛裝飾!

▲身體添加的裝飾配件刻有華麗繁複的細節，精緻的令人難以想像。

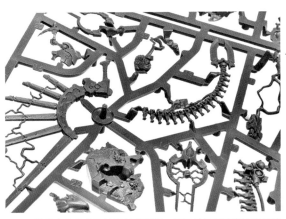

機械風格的細節
造型也毫不馬虎!!!

▲不只是肌肉和生物的紋路刻劃細膩,連機械的細節造型也很精密。

微縮模型
往空中飛升!!!!

虛空龍卡坦碎片
●15300日圓,銷售中

▲經過GAMES WORKSHOP的設計,輕鬆呈現飄浮在空中的造型!細節密度超高的微縮模型,利用帶狀能量波相互連接後,即可呈現飛向空中的模樣。

組裝巧妙
分割的零件

◀帶狀能量波穿梭在瓦礫以及身體,經過相互組合後,整體變得穩固。最後只要連接在底座上,就會使微縮模型在空中飄浮。

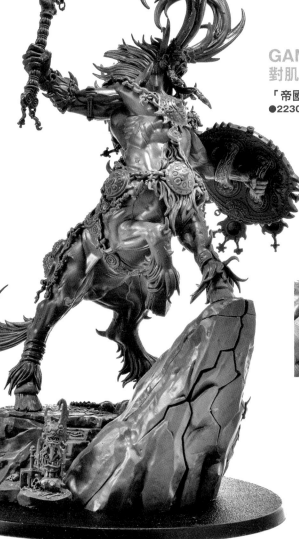

GAMES WORKSHOP
對肌肉的熱愛

「帝國末日」克拉葛諾斯
●22300日圓,銷售中

◀◀微縮模型中用塑膠製作肌肉造型的技術可謂世界第一!可讓人順利組裝出結實隆起的肌肉。零件分割也巧妙利用了肌肉隆起的走向,所以零件接合幾乎沒有不自然的地方。

任何人都感到
帥氣的惡魔!!!

暗黑主宰貝拉科
●20000日圓,銷售中

▶模型刻畫不容忽視的巨大翅膀、挑戰者倒在地面的悲慘結局等,引領觀者進入混沌的世界,可說是『戰鎚』的最佳微縮模型。

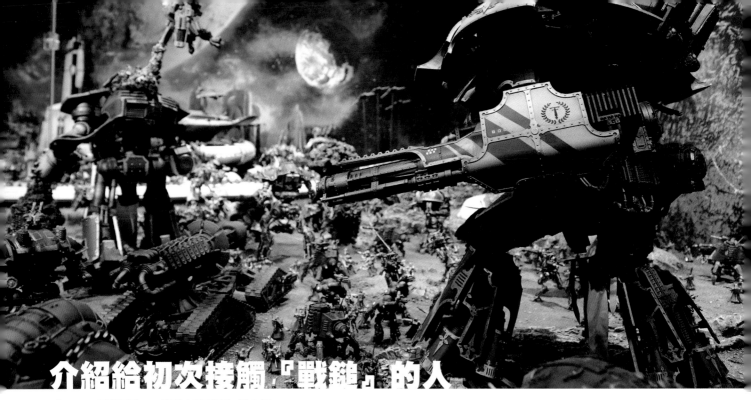

介紹給初次接觸『戰鎚』的人
何謂『戰鎚』？

本書介紹『戰鎚』究竟是甚麼？本篇大約利用10分鐘的時間解說，快速帶大家了解一下『戰鎚』世界。一旦認識了『戰鎚』世界，就會讓模型的製作與塗裝變得更加有趣！

text／傭兵PENGIN

1 源自何處的遊戲？擁有甚麼樣的世界觀？

『戰鎚』是一種相當受到歡迎的「微縮模型遊戲」商品，在玩這款模擬遊戲時會使用微縮模型在桌上重現激烈的戰場。其製造廠商「GAMES WORKSHOP」是一家英國企業，在1970年代創立初期是在製造西洋棋和桌遊的棋盤。爾後引進代理了在美國掀起潮流的TRPG遊戲『龍與地下城』，而且市場反應熱烈，接著提供製造商「Citadel Miniature」創業資金，生產製造用於TRPG和微縮模型遊戲的微縮模型，不過GAMES WORKSHOP很快就將其合併（但是現在微縮模型和塗料的名稱依舊保留Citadel的名稱）。後來GAMES WORKSHOP除了進口和銷售微縮模型之外，還獨自發展了一套遊戲。其中一項就是1983年推出的『戰鎚』，並且成了這家公司的招牌商品，經過多次再版，還發展出各類衍生作品，變成全球迄今超受歡迎的遊戲。

現在這款『戰鎚』以奇幻版和科幻版這兩種內容為主，除了原本的微縮模型遊戲之外，還發展至小說、漫畫、數位遊戲等各個領域。

奇幻『戰鎚』，也就是『戰鎚席格瑪紀元』的故事發生在有火焰、金屬、光明和陰影等魔法特性的7大界域「凡間界域（Mortal Realms）」，居住在各界域的勢力締結聯盟，共同抵抗暗黑諸神的軍團勢力。在這款奇幻類遊戲中，除了人類之外，還會陸續出現精靈、矮人、獸人、蜥蜴人、鼠人以及其他空間的惡魔等角色，種族類型多元，並且都被製作成微縮模型。

而科幻版『戰鎚』，也就是『戰鎚40,000』的故事發生在連科技都成了宗教信仰的極權主義世界。人類帝國「Imperium」不斷在銀河系拓展霸權卻走向衰敗，並且與異星族（異形）和暗黑諸神軍團，在銀河系各個星球持續永無休止的戰爭，可謂是充滿暗黑風格的科幻世界。人類的超級戰士和太空歐克蠻人或精靈之間戰爭不斷，整個世界在科幻的基調中又帶有奇幻色彩，發展成極為獨特的微縮模型系列。

Made in UK!!!

戰鎚40,000

▶科幻版的『戰鎚』，本部作品的代表性角色就是星際戰士。

戰鎚席格瑪紀元

▶奇幻版的『戰鎚』，本部作品的代表就是猶如騎士角色般的雷鑄神兵。

2 近年在全球掀起一股熱潮!!

『戰鎚』雖然是長年受到大眾喜愛的微縮模型遊戲，不過近年受歡迎的程度更上一層樓，銷售量急速上升，甚至連國外的經濟雜誌都刊登了相關報導。相關因素相當多，但是最主要的因素莫過於「孩提時代曾經的玩家再次回歸」。一如前面所述，這款遊戲擁有漫長的歷史，尤其在英國，有許多人在兒童時期都曾沉迷其中，如今長大成人，可自由運用的金錢也變多了而再次沉迷，諸如此類的情況不勝枚舉。而2017年『戰鎚40,000』大幅修改了遊戲規則，相較於過去，遊戲變得更加好玩，收穫不少好評，這點也成了一股助力。再加上在影音平台網站發布遊戲實況等情況盛行，線下遊戲的整體關注度激增，兩者相輔相成之下，也帶來很大的影響。

再者，受到全球新冠肺炎的衝擊，直接面對面玩遊戲的機會大減，宅在家的需求提升，微縮模型製作塗裝也成了一種居家樂趣而受到大眾歡迎，進一步推升了銷售量。『戰鎚』長年人氣高居不下不僅僅因為它是一款遊戲，其有趣之處還包括為精緻的微縮模型組裝上色。

▲總公司位於英國的諾丁漢，當地還有名為「戰鎚世界」的設施，當中匯集了有關『戰鎚』的一切。而且還有一座博物館，可讓人一次瀏覽『戰鎚』的歷史。

3 大家有哪些玩法？

戰鎚原本就是一款遊戲，也就有很多人將其當成桌遊玩樂，甚至有不少人會當成一種競技遊戲，召開大規模的全球性比賽，集結世界各地的遊戲高手共襄盛舉。不過也有一些人並不參與遊戲，而是熱衷於組裝這些精巧製作的微縮模型，並且塗裝上色。當然塗裝比賽的規模也很盛大，世界各地手藝精湛的模型師或塗裝師也都激烈地相互切磋。

另外，『戰鎚』每一款遊戲都擁有豐富的背景設定和故事。如此遼闊的世界觀不但可讓玩家當成參考，如實依照設定製作微縮模型，或模仿故事內容玩遊戲等，提供了綜合性的趣味玩法，還產生了一批並不製作微縮模型或玩遊戲的玩家，而只單純透過小說等媒介持續關注這個世界觀。例如『戰鎚40,000』的招牌角色星際戰士除了身負世界觀的歷史與

故事之外，還有部隊編列和運用的方法、軍裝的顏色與標誌等極為細膩的設定。此外，GAMES WORKSHOP還運用這些世界觀推出了小說和動漫，甚至還有簽署授權的動畫遊戲，這些同樣都收穫了不少人氣（筆者也是因為動畫遊戲才迷上『戰鎚』世界）。

包括上述內容，『戰鎚』的玩法相當多樣，不論是遊戲、微縮模型製作，還是世界觀，整體都能讓人樂在其中，正因為只要某一個要素就可以令人著迷，成了可持續探究的趣味。

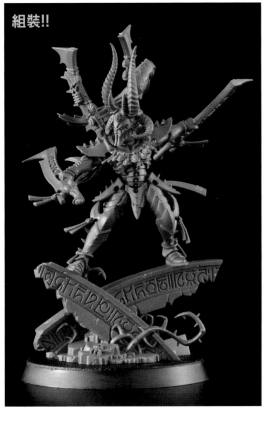

組裝!!

遊戲!!

▲使用自己組裝上色的微縮模型，和朋友開心玩遊戲！正因為是自己製作的微縮模型，讓人對遊戲更有熱情。

▲『戰鎚』角色就是你的畫布，請恣意上色。照片裡塗裝的人正是書中多次說明塗法範例的MUCCHO。

系列收集!!

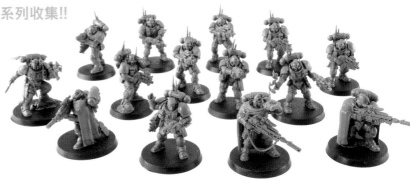

◀獨特的零件分割、刻在零件表面的肌肉或骨骼等，光是將如此令人嘆為觀止的零件組裝成型就充滿樂趣。

▲收集自己喜歡的種族！擴展自己專屬的系列也是『戰鎚』的好玩之處！

4 試著用製作完成的微縮模型玩遊戲!!

由於本書主要側重在『戰鎚』模型的介紹，所以這裡稍微介紹遊戲的概要與入門方法。

玩『戰鎚』時基本上依照寫有遊戲玩法的規則書，再參照每種微縮模型的設定資料建立自己的專屬軍隊（在戰鎚中稱為軍團，可以想成集換式卡牌遊戲的牌組就比較好理解），並且以骰子隨機決定是否移動微縮模型、是否採取射擊或格鬥等行動。遊戲的另一個特色是微縮模型的移動和射程距離等判定並非格數，而是使用量尺。

因此遊戲中首先需要的物品包括用於遊戲的微縮模型、規則書、量尺和骰子。規則書已免費公開在官方網站，其他物品則可另外購買。假如還是有不了解的細節，只要購買『戰鎚席格瑪紀元』、『戰鎚40,000』各遊戲的入門套裝，就會有遊戲基本所需的物品，所以很建議大家先從這些套裝著手。此外，遊戲時若微縮模型都有上色，能讓人更沉浸在遊戲的氛圍中，不過上色並非必需的步驟，所以不塗裝也可以玩。

若才剛開始接觸這款遊戲，非常建議大家先前往GAMES WORKSHOP的官方店家「WARHAMMER」等，實地走訪設有遊戲空間的『戰鎚』銷售店。來到這些店家，不但可當場購買微縮模型，還可以租借前述所說的遊戲所需物品，實際體驗遊戲等，但最重要的是可以很容易找到遊戲不可缺少的對戰玩家。希望大家不要只將『戰鎚』視為一般的模型，當成一種遊戲也很好玩。將製作塗裝好的微縮模型放在棋盤，當成戰棋使用，一定會體驗到不同以往的感覺，並且產生特殊的情感。

請先購入起手包!!

戰鎚40,000
新兵版

◀『戰鎚40,000』套裝，從微縮模型組裝到遊戲都可輕鬆上手。

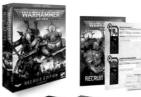

戰鎚席格瑪紀元
戰士入門套裝

▶這是『戰鎚席格瑪紀元』的入門套裝。

一起前往「WARHAMMER STORE」!!!

360度視角所及之處盡是『戰鎚』!!!
可獲得完整體驗的最佳場所!

『WARHAMMER』其中有由GAMES WORKSHOP直營的店家「WARHAMMER STORE」,而且竟然有「10家」! 店內充滿有關『戰鎚』的一切。若有靠近住家附近的店家,大家一定要前往參觀選購。

▼2021年遷址至此,全新開幕。HJ編輯部也經常來走訪。

> 日本旗艦店
> WARHAMMER
> 神保町

> 令人眼花撩亂的『戰鎚』世界

▲這裡匯集了套件、工具、塗料、遊戲所需資料等『戰鎚』的一切。

> 還可看到精緻的微縮模型!!

> Citadel Colour
> 塗料全系列商品!!

◀Citadel Colour塗料陳列區排滿了全系列商品(有時受到英國運輸的影響,熱門的顏色可能會有缺貨的情況)。這個也想要,那個也想買,令人不知如何挑選。若向店員詢問「我想要那款顏色,可是……」,他們都會很親切地説明。而且還可讓人試塗。

> 還可立刻選購即將推出的品項!!

▲接受即將發售的新商品訂購,可在收銀機旁的平板裝置確認和預約。

▲可以親眼觀賞由店員製作的微縮模型! 看到塗裝帥氣的微縮模型,就會讓人想購買同款商品。

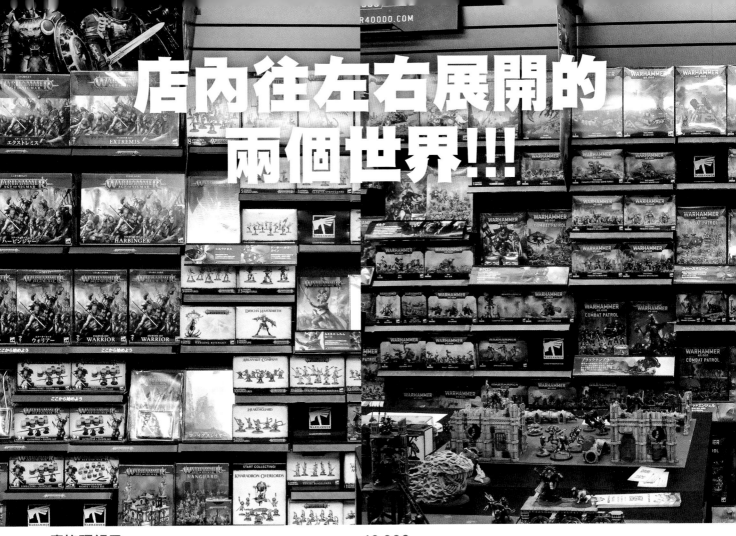

店內往左右展開的兩個世界!!!

席格瑪紀元

▲一進入神保町店，左手邊架上排滿了擁有奇幻魅力的『戰鎚席格瑪紀元』（以下簡稱AOS）商品。

> 層架上還會標示各陣營的說明

第一次體驗塗裝的人還可以將微縮模型帶回家!!

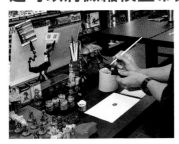

◀初次來店的人，只要向工作人員表示：「我想嘗試『戰鎚』塗裝」，就可以體驗塗裝作業並可將塗裝好的微縮模型帶回家！

▼店家對於初次到來的顧客究竟會提供多少優惠服務呢？那就是讓你帶一個微縮模型回家，而且這是為了新顧客每月全新製作的套件，是不是好得太誇張了！

> 可獲得一個全新微縮模型!!

▲店內提供星際戰士和雷鑄神兵這兩個主要角色的微縮模型，讓顧客從中挑選一個塗裝，是不使用接著劑就可組裝的套件。

40,000

▲一進入店內，右手邊便排滿了大家熟知的『戰鎚40,000』商品，也就是『戰鎚』代表性角色「星際戰士」，系列商品豐富齊全。

◀層架依照種族和陣營來陳列商品，方便大家了解選購。更貼心的是，還有簡單的敘述說明。

> 連新手都可以安心挑選!!

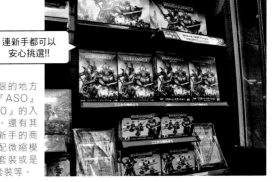

▶層架最顯眼的地方同時陳列了『ASO』和『40,000』的入門套裝商品。還有其他各種適合新手的商品，包括搭配微縮模型和塗料的套裝或是可玩遊戲的套裝等。

透過遊戲和大家一起同樂!!

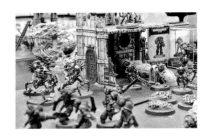

▶店內會定期舉辦遊戲活動。第一次接觸的人也可以經過店員的指導說明參加遊戲。

可參加讓『戰鎚』更加有趣的企劃活動!!

▲店家會舉辦名為「戰鎚軍功」的30項企劃活動，完成每一道挑戰就會得到相應的獎勵。

▲店家備有許多豪華獎品，只有完成所有企劃活動的人才可獲得。住家附近有戰鎚店家的人絕對要踴躍參加。

WARHAMMER 40,000

解說／傭兵PENGIN

巨型武器和怪獸的激烈對戰!! 世界一切萬物化為灰燼，只剩永不休止的無情戰火!!!
認識『戰鎚40,000』的角色人物!!

本篇將大略介紹在『戰鎚』科幻版遊戲『戰鎚40,000』出現的主要陣營，還會介紹每個陣營的特色、推薦的微縮模型，所以閱讀後若有感到興趣的陣營，一定要去購買微縮模型，並且加入『戰鎚40,000』世界的戰爭！

SPACE MARINE 星際戰士

這是從人類帝國殖民的星球挑出一批居民，經過嚴格的訓練，並且增強基因、改造肉體誕生的超人類士兵。他們遵從古代戰術典籍「戰鬥聖典（Codex）」，被劃分成數個名為戰團（Chapter）的單位，持續與人類的敵人征戰。其中極限戰團最為著名，戰團長「瑪爾涅斯‧卡爾加」活成了一個充滿傳奇的指揮官。

瑪爾涅斯‧卡爾加榮譽護衛
●7600日圓，銷售中

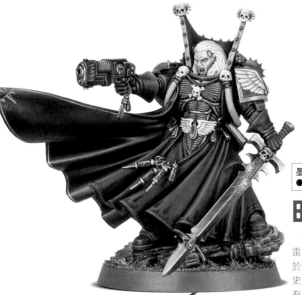

墨菲斯頓
●5900日圓，銷售中

BLOOD ANGEL 聖血天使

鮮紅色的星際戰士戰團，作戰時擅長運用跳躍背包進行迅雷不及掩耳的強烈襲擊。他們身懷一個暗黑的秘密，就是由於基因缺陷，迫使他們對於吸食鮮血充滿渴望。守護戰團歷史與秘密的智庫總長（Chief Librarian）「墨菲斯頓」擁有星際戰士最強的超能力，是一名廣為人知的靈能者。

DARK ANGEL 暗黑天使

深綠色的星際戰士戰團，最為人所熟知的就是擁有悠久的歷史，並且裝備了威力強大的古老武器。在一萬年發生的人類帝國內亂「荷魯斯叛亂（荷魯斯之亂）」之後，隱匿了戰團出現許多反叛者的實情，並且利用跳脫戰典的高機動部隊「鴉翼鐵騎」和重裝襲擊部隊「死翼終結者」，秘密肅清這些「墮落天使」。

鴉翼鐵騎 ●6300日圓，銷售中

SPACE WOLF 太空野狼

前所未有的灰藍色星際戰士戰團，戰鬥方式獨特不受限於戰鬥聖典。部分戰士因為基因缺陷，會變成猙獰可怕的狼人。戰團騎兵「雷狼騎兵」是一批騎乘在巨狼戰鬥的特殊精銳部隊，未曾存留在帝國紀錄中，早已成為一種歷史傳承。

雷狼騎兵 ●8300日圓，銷售中

BLACK TEMPLAR 黑色神殿騎士

帝皇武聖
●5300日圓，銷售中

這支星際戰士戰團是將人類帝皇奉為天神崇拜的狂熱分子，將與神為敵的異端分子、異星族（異形）、使用邪惡法術的人視為敵人，開啟永無止境的聖戰。他們也擁有完全脫離戰鬥聖典的獨特戰鬥傳統，會透過帝皇的神諭，從戰團中挑選一名代理戰士「帝皇武聖」，並且與敵軍單挑一決勝負。

DEATHWATCH

死亡守望

這是一支直接隸屬於異星審判庭的特殊部隊，從對抗異星族的星際戰士戰團招募，由一群老兵編製而成。身穿漆黑盔甲，戰鬥時會利用針對異星族研究多年開發的特殊裝備與戰術。這支部隊在運輸時會使用由強大火力武裝的專用機「黑星鴉」。

> 黑星鴉 ●11700日圓，銷售中

GREY KNIGHTS

灰騎士

這是一支銀白色星際戰士戰團，全員都是靈能者，為精英中的精英。創建的目的就是要驅逐從亞空間暗黑邪神領域「混沌界域」入侵的惡魔。戰團的騎士首領「克羅堡主」是殘暴魔劍的看守者，不但可以封印劍上的邪惡力量，還可憑自己的力量作戰，為世上少見的英雄。

> 克羅堡主
> ●6400日圓，銷售中

ADEPTUS CUSTODES

禁軍

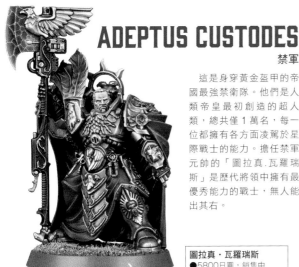

這是身穿黃金盔甲的帝國最強禁衛隊。他們是人類帝皇最初創造的超人類，總共僅1萬名，每一位都擁有各方面凌駕於星際戰士的能力。擔任禁軍元帥的「圖拉真·瓦羅瑞斯」是歷代將領中擁有最優秀能力的戰士，無人能出其右。

> 圖拉真·瓦羅瑞斯
> ●5800日圓，銷售中

ADEPTA SORORITAS

修女會

這個組織隸屬於帝國國教會的帝國宗務局，是一支擁有狂熱信仰的修女軍隊，她們將極具威力的兵器和由信仰誕生的奇蹟當成武器，將對帝皇的信仰推廣到全銀河系。其另一個廣為人知的名號為「戰鬥修女」。她們使用的戰車「驅魔者坦克」搭載了管風琴造型的火箭發射器，在戰場上一邊演奏神聖交響樂，一邊消滅與神作對的敵軍。

> 驅魔者坦克 ●11700日圓，銷售中

ADEPTUS MECHANICUS

機械修會

這是一個崇拜機械神的僧侶組織「科技祭司」。曾經盛極一時的人類帝國在長期的戰爭歷史中走向衰敗，科技相關知識逐漸形成一種宗教，而機械修會負責各種機械的操作與整備的儀式。為了探究、保存知識，還建立了自己的軍隊加以保衛，並且由「護教軍元帥」負責擔任陣前指揮。

> 護教軍元帥 ●4100日圓，銷售中

ASTRA MILITARUM

星界軍

這是由帝國臣民構成的帝國防衛軍，是集結了數量龐大、攻擊力強的野戰砲和戰車等，經過殘酷戰場洗禮的人類軍隊。其中的主力戰車「黎曼魯斯戰鬥坦克」，是在科技黑暗時代開發的傑出武器，可以搭載各種配合用途的主砲，歷經1萬年以上歷史長河，依舊持續運作中。

> 黎曼魯斯戰鬥坦克 ●8100日圓，銷售中

IMPERIAL KNIGHT

帝國騎士

這是一支誓死效忠人類帝國和火星機械神教的貴族軍團，作戰時會使用造型宛若古代戰士、雙腿步行的泰坦級武器「騎士機甲」。其中驍勇善戰的貴族經常使用的類型為「聖騎士型」機甲，喜歡用來突擊前線的敵人。這個類型不但有巨型鏈鋸劍等近身搏鬥的武器，還裝備了可以熔化敵軍的熱能武器熱能砲。

> 聖騎士型 ●16800日圓，銷售中

CHAOS 混沌

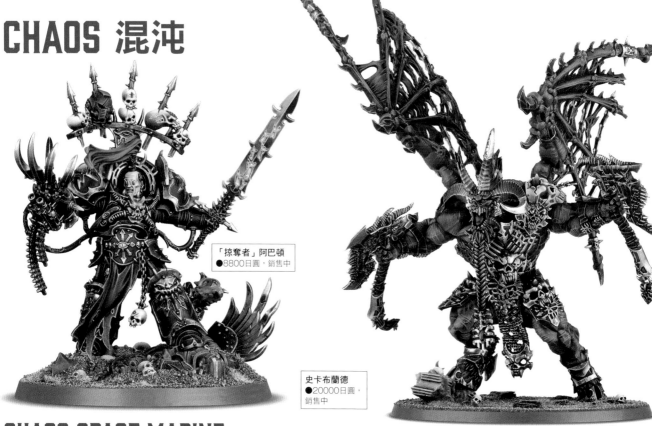

「掠奪者」阿巴頓
●8800日圓，銷售中

史卡布蘭德
●20000日圓，
銷售中

CHAOS SPACE MARINE
混沌星際戰士

這是舉旗反叛人類帝國的星際戰士，這群反對帝皇的軍團起源於大約1萬年前的人類帝國內亂「荷魯斯叛亂」，其中大多數的人不論是否願意都受到混沌諸神的眷顧，和帝國之間展開永無止盡的戰爭。其中最惡名昭彰的軍團，當屬「黑色軍團」的戰帥「掠奪者阿巴頓」。他是混沌軍團的統帥，受到所有混沌諸神的恩賜，屢次讓帝國深陷危機之中。

CHAOS DAEMONS 混沌惡魔

混沌諸神的軍團來自亞空間的領域「混沌界域」，企圖攻擊人類的靈魂入侵帝國。他們分別是殺戮之神的恐虐、瘟疫之神納垢、萬變之神辛烈治與享樂之神沙歷士，這四大邪神發揮各自的特性為銀河帶來了嚴重的破壞。「史卡布蘭德」曾經是隸屬於恐虐邪神的惡魔原體，但卻愚昧地挑戰恐虐，使自己的翅膀受到烈焰燃燒。他內心狂怒地在地面遊盪並且持續戰鬥，結果卻讓恐虐邪神大為欣喜。

THOUSAND SONS
千子

這是隸屬於辛烈治的混沌星際戰士軍團，擅長運用靈能戰鬥。他們曾經是帝國的忠臣，但卻在「荷魯斯叛亂」中陷入絕境，受到辛烈治邪神的護佑而入其麾下。率領千子的惡魔原體「紅魔馬格努斯」是僅次於帝皇的銀河最強靈能者。

紅魔馬格努斯
●21100日圓，銷售中

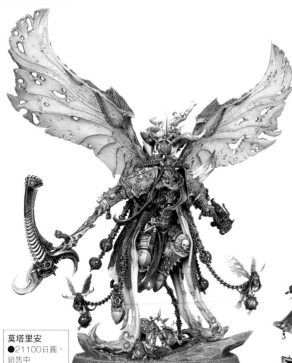

莫塔里安
●21100日圓，
銷售中

DEATH GUARD 死亡守衛

這是歸順瘟疫之神納垢的混沌星際戰士軍團，受到納垢邪神的恩賜變身成可怕的模樣，但卻擁有了令人恐懼的忍耐力。率領他們的惡魔原體為「莫塔里安」，在1萬年前因為好友的背叛感染瘟疫，自此成了納垢的屬下，持續在銀河系中散播瘟疫。

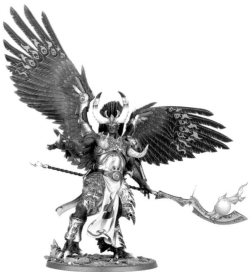

CHAOS KNIGHTS
混沌騎士

這是大約在1萬年前人類帝國內亂「荷魯斯叛亂」中背叛帝國，歸順混沌諸神的暗黑騎士。他們大多長年受到混沌力量的影響，變成不同於人類帝國騎士的可怕樣貌。其中最受到暗黑諸神寵信的騎士稱為「憎惡騎士」，會釋放殘暴的靈氣，使靠近的人發生變異。

憎惡騎士 ●24700日圓，銷售中

XENOS 異星族

AELDARI 艾爾達利

這群古文明後裔擁有比人類悠遠的歷史和尖端的科技，但卻已衰落式微。又名神靈族的他們運用自己漫長的生命，以超過人類一生的漫長歲月不斷進行戰鬥訓練。其中有一些「先知」擁有靈能天賦且特別能掌握其中奧義，一邊作戰一邊預知未來，引領艾爾達利軍隊邁向勝利。

先知 ●4100日圓，銷售中

DRUKHARI
杜可哈里

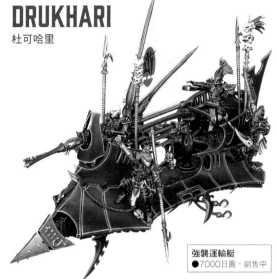

強襲運輸艇
●7000日圓，銷售中

屬於邪惡的艾爾利達一族，又稱為暗黑神靈族，他們承受痛苦，以扭曲的靈魂為力量的來源，是一群神出鬼沒的掠奪者，尋找他們眼中可能的受害者。他們透過反重力的運輸艇「強襲運輸艇」運送士兵，以極快的速度對敵人發動強烈的襲擊。

NECRON
機械死靈

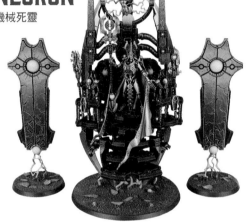

他們是不死軍團，在遙遠的過去曾繁盛一時，擁有永恆的生命，已將血肉之軀移轉成活體金屬。在6000萬年前與艾爾達利一戰失敗後，進入墓穴星球休眠，但在漸漸甦醒後持續發動戰爭，試圖奪回曾經的領土。最高指揮官為「『寂靜王』薩雷赫」，擁有接近神的絕對力量，也是擅長謀略的人物，若有必要會與人類並肩作戰。

「寂靜王」薩雷赫 ●21100日圓，銷售中

ORC 歐克蠻人

這是一種以戰爭維生的綠色野蠻菌類種族。他們以壯碩身軀和廢料垃圾製造的殘暴兵器為武器，在銀河系中作戰掀起一股風暴。這些歐克蠻人發展成越來越強大的社會，而擁有史上最巨大機械歐克（機械人＋歐克）身體的「卡茲古・斯拉卡」，是銀河系中最強悍巨大的歐克，成了凝聚歐克一族的族長。

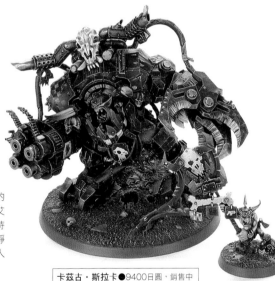

卡茲古・斯拉卡 ●9400日圓，銷售中

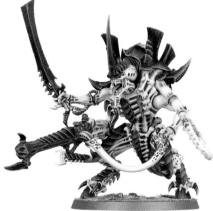

TYRANID 泰倫蟲族

從遙遠的另一端、銀河系之外來襲的異星族，遵循由靈能能量構成的集體意識，貪婪吞噬著一切有機體，可以將星球變換成連空氣都消失的不毛之地，是銀河系中最大的威脅之一。統領大批蟲族的「蟲巢暴君」擁有多個生化武器，還可以靈活操控靈能，是令人畏懼的存在。

蟲巢暴君 ●8300日圓，銷售中

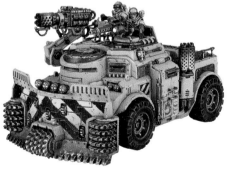

GENESTEALER CULT
基因竊取者

這是一群被名為基因竊取者的異星族移植基因後，成為泰倫蟲族一份子的人類軍團。經過好幾代的繁殖與進化融入帝國內部，掌控了無數的士兵和帝國的武器，進而發動抗爭，協助泰倫蟲族的侵略，最後甚至成了蟲族的糧食。他們駕駛的「歌利亞卡車」原本是挖掘卡車，後轉為攻擊力十足的武器使用。

歌利亞卡車 ●8200日圓，銷售中

TAU EMPIRE 鈦帝國

位於銀河東邊的異星族軍團，利用驚人的軍事能力和巧妙的外交手段不斷擴張殖民地。以整體的利益為優先，打著「上上善道」的思想旗幟，目標是創造更美好的世界，具備比人類帝國更發達的科學技術。他們代表性的武器為戰鬥用外骨骼，也就是「戰鬥服」有各種類型，例如高機動性指揮官機的「XV86冷星戰鬥服」等，可依照用途靈活運用。

鈦指揮官 ●7600日圓，銷售中

WARHAMMER AGE OF SIGMAR ®™

解說／傭兵PENGIN

在壯闊的神話奇幻世界展開的激烈戰爭!!
認識『戰鎚席格瑪紀元』的角色人物!!

接著要進入『戰鎚』的另一個主要遊戲，也就是充滿奇幻色彩的『戰鎚席格瑪紀元』（以下簡稱為 AoS），我們將介紹故事中主要的陣營和推薦的微縮模型。

ORDER 秩序

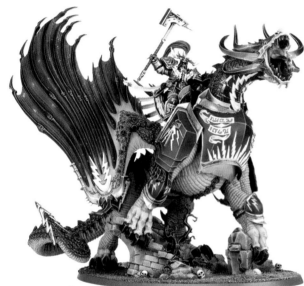

STORMCAST ETERNALS
雷鑄神兵

這是統治天空領域的人類神明席格瑪，為了與混沌諸神對戰抗衡而創造的英雄軍團。他們曾經是普通的凡人，在死後經過席格瑪的挑選，被賦予全新的身體與強大的武器，重生為不死戰士。擔任指揮官的「天空領主」，騎乘巨大翼龍「星龍」馳騁戰場。

天空領主
（騎乘星龍）
●22300日圓，銷售中

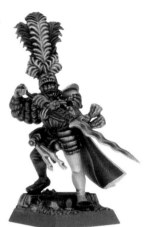

CITIES OF SIGMAR
席格瑪眾城

這是由人類、精靈、矮人等共同建造的自由城市陣營。城內的士兵反映出各種族的文化，豐富多元，還會和駐紮在城市的雷鑄神兵並肩作戰。率領各城軍隊的「自由工會將軍」，不但具備指揮能力，還是劍術高超的將領。

自由工會將軍 ●2350日圓，銷售中

KHARADRON OVERLORDS
卡拉德隆霸主

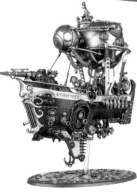

這支矮人軍團迫於混沌大軍的威脅遠離故鄉，而決定在空中城市生活。為了賺取財富駕駛巨大飛船往返凡間界域，有時也會和秩序陣營一同作戰。「艦隊鐵甲船」是這些飛船中規模最大的船隻，可以搭載多位乘客移動，憑著裝備的強大武裝擊退一切會傷及其利益的勢力。

艦隊鐵甲船
●17500日圓，銷售中

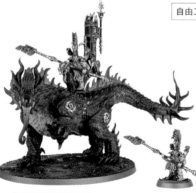

赤金符文之父（騎乘熔岩巨蜥）
●15300日圓，銷售中

FYRESLAYERS
熾焰屠夫

這是一支髮冠沖天、體格壯碩、打赤膊作戰的矮人傭兵團。據說他們的戰神葛林姆尼爾已死於神話時代，並且化為黃金碎片，他們以傭兵身分參戰並且收集黃金碎片，試圖將戰神復活。熾焰屠夫的指揮官「赤金符文之父」，會與燃燒烈焰的蜥蜴「熔岩巨蜥」共同殺入敵方陣營。

LUMINETH REALM-LORDS
明光真靈

這是由明光界域最安定的靈魂形成的一般精靈勢力。文明發展昌盛，精通藝術、哲學、戰爭，會使用強大的魔法。另外，有時其創造主明光之神「泰克里斯」也會親自率領軍隊征戰，用閃耀光芒將敵人化為灰燼。

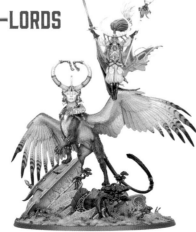

大法師泰克里斯&亥希月靈塞倫納
●23500日圓，銷售中

IDONETH DEEPKIN
伊多涅浮深海眷族

他們曾是光明之神克里斯創造的最偉大精靈，但是因為靈魂有缺陷而躲入海底生活，有時會浮出海面襲擊人類，吸取其靈魂存活維生。他們的騎兵「阿可涅安歐羅佩克」，會騎乘備有巨大魚叉的猙獰捕食獸，向敵人發動快速的攻擊。

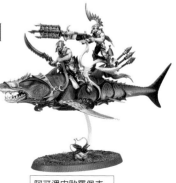

阿可涅安歐羅佩克
●6400日圓，銷售中

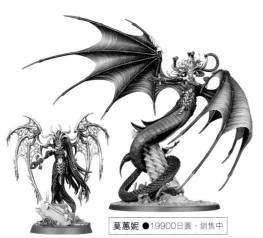

| 莫蕙妮 ●19900日圓，銷售中 |

DAUGHTERS OF KHAINE
凱恩之女

　　這群精靈信奉掌管戰爭與死亡的神明凱恩，是既噬血又好戰的狂熱軍團。雖然由她們先知「莫蕙妮」率領，但其實她不過打著已死神祇凱恩的名號，利用這些信徒獻上的鮮血祭品，企圖讓自己化身成神。

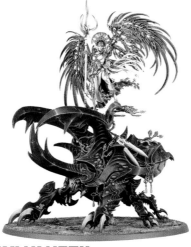

SYLVANETH 希爾凡涅

　　這是生命女神「艾拉瑞梨」麾下的森林精靈軍團。在遙遠的過往，艾拉瑞梨和瘟疫的混沌之神納垢對戰失敗後隱藏自己，但是為了重新回歸並且恢復生命的循環，仍持續與混沌軍團發生激烈的戰爭。

| 永恆女王艾拉瑞梨 ●19900日圓，銷售中 |

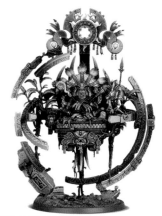

SERAPHON 瑟拉馮

　　這是與光明同時現身，抵禦混沌勢力的蜥蜴人軍團。他們是由擁有強大魔法的青蛙人魔蟾，為了消滅混沌勢力，運用星辰之力創造的純粹魔法生物。「柯羅克領主」是最古老的魔蟾，身體早已變成木乃伊，但是依舊可以因為思念降下隕石雨，是很令人驚訝的存在。

| 柯羅克領主 ●16400日圓，銷售中 |

DEATH 死亡

NIGHTHAUNT
夜魅

　　這支惡靈軍隊是由死神納閣緒利用罪孽深重之人的靈魂打造而成，並且以嘲諷的手法將他們生前的職業與罪行體現在外貌形體，而且死後依舊在永無終止的戰爭中持續受罰。他們的統帥「奧林德夫人」生前是位美麗的女性、狡詐的女王，會假裝為亡夫哀悼，贏得世人的愛戴，但在死後成了納閣緒的屬下，率領惡靈軍隊。

| 奧林德夫人 ●6400日圓，銷售中 |

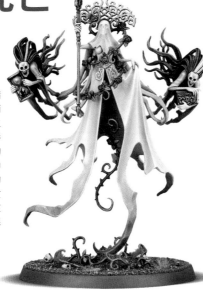

| 死都邪冥君王卡塔可羅斯 ●15300日圓，銷售中 |

OSSIARCH BONEREAPERS
歐西亞赫白骨索命者

　　這是死神納閣緒為了粉碎所有反對自身的一切，秘密創建的不死精銳部隊。他們的身體透過死靈術形成強健的骨骸，堅固異常，並且以白骨什一稅的形式，向凡間各國徵收當成材料的白骨。統帥軍隊的「卡塔可羅斯」生前就是一位天才將領，成了納閣緒的屬下並且重生後，依舊大展長才。

FLESH-EATER COURTS
血肉王庭

　　這是敬畏死神納閣緒的食屍鬼（Ghoul）王宮。率領他們的「憎惡攝政王」是曾受到神祇詛咒變身成恐怖模樣的王位繼承者，妄想自己為凡人的王公貴族，與他麾下的食屍鬼舉辦著，僅在他們眼中顯得豪華熱鬧的駭人盛宴。

| 吸血鬼領主（騎乘屍龍）●8800日圓，銷售中 |

SOULBLIGHT GRAVELORDS
魂荒墳主

　　這是由強大魂荒（吸血鬼）率領的不死軍團，他們這些吸血鬼有各自獨特的傳統與文化，可以喚醒大批殭屍和白骨戰鬥。其將領「魂荒墳主」騎乘死後腐爛卻仍擁有驚人力量的「屍龍」，挑戰與自己實力相當的敵人並且吸食其鮮血。

| 憎惡攝政王 ●4100日圓，銷售中 |

CHAOS 混沌

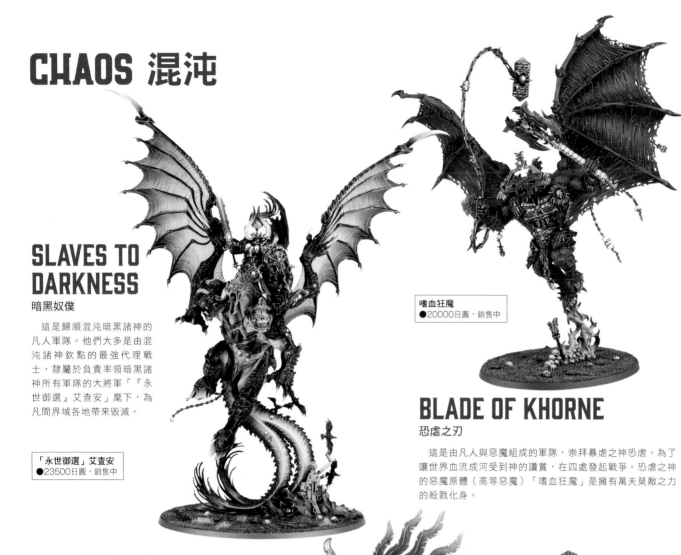

SLAVES TO DARKNESS
暗黑奴僕

　　這是歸順混沌暗黑諸神的凡人軍隊。他們大多是由混沌諸神欽點的最強代理戰士，隸屬於負責率領暗黑諸神所有軍隊的大將軍「『永世御選』艾查安」魔下，為凡間界域各地帶來毀滅。

「永世御選」艾查安
●23500日圓，銷售中

嗜血狂魔
●20000日圓，銷售中

BLADE OF KHORNE
恐虐之刃

　　這是由凡人與惡魔組成的軍隊，崇拜暴虐之神恐虐。為了讓世界血流成河受到神的讚賞，在四處發起戰爭。恐虐之神的惡魔原體（高等惡魔）「嗜血狂魔」是擁有萬夫莫敵之力的殺戮化身。

DISCIPLES OF TZEENTCH
辛烈治信徒

　　這是由凡人與惡魔組成的軍隊，隸屬於萬變之神辛烈治。最強魔術師辛烈治邪神比起單純的暴力，更喜好巧妙的謀略，但是這個軍團的能力並不遜於他人，會用魔法烈焰燒遍阻擋的敵人。辛烈治邪神的惡魔原體「萬變魔君」是狡猾的化身，擅長使用各種咒語，甚至可奪取來自敵人的咒語。

萬變魔君 ●20000日圓，銷售中

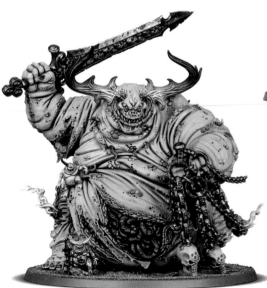

MAGGOTKIN OF NURGLE
納垢蛆魔

　　這是由凡人與惡魔組成的軍隊，信奉腐敗之神納垢。他們從稱為慈父的巨大納垢邪神獲得祝福，希望將凡間界域變成可怕的腐敗庭園，積極在各地征戰並且散播各種汙穢與疾病。納垢邪神的惡魔原體「大不潔者」體現出納垢邪神扭曲的「慈愛」，散播疾病與笑臉，象徵毀滅的前兆。

大不潔者 ●20000日圓，銷售中

HEDONITES OF SLAANESH
沙歷士尋樂魔眾

　　這是由凡人與惡魔組成的軍隊，跪拜享樂之神沙歷士。他們是道德淪喪的具體存在，極度頹廢，在戰鬥中享樂並砍殺敵人。沙歷士邪神的惡魔原體「秘寶魔王」會優雅地在戰場昂首闊步，是嗜血殘暴之神的化身。

秘寶魔王
●20000日圓，銷售中

SKAVEN 斯卡文魔鼠

鼠人斯卡文魔鼠軍團信奉著已成為混沌暗黑神之一的大角鼠。一隻隻的鼠人雖然既矮小又脆弱，但是透過成群聚集來形成令人驚恐的威脅。他們還擅長魔法以及科技，會將許多野獸合成，創造出巨大悚然的怪物「地獄深坑憎惡」。

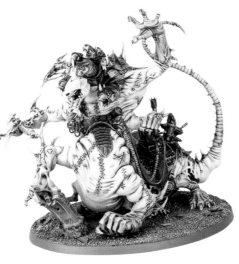

地獄深坑憎惡
●8800日圓，銷售中

BEASTS OF CHAOS 混沌野獸

混沌的力量化為獸人姿態，成為實際具體的軍隊。他們是真正的混沌之子，會從暗黑森林現身，破壞所有文明。「賽戈」是他們所有當中最巨大的獸人，只用一隻眼睛就可看見魔法的流動，追蹤最愛的魔術師居所，並且將他們吞食下肚。

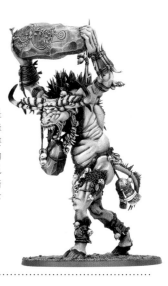

賽戈 ●8300日圓，銷售中

DESTRUCTION 食人魔血口部族

OGOR MAWTRIBES 毀滅

這是一支食人魔（歐克蠻人）軍團，由身形比人類壯碩好幾倍的魁武巨人種族組成。他們是食慾無法滿足，輾轉各地掠奪與破壞，不斷暴食的遊牧民族。率領他們的「冰霜領主」會騎乘著超巨大野獸「石角獸」突擊、制霸戰場。

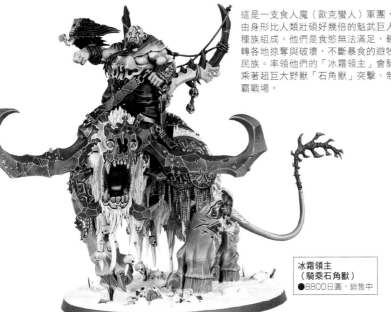

冰霜領主
（騎乘石角獸）
●8800日圓，銷售中

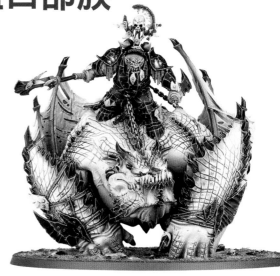

ORRUK WARCLANS
歐克戰爭氏族

信奉雙頭神祇葛克與莫克的歐克（歐克蠻人）軍隊。其中包括了壯碩的鐵頸幫、野蠻的碎骨幫，以及殘忍的殘暴小子，他們都是外表和特色各不相同的勢力，卻都齊聚一堂成了好戰一族。率領鐵頸幫的「超級頭目」，會騎著好戰的野獸「鐵頸魔龍」破壞世間一切事物。

超級頭目（騎乘鐵頸魔龍）●16400日圓，銷售中

GLOOMSPITE GITZ
幽暗惡徒

矮小的鬼精靈（哥布林）軍團是歐克蠻人的近親，他們和操控蘑菇魔法的壞月族，以及騎乘巨大蜘蛛的蛛牙族柯布林結為同盟，企圖以葛克與莫克的名義統治世界。他們的家畜球菌既是糧食又是坐騎，其中用鎖鏈相連的2個特大球菌「銏壓球菌」，看似簡單卻是擁有超強破壞力的活體武器。

銏壓球菌 ●11700日圓，銷售中

SONS OF BEHEMAT
貝西瑪特之子

這是橫行凡間界域的巨人軍團。空手就可絞殺龍獸，還用手拔起巨木摧毀城牆，擁有絕對力量的同時，只要給予報酬就可成為傭兵加入各個軍團而廣為人知。其中尤為巨大的「碎擊巨人」是地面最強破壞的化身。

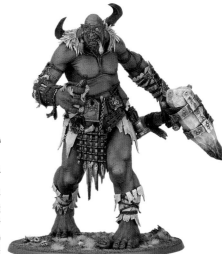

碎擊巨人 ●27000日圓，銷售中

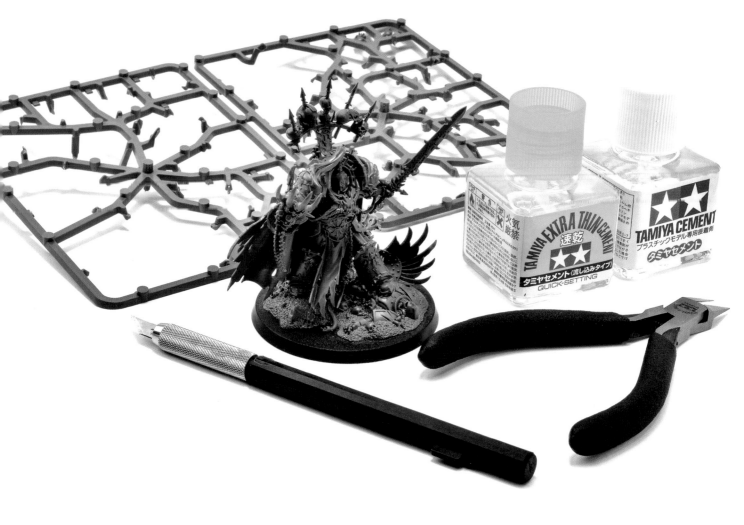

挑戰『戰鎚』模型組裝！！
模型組裝重點詳解！

　　將為初次組裝『戰鎚』模型的人解說組裝重點。內容包括說明書的閱讀方法、使用的工具、零件的接合方法等，請大家對照參考，開心組裝模型！

> 使用的套件為「掠奪者」阿巴頓

▲「黑色軍團」是混沌星際戰士中最惡名昭彰的軍團，而統帥正是「掠奪者」阿巴頓。這組套件可謂是超級套件，大小恰到好處，可一睹『戰鎚』驚人的細節與精密度。極力推薦大家嘗試這件模型的組裝。

「掠奪者」阿巴頓 ●8800日圓，銷售中

一起來確認說明書的內容！！

> 一組套件可以組裝成多種版本！

◀一組套件中會有多款零件可組裝成多種版本。請參考圖示，選擇自己喜歡的模型並且組裝！

選擇喜歡的零件再加以組裝的指示！！

◀黃色圓圈內畫有盾牌般的標誌。這個指示想表達的是，請從中挑選喜歡的零件並且組裝。

標示在圖示旁的數字為零件編號！

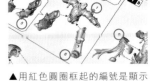

▲用紅色圓圈框起的編號是顯示在模型框架（也就是框架流道）的零件編號。以這個編號為標記，從框架流道中找出零件。

> 找到1號了！！！

◀軀幹零件旁刻有數字「1」。請確認框架流道是否像這樣刻有和說明書編號一樣的數字，並且找出零件。

裁切在稱為「湯口」的位置。

◀圈起的部分為零件和框架流道連接的部分，稱為「湯口」。剪斷這些湯口。請注意不要弄錯湯口的位置，以免剪去零件的細節。

剪下零件!! 接合零件!! 就完成第一件『戰鎚』模型!!!

組裝『戰鎚』模型時，只要有斜口鉗、筆刀和接著劑即可。每個零件組合的精密度極佳，也不難接合。非常推薦大家體驗瞬間組好超帥模型的爽快感！

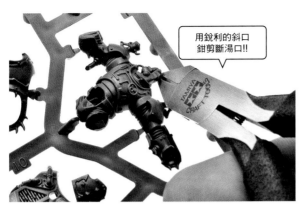

用銳利的斜口鉗剪斷湯口!!

◀請準備一把適合裁切模型的斜口鉗。若使用較大把的斜口鉗，裁切零件時可能會剪去不該剪去的地方。為了避免裁切時破壞造型，第一步就是使用模型專用的斜口鉗。

▶用斜口鉗裁切湯口時，稍微保留一點湯口後，再用筆刀修整，完全削去突出的湯口。這樣就可完全修去零件裁切的痕跡。請注意手指不要被筆刀割傷。

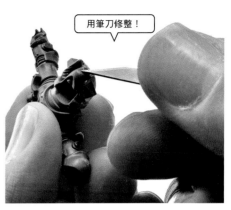

用筆刀修整！

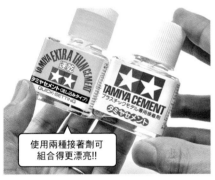

使用兩種接著劑可組合得更漂亮!!

▲這兩種田宮接著劑是模型接著劑的代表性商品。不論哪一款接著劑，其瓶蓋內都附有瓶蓋刷，塗抹接著劑時無須擔心沾染到手。白色瓶蓋是黏度較高的濃稠型接著劑，綠色瓶蓋是較稀薄的流動速乾型接著劑。

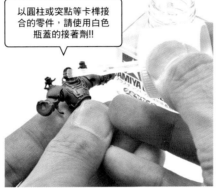

以圓柱或突點等卡榫接合的零件，請使用白色瓶蓋的接著劑!!

▲像臉之類有卡榫接合的零件，建議使用白色瓶蓋的濃稠型接著劑。在卡榫塗抹少量接著劑。

只要接合零件！

▲只要將臉部零件的卡榫和孔洞對齊接合即可。這樣就可緊密接合。若接著劑塗抹過多，接著劑會從縫隙溢出，還請小心。

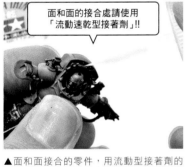

面和面的接合處請使用「流動速乾型接著劑」!!

▲面和面接合的零件，用流動型接著劑的瓶蓋刷點塗在零件接合的間隙。這樣稀薄的接著劑就會流入縫隙中，將零件接合。不會沾染到手，而且可瞬間接合零件，非常推薦大家使用。

一定會有「喀擦」嵌合的地方。

◀可能會有讓人不清楚零件接合位置的地方。當參考說明書指示暫時組合零件，有時「喀擦」一聲就嵌合在一起。這時再注入流動速乾型接著劑就可完美接合。

完成後從各個角度盡情欣賞模型精緻的造型!!!

▶完成!! 組裝後最開心的時刻莫過於從各個角度觀賞模型、沉迷於驚人的造型。從正面、背面、上面看，組裝時未留意到的魅力散落在各部位。

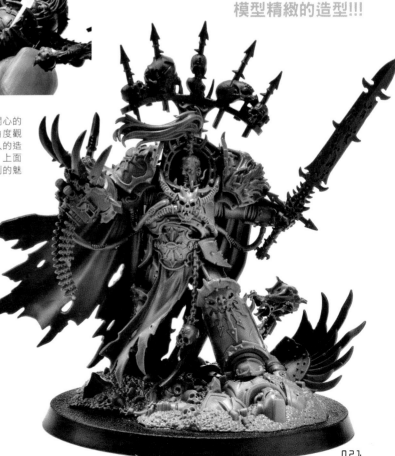

可輕鬆順利為『戰鎚』模型塗裝的塗料!!

認識「Citadel Colour」塗料!!

Citadel Colour的種類和用途

　　了解模型組裝的重點後，接著就要挑戰『戰鎚』模型的妙趣──塗裝。「Citadel Colour」塗料是為了『戰鎚』模型塗裝開發的塗料，是一種具有超高性能的水性塗料（使用方法的介紹請見P.30）。沒有刺鼻味，只需要用水即可稀釋（調淡）塗料並且洗淨畫筆，所以事前準備最簡單。而另一個特色是除了色調，還會依照用途分類。只要學會這些用途，就可以漸漸擴展塗裝表現。請大家透過本篇好好了解，開心塗裝！

令人信賴的基本塗裝！	想呈現漸層塗裝時！
底漆	**疊色漆**

最強遮蔽力和絕佳顯色度！

只需在黑色底色塗上一筆即顯色！

▲Citadel Colour塗料是用於打底的底漆塗料。遮蔽力強，也能發揮極佳的顯色效果，有很多暗色調。這是最容易使用的品項，對大多數領域來說都是不可或缺的塗料。紅色圖標為其標誌。

▶擁有最強遮蔽力。鮮艷的紅色、純淨的白色，都只需在全黑的底色塗上一筆即顯色。

具穿透性的塗料。漸層塗裝的最佳選擇！

塗在想呈現明亮色調的位置。

▲疊色漆是具有穿透性的塗料，主要塗抹在底漆表面，可利用底色表現塗裝效果。產品線中大多是比底漆明亮的色調，在為微縮模型塗裝時，多用於打亮和漸層效果。瓶身的圖標為藍色。

▶塗上底漆後，在零件的邊角、邊緣、受光線照射變亮的位置塗上這款疊色漆，就會呈現漸層效果。

只要一塗，瞬間氛圍感十足！
陰影漆

入墨線&陰影表現的特殊塗料！

▲色調比其他塗料淡薄，流動性較高，可以突顯入墨線等細節陰影。塗上這款塗料，筆觸也變得不明顯。瓶身的圖標為綠色。

▶只要一塗，塗料就會往各處的細節刻紋流動，達到入墨線的效果。塗料堆積的地方乾燥後，就會產生細紋，所以請用筆尖吸除塗料，或將塗料完全塗抹開來。

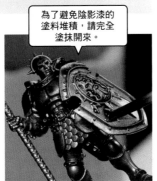

為了避免陰影漆的塗料堆積，請完全塗抹開來。

為乾刷技法特製的塗料
乾刷漆

乾刷技法專用的半濕型塗料

▲這是乾刷技法的專用塗料，相較於其他塗料濃度最高。瓶身裡裝有宛若果凍般質感的塗料。擁有比疊色漆更多的明亮色調，很適合塗抹在模型突出部分，表現打亮效果。瓶身的圖標為茶色。

▶將沾有塗料的畫筆用紙巾輕輕擦拭後，再模型乾刷上色！利用乾刷的亮銀色，各種細節立現。

試試用筆尖擦塗細節。

任何人都可輕鬆畫出漸層塗裝！
對比漆

用罩染手法即可快速塗裝！

▲這是讓陰影變得更加豐富多彩的塗料。塗在白色或亮灰色底色表面。塗料會沿著模型刻紋的突起部分形成淡色調，在凹槽部分堆積成深色調，所以可以將模型染成自然的漸層色調。這種塗法稱為罩染。對比漆是為了罩染專用調製的塗料。瓶身標有CONTRAST（對比漆）的字樣。

▶肩膀盔甲的邊緣堆積了適量的塗料，色調變深，頂端也會因為塗料往下流而變淡。對比漆就是這樣可利用罩染表現出色彩濃淡。

只要輕輕塗抹就罩染上色！

全都是媲美專業塗裝的色調!!
特種漆

連細節都不馬虎！非常方便的塗料

▲特種漆一如其名，加強了其他塗料無法呈現的特殊效果，包括可將Citadel Colour塗料滑順稀釋的緩乾劑，還有只要一塗上就完成地面塗裝的紋理漆。

▶可表現髒汙廢水、血液、鏽蝕等，塗料品項多樣。

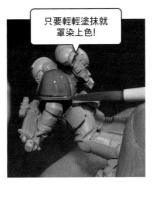

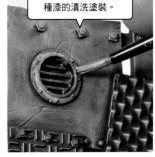

P.84介紹了使用特種漆的漬洗塗裝。

稀釋成用於噴筆塗裝的塗料！
Citadel Colour噴槍漆

可直接倒入噴筆使用

◀塗料除了會用於筆塗，還會用於以噴筆大範圍上色和描繪更加細膩漸層的時候。色名和色調都和一般塗料相同，系列中有部分顏色只製作成噴槍漆。

有助於『戰鎚』模型製作的
好用工具和用品

除了Citadel Colour塗料之外，GAMES WORKSHOP還有販售製作『戰鎚』模型的所有材料用品，包括塗料套裝、塗色握把、畫筆、斜口鉗和接著劑等。本篇就來介紹其中幾款推薦好物。

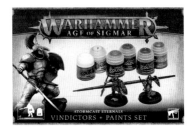

適合第一次使用Citadel Colour塗料的人
塗料套裝 ●5300日圓

◀▼這是『戰鎚席格瑪紀元』的塗料套裝「Stormcast Eternals Vindictors + Paints Set」。內容物包括2個微縮模型，和塗裝所需的基本套裝。廠商有推出許多種這類的套裝，所以大家可以到店內或上官方網站查詢喜歡的套裝商品。

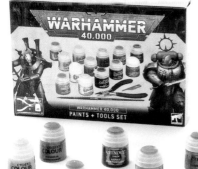

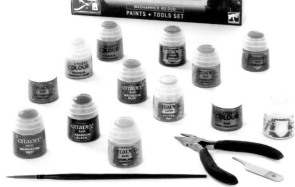

使用塗料套裝
的塗裝
請見P.40！

『戰鎚40,000』也是很好的選擇
戰鎚40,000
塗料＋工具套裝 ●6400日圓

▲這是『戰鎚40,000』套裝，裡面有星際戰士和機械死靈的色調共13色，還有和『戰鎚席格瑪紀元』相同的工具組。

畫筆也依照Citadel Colour塗料用途調整設計
STC畫筆 ●900日圓～

▲Citadel Colour的畫筆也標有「BASE（意指底漆）」和「LAYER（意指疊色漆）」。這是配合塗料用途調整後的設計。特色就是配合塗料特性製作畫筆。這款白色的畫筆是用人造毛製成的畫筆。形狀維持力極佳，只要清洗乾淨，就可維持筆鋒形狀長久使用。

Citadel畫筆 ●1100日圓～

◀這些黑色畫筆是由天然動物毛製成的畫筆。強韌有彈性，只要懂得使用就可以描繪出各種筆觸。耐用度較STC畫筆弱，所以須好好保養。

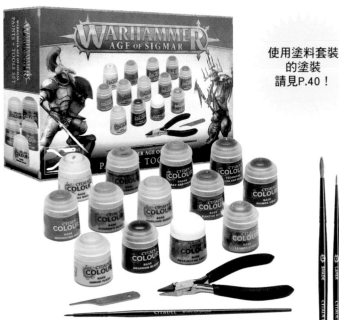

超級推薦的塗料和工具套裝
『戰鎚席格瑪紀元』
塗料＋工具套裝 ●6400日圓

▲配合現階段主要遊戲的軍團而發售的工具套裝。套裝的基本色共13色，還有斜口鉗、分模線刮刀和修整湯口的工具。只要有了這個套裝，幾乎就可以製作大多數的微縮模型。

實在非常好用
讓人買過就不會輕易更換！
Citadel洗筆桶
●1430日圓

▶非常穩固的洗筆筒，甚至可以當成筆架使用。洗筆時用力攪動也不會傾倒，內部還有凹痕可以將畫筆的水擠出，只要買一個就可以長久使用，所以是我們非常推薦大家購買的用品。

輔助微縮模型
塗裝和組裝的握把
Citadel Colour塗色握把 ●1630日圓～
Citadel Colour組裝立架 ●3770日圓～

▲塗色握把可將想塗裝的微縮模型放在握把中央，固定在整個底座。另外還有組裝立架，想讓零件牢牢接合時，或固定細小零件時，可利用附關節構造的夾子輔助。

分模線刮刀
●2000日圓

◀Citadel工具中首推的品項。可以將零件的分模線、接合處都修整得乾乾淨淨。

Citadel Colour塗裝時的必備用品!!

Citadel Colour調色板
●1500日圓

▲調色盤的大小剛好，也不會占去太多作業空間。Citadel Colour塗裝時最適合使用紙調色盤，建議大家一定要準備在一旁。

模型膠
●1050日圓

▲Citadel接著劑可用細小的金屬棒將接著劑塗在黏接處。戰鎚微縮模型大多使用接著劑組合。

套件製作時必備的工具!!

精工斜口鉗 ●3400日圓

▲刀刃結實，既可剪斷套件較粗的框架流道，連極細的框架流道也都可俐落剪斷。手把的設計也很有個性。

Citadel Colour噴漆超方便!! 一口氣完成塗裝!!!

一提到Citadel Colour塗料，大家關注的焦點總是落在筆塗，但噴漆也有絕佳性能。因為可以利用高氣壓一口氣噴出大量的塗料，所以瞬間就可以塗上很漂亮的基本色。而且這些噴漆還具有底漆的效果，有助於筆塗的塗料附著力。

基本上顏色名稱相同，噴漆和瓶裝的塗料色調就幾乎相同，所以可以和筆塗部分的色調相互契合。軍務局保護漆為消光保護漆。

Citadel Colour噴漆 ●2550日圓～

▶ 聖痕白
純白色

▶ 怨靈骨色
接近象牙白的白色

▶ 灰色先知
接近白色的亮灰色，用於各種底色塗裝

▶ 混沌黑
最強的黑色底漆補土，經典的打底色

▶ 馬克拉格藍
最適合星際戰士的藍色

▶ 莫菲斯頓紅
鮮豔的紅色

▶ 死亡守衛綠
明度高、彩度低的綠色

▶ 機械神教標準灰
適合任何機械模型的中性灰

▶ 復仇者盔甲金
輝度高的金色

▶ 桑德利沙塵黃
暗黃色的沙土色

▶ 符文領主黃銅
蒸氣龐克風般的黃銅色

▶ 鉛銀
接近槍鐵色、色調厚重的銀色

▶ 軍務局保護漆
消光保護漆

可一次噴塗多個微縮模型!!

Citadel Colour噴漆桿 ●3370日圓

◀利用支架和橡皮筋可固定多個微縮模型。塗裝時將噴漆桿轉成十字弓的形狀，就很方便噴塗上色。

CITADEL PAINTING SYSTEM

真的有可以讓任何人都完成帥氣塗裝的用色塗法嗎？
認識「Citadel Colour系統」!!

前面介紹了『戰鎚』塗裝所需的「Citadel Colour塗料」，而GAMES WORKSHOP還開發了一種用色塗法，讓任何人使用這種塗法就可以輕鬆完成帥氣的塗裝。這就是「Citadel Colour系統」。現在只要下載P.28介紹的「Citadel Colour App」就可以隨時隨地參考用色塗法。先透過這款Citadel Colour系統，學會基本塗裝到漸層塗裝，就可以更進一步地靈活運用。這是『戰鎚』塗裝最重要的一點，也是基本入門。

請閱讀P.28，並且下載Citadel Colour App。

◀可讓『戰鎚』樂趣百倍的應用程式。請先下載這個應用程式。裡面彙整的Citadel Colour系統，詳細說明了塗色以及漸層表現的塗裝順序。

套件的塗裝用色也是以「Citadel Colour系統」為基礎！

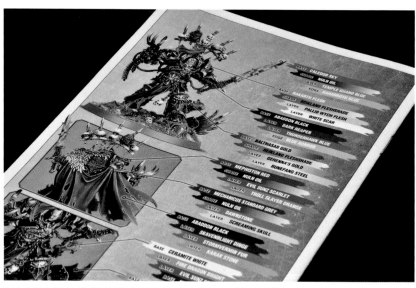

▲套件説明書指示的塗裝用色也是以Citadel Colour系統為基礎。

經典法和對比法

Citadel Colour塗料分成兩大類型，分別是一般塗料的經典法和使用罩染塗料的對比法（詳細刊登於P.66）。每一種的塗法和使用塗料都不同，所以請先從兩者擇其一。

每個塗裝都有2種用色塗法

從經典法和對比法之中選擇一種後，就會看到「備戰就緒」和「校閱就緒」的選項。

備戰就緒
・使用較少的塗料簡單上色，這種塗法的考量是希望讓玩家可快速進入遊戲階段。

校閱就緒
・連細節都精心描繪，在微縮模型塗上美麗的漸層色調。這種塗法適合希望軍團陣營顯得更漂亮的人。

你的選擇是？

備戰就緒
刊登於P.72
製作／MUCCHO

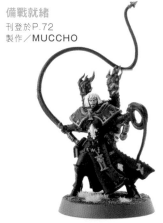

▲這是備戰就緒的塗裝範例。即便步驟少，也可以運用這些顏色完成區分塗裝。

◀可以像這樣從應用程序，還有上色完成的樣子。

校閱就緒

製作／TENCHIYO

▲這種塗法的特點就是可以在每個部位描繪出美麗的漸層。

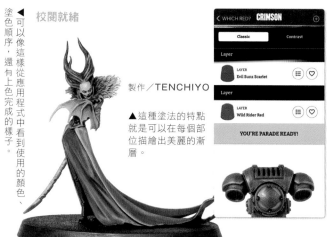

◀校閱就緒的用色重點在於明亮的疊色漆。塗裝範例中也刻意在大披風中使用不同的顏色，從應用程式中可以了解哪些地方使用哪種顏色。

一起來看經典法的校閱就緒塗裝步驟

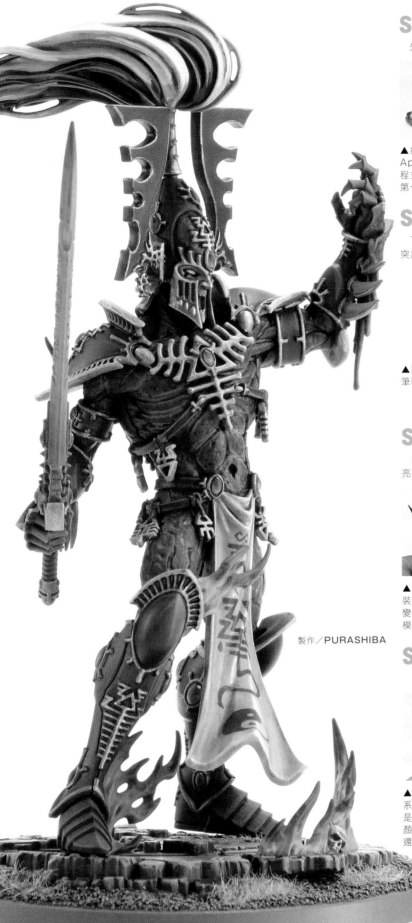

製作／PURASHIBA

STEP.1 底漆 哥達紅

先塗上打底的底漆塗料哥達紅。連細節的深處都要塗抹上色。

▲紅色部分從Citadel Colour App選擇深紅色。接著備齊應用程式中顯示的各種色調。先塗上第一個顏色哥達紅。

▲運用Citadel Colour塗料良好的延展性，連肌肉間隙都要塗抹上色。

STEP.2 陰影漆 亞格瑞克斯大地

下一個指示的顏色為陰影漆的亞格瑞克斯大地，可以讓細節更加突出。在整體添加所謂的「入墨線」效果。

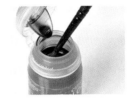

▲陰影漆是較稀薄的塗料，用畫筆吸附塗料。

▲在塗上哥達紅的地方刷上陰影漆。塗色的重點在於要整體大範圍地平均刷上，而不要一小塊一小塊塗抹。

STEP.3 疊色漆 惡陽鮮紅色

接著使用疊色漆的惡陽鮮紅色，將其塗在零件的頂端和希望變明亮的地方。

▲接下來要使用亮色調的紅色塗裝。塗色的重點在於只塗在希望變明亮的地方，而不要塗抹整個模型。

▲肌肉隆起的部分應該會受到光線照射而呈現打亮的樣子。將這些部分都塗成亮色調，就會形成漸層色調。

STEP.4 疊色漆 荒野騎兵紅

這是最明亮的色調，塗在零件的頂端、邊角和邊緣。

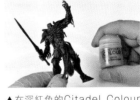

▲在深紅色的Citadel Colour系統中這是最明亮的色調，也就是塗上荒野騎兵紅的樣子。這個顏色的上色面積要比惡陽鮮紅色還小。

▲肚臍邊緣的塗色。因為是很亮的色調，所以大概像這樣畫出線條即可。

▶假設肌肉的頂端和邊緣會是光線照射的地方，所以描繪細細的線條或點上色。這樣一來漸層塗裝即完成

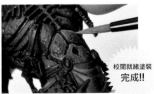

校閱就緒塗裝
完成!!

下一頁將下載「Citadel Colour App」，進入有趣的塗裝世界!!!

LET'S START CITADEL COLOUR
CITADEL COLOUR APP

如果要開始Citadel Colour塗裝，現在就立刻
安裝「Citadel Colour App」!!

GAMES WORKSHOP官方應用程式「Citadel Colour App」可以讓『戰鎚』模型塗裝變得更有趣！提供的服務意外地相當豐富，竟然還可免費下載。可以看到的內容包括筆刷、顏色種類、基本技巧，甚至是進階應用技巧。若配合本書內容，會使塗裝變得更輕鬆好玩，建議大家立刻下載安裝！

塗色的好幫手──顏色搜尋

▶顏色搜尋是這款應用程式的主要內容。而且不只是單純的搜尋顏色，還會顯示用Citadel Colour系統塗裝的樣子。搜尋方式分成兩大類，分別是從顏色塗裝的樣子搜尋，或從微縮模型的品項搜尋。

◀開啟應用程式!!接下來即將拓展你的『戰鎚』世界!!

想從顏色塗裝搜尋的人請點選「Paint by colour」!

可以知道應該使用哪一種Citadel Colour塗料

▶基本上只要點選紅色或藍色，就可以進一步顯示各種色調（猩紅色或深紅色）。只要點選你想完成的塗裝顏色，就會顯示使用的塗料和塗法。

甚至可以知道各個模型細節的區分塗裝!!

▶可以查詢各種模型各部位的顏色，還有從底色到漸層塗裝使用的塗料和塗色順序。

想從模型選擇的人請點選「Paint by Model」!

還可以知道塗法和順序

備戰就緒!!

◀這是使用對比漆或乾刷漆快速上色即可參戰的塗法。這個塗法可以知道如何使用較少的塗料數量，就完成極佳的色調效果。

也有校閱就緒

▶這個塗法是以傳統手法為微縮模型仔細上色，需要花較多的時間完成一個模型的塗裝。應用程式中有公開詳細的用色塗法。

還可瀏覽影片!!

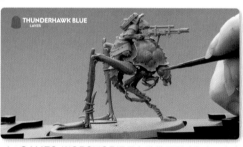

◀◀GAMES WORSHOP還用心準備了影片內容。在應用程式中還可以看影片，全都是有助於塗裝方法和運筆描繪的資訊。

可獲得最新資訊!!

◀連結到「戰鎚社群」就可以從應用程式獲得『戰鎚』的最新資訊。

可以管理塗料和微縮模型

▶若找到喜歡的塗裝方法或微縮模型，可以儲存在應用程式中的「我的作品」。

現在就立刻下載這款應用程式!!

　大家或許會想只要安裝應用程式就可以完成漂亮的塗裝嗎？沒錯，比起安裝前的確更懂得塗裝。現在就下載安裝吧！

iOS版

Android版

歡迎來到
Citadel Colour的
塗裝世界!!

從今天開始動手為
戰鎚模型塗裝!!

　　微縮模型的組裝、Citadel Colour塗料、Citadel Colour App等準備工作都已完成！那接下來就進入有趣好玩的塗裝世界吧！

　　首先會在下一頁的塗裝基本篇，大概掌握Citadel Colour塗料的塗裝方法，只要了解基本塗法，就不需要再擔心害怕!!

　　透過你選擇的顏色、你上色的筆觸，世界將就此誕生一個獨一無二的微縮模型!!

了解「Citadel Colour」

塗料的塗裝準備!!

非常簡單! 所以塗裝輕鬆又好玩!

　　終於要進入用Citadel Colour塗料開心塗裝的階段了。在為模型塗裝時，不論使用哪一種塗料，事前準備都很重要。當中也不乏各方面都必須準備妥當的塗裝方法。而Citadel Colour塗料筆塗，是少數在塗裝準備方面極為簡單的一種。只要備妥「水」、「調色盤」和「畫筆」即可。真的非常簡單，立刻就學會。

只要6個步驟，塗裝準備即完成!!

　　準備好Citadel Colour塗料後，只要6個步驟就可進入塗裝階段，請參考以下說明。

2 打開瓶蓋後……

◀充分搖勻後，打開瓶蓋。瓶蓋內有突出的蓋舌，這裡就有剛好的塗料用量。

 1 充分搖勻!!!

▶要領是在Citadel Colour塗料瓶蓋緊蓋的狀態下用力搖勻。這個動作可以讓瓶內的塗料充分混勻，平滑上色。如果打開瓶蓋用攪拌棒攪拌，會使塗料和空氣產生反應而變乾，還請小心。

從蓋舌 沾取塗料! **3**

▶用畫筆沾取在蓋舌上的塗料。

6

用水稀釋塗料，塗裝準備即完成!!

◀將畫筆沾取少量的清水和塗料混合，塗料會稍微稀釋，變得更好延展，就不容易形成厚重的塗裝表面。稍微將塗料稀釋後，塗裝準備即完成!

4 將塗料移至調色盤!

▲將畫筆沾取的塗料先移到調色盤，而不要直接塗在模型上。

5 讓畫筆沾取少量的水

▲用筆尖稍微沾取洗筆筒中的水，大概在水面點出波紋，沾取少量的水即可。

豐富Citadel Colour塗料的塗裝表現! 塗料也可完美附著⋯⋯
底漆噴漆!!!
有了底漆,筆塗變得更輕鬆!

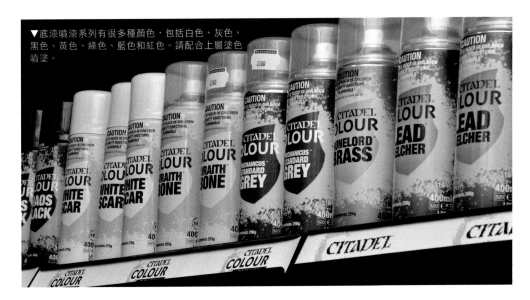

▼底漆噴漆系列有很多種顏色,包括白色、灰色、黑色、黃色、綠色、藍色和紅色。請配合上層塗色噴塗。

模型塗裝中有一種可讓塗料附著力更好的噴漆,那正是補土或是底漆。Citadel Colour塗料將其稱為「底漆噴漆」,只要噴塗上底漆,幾乎不會發生塗料無法附著的情況,重疊塗上薄薄的塗料都能牢牢附著。而且噴塗上黑色等暗色調,還可產生明顯的陰影。底漆噴漆除了有助於塗料附著,還可豐富塗裝表現,大家一定要多多利用。

▲底漆噴漆的經典色「混沌黑」。以黑色為底色,就很容易產生陰影明顯的塗裝。請先充分搖勻要使用的噴漆。

▲微縮模型和噴漆的最佳距離大約為15～30cm。距離太遠,塗料會在空氣中乾燥,可能會使表面形成砂礫紋路,還請小心。

▲若用握把或膠帶固定微縮模型,請少量噴塗,慢慢塗滿整個模型。

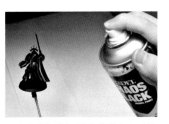

▲稍微乾燥後,再從其他方向噴塗上色,以免有遺漏之處。

▲塗裝後表面的光澤降低就表示已經乾燥。之後就可以用畫筆塗裝。

利用「Citadel Colour噴漆桿」同時完成底漆上色!

▲這是一種用於塗裝的用品,在噴漆桿穿上橡皮筋,將微縮模型扣在橡皮筋之間就可牢牢固定。造型特殊又好看。

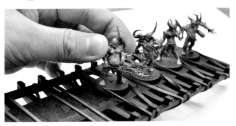

▲可以調整橡皮筋之間的距離,所以可以因應各種底座大小。固定用的橡皮筋大約一包50條。

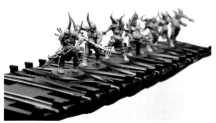

▲只要將微縮模型固定,並且避免彼此重疊即準備完成。即便稍有晃動也牢牢固定。

▲在固定的狀態下同時塗裝。噴塗一次後,第一個模型應該已稍微乾燥,所以可以從另一面繼續噴塗。

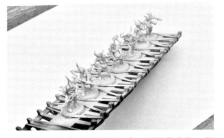

▲靜置乾燥後底漆噴塗即完成。可輕易拿取。稍微拉動沾上顏色的橡皮筋去除塗料後,就可乾淨使用。

塗裝準備完成!!! Citadel Colour塗料塗裝即將開始!!!!

第一次挑戰『戰鎚』模型！第一次挑戰Citadel Colour塗裝！！

SPACE MARINE HEROES

modeled by FURITSUKU

若使用Citadel Colour塗料，連迷你微縮模型也可以畫得色彩分明！！

　　首先使用Citadel Colour塗料的底漆，挑戰為各部位塗上不同的顏色。即便只學會這點，就可以一下子為自己的微縮模型增添光彩！雖然要描繪出很精細的區分塗色，但是只要掌握了Citadel Colour塗料的特性就無須擔心！接下來就一起進入塗裝的世界吧！

透過遮蔽力絕佳的底漆了解Citadel Colour塗裝的樂趣！

使用的套件為
「星際戰士英雄」

▶本篇主要使用的塗料底漆，原本就擁有很強的遮蔽力和絕佳的延展性。這款塗料最容易讓人體驗到Citadel Colour塗料卓越的使用感。接著就用這個底漆來區分上色。

▲一盒有一個微縮模型，全部都是不用接著劑也可以組裝的模型。這是最適合『戰鎚』入門的套件，一起來塗裝吧！

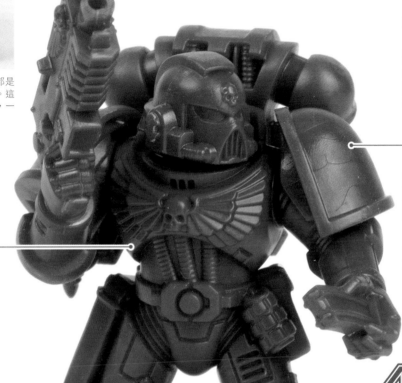

1 挑戰主色調塗裝！

▲主色調的塗裝面積大。最關鍵的要領就是仔細塗上這個顏色。透過實際塗色來學習Citadel Colour塗裝的一切基礎。

2 細節的區分塗色

▲『戰鎚』微縮模型有極為精緻的細節。但是只要使用Citadel Colour塗料就沒問題。將介紹如何分區塗色和上色方法。

3 使用陰影漆瞬間提升帥氣度！

▲本篇在塗裝的最後階段會使用陰影漆。陰影漆可修飾筆觸，使色調沉穩，所以能瞬間提升帥氣度。

4 挑戰底座塗裝！

▲星際戰士英雄的底座是以世界觀為形象設計出地面造型。只要將此處塗上不同的顏色，就可簡單展現出充滿氛圍的地面。

1 挑戰主色調塗裝!

塗上這個微縮模型的主色調「紅色」。主色調為大面積的塗色,所以想要塗得更漂亮。而塗色要領就是利用「兩次上色」達到鮮明顯色的濃度。Citadel Colour塗料一塗就會顯色,所以常不自覺地用較濃的塗料一次上色。如果將塗料稍微稀釋,以兩次上色的方式顯色,就可形成相當平滑的塗裝表面。

 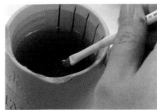

▲使用在P.31介紹的底漆噴漆。使用的是混沌黑。紅色則使用「莫菲斯頓紅」。使用塗料前請用力搖勻。

▲將莫菲斯頓紅塗料移到調色盤。塗料太少不容易調整濃度,所以一開始請稍微取多一點塗料。

▲用筆尖沾點,吸取水分。不需將整支畫筆放入洗筆筒中,而是用筆尖觸碰水面產生波紋,即可取得適當的水量。

▲用沾取少量水分的畫筆稀釋塗料。如果塗料稀釋過度,在紙調色盤上會形成流動無法附著的樣子。

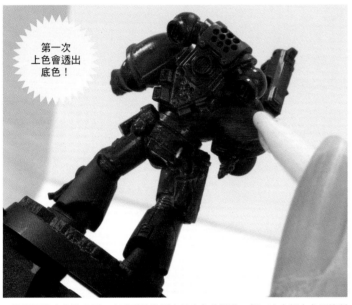

第一次上色會透出底色!

這時的關鍵是「打底」。待其完全乾燥!

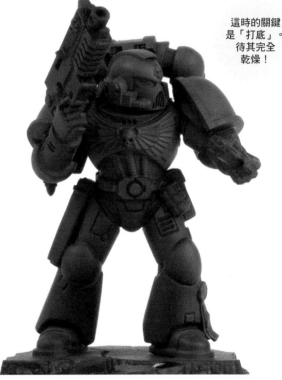

▲請仔細觀察塗裝表面,會發現塗裝透出了底色的黑色。第一次大概上色至這種程度即可。才第一次上色,莫菲斯頓紅就展現出可以遮蔽黑色的能力,若一次上色,塗料就會太厚重,精緻的細節也會因為濃稠的塗料厚度而變得不明顯。

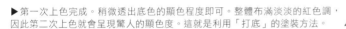

▶第一次上色完成。稍微透出底色的顯色程度即可。整體布滿淡淡的紅色調,因此第二次上色就會呈現驚人的顯色度。這就是利用「打底」的塗裝方法。

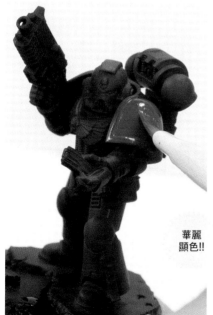

◀如果將零件拆下有助於其他部位的上色,就拆下零件上色。深處部分不需要勉強塗色,而是用更淡的塗料,利用重複上色並等待乾燥的疊加步驟,就可以呈現漂亮的塗裝。

▶各部位的邊緣是塗料容易堆積的地方,這些地方最好最先上色。

◀雖然遮蔽力超強,但是也不要一次上色,而是稍微稀釋後分兩次上色使其顯色,就會呈現如此漂亮的塗裝表面。只要使用這種塗法,就可以完成如此漂亮的塗裝,請大家一定要學會!

華麗顯色!!

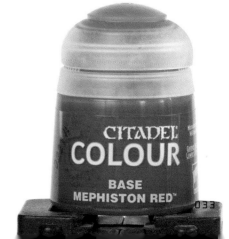

▲以相同的濃度第二次上色。因為有第一次的紅色,一下子就呈現出鮮豔的紅色。用稀釋調淡的塗料二次上色,就可以呈現如此鮮明的色調,這正是Citadel Colour底漆擁有的性能。

② 細節的區分塗色

遮蔽力高相當有助於細節塗裝的時候。正因為有這個能力，『戰鎚』模型的細節才能一一描繪出不同的顏色。區分塗色的要領只需要2個步驟。

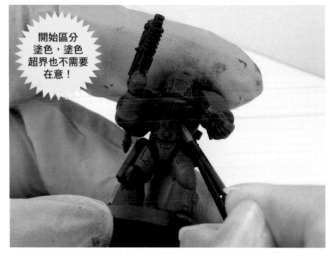

開始區分塗色，塗色超界也不需要在意！

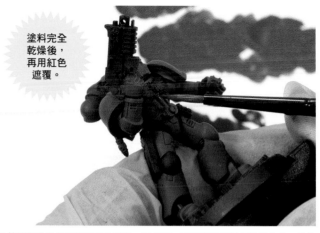

塗料完全乾燥後，再用紅色遮覆。

▲黑色部分使用阿巴頓黑上色。如照片所示，稍微塗超出邊界也沒關係！繼續在黑色部分上色。

▲等到塗色超界的塗料完全乾燥。乾燥後，再用莫菲斯頓紅點塗上色。因為遮蔽力高，一下子就遮蓋住黑色的部分。利用這個方法，就可以輕鬆修正塗色超界的部分。這樣細節的區分塗裝就不再令人望之卻步。其他的指定色也用相同的方法區分上色。

③ 用陰影漆瞬間提升帥氣度！

各部位的區分上色和塗色超界的修正都完成後，在整個微縮模型薄薄刷上「亞格瑞克斯大地」。透過陰影漆的刷色，深處部位會形成陰影色調，整體色調稍微降低，筆觸也變得不明顯。

▶使用的是棕色系陰影漆「亞格瑞克斯大地」。很適合用於紅色模型的陰影色。

▼確認各部位的區分上色，並且確認是否有未上色的地方或明顯塗色超界的地方，接著再塗上陰影漆。

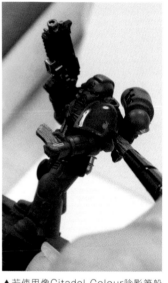

▲若使用像Citadel Colour陰影筆般塗料吸附度佳的畫筆，就可以平均塗色。在整體薄塗上色。

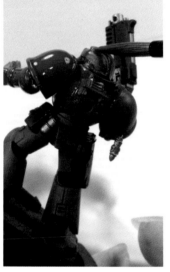

▲陰影漆上色過多的地方或塗料堆積的部分，用筆尖吸除塗料，或仔細將塗料塗抹開來。若放任塗料堆積不加以處理，就會產生顯髒的紋路。

④ 挑戰底座塗裝！

星際戰士英雄微縮模型的特色，就是底座有地形造型。即便不使用地形專用塗料，只要將地形造型區分塗色，就可以完成地形的塗裝。

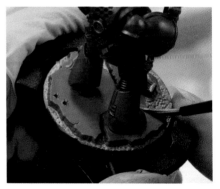

▲全部都使用底漆。如沙地般的地方使用桑德利沙塵黃上色，岩石則使用機械神教標準灰上色。

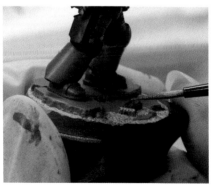

▲掉落的彈匣塗上另一種顏色鉛銀。槍鐵般的色調可以為地面添加一點變化。

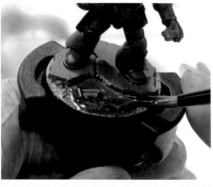

▲地形也刷上陰影漆的亞格瑞克斯大地。比起單純的區分塗色，整體變得更為逼真寫實。

COMPLETE

底漆的區分塗色完成!!

完成了原本黑色微縮模型的區分塗裝。只是用底漆塗上不同的顏色，並且在最後階段刷上陰影漆，就完成如此漂亮的塗裝。這種塗法又稱為「平均上色」，為塗裝基礎中的基礎。一旦學會這種塗裝方法，就可以立刻進入下一個階段。歡迎來到有趣的 Citadel Colour 塗裝世界！

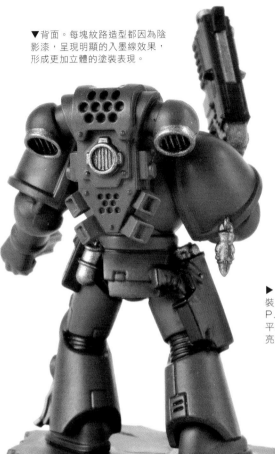

▼背面。每塊紋路造型都因為陰影漆，呈現明顯的入墨線效果，形成更加立體的塗裝表現。

▶眼睛的感應器尚未塗裝。這個部分會在後面的P.56解説。只需細心的平均上色，就形成如此漂亮的微縮模型。

▲放大觀看，塗裝表面依舊顯得平滑。使用 Citadel Colour 塗料的二次上色是相當重要的要領。

◀武器也區分描繪出細節的顏色。金屬色調的部分經過陰影漆的刷塗，會呈現更逼真的樣子。

▶寫實的地形造型也是套件的特色之一。只要經過區分塗色，並且在最後刷上陰影漆，就成了一件漂亮的小擺飾。

利用「Citadel Colour系統」挑戰漸層塗裝!!

> GAMES WORKSHOP解說的「塗裝順序」

▲以聖血天使的盔甲為範例。依照Citadel Colour系統的指示,使用順序為莫菲斯頓紅、惡陽鮮紅色、火龍橘。這次想以這個順序為基礎,然後再添加一種顏色。

利用系統試塗一次!

我們來挑戰看看,嘗試用漸層塗裝,將前一頁以底漆平均上色的微縮模型變得更加帥氣!在P.26也曾介紹過,GAMES WORKSHOP為了讓入門者也能體驗漸層塗裝的樂趣,推出了說明「使用顏色和塗色順序」的「Citadel Colour系統」。利用這個系統試塗一次,就懂得用Citadel Colour筆塗描繪漸層塗裝的訣竅和好玩的地方。而有了這次成功的體驗,絕對會讓你變得想一再嘗試微縮模型的塗裝。

> 平均上色完成後,進入下一個階段!

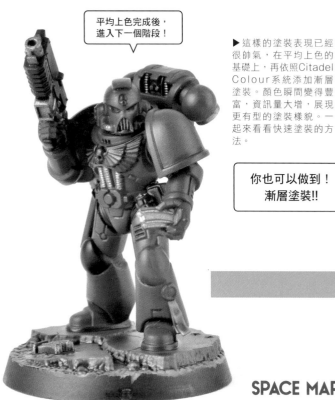

▶這樣的塗裝表現已經很帥氣,在平均上色的基礎上,再依照Citadel Colour系統添加漸層塗裝。顏色瞬間變得豐富,資訊量大增,展現更有型的塗裝樣貌。一起來看看快速塗裝的方法。

> 你也可以做到!漸層塗裝!!

SPACE MARINE HEROES
modeled by FURITSUKU

星際戰士英雄
塗裝／FURITSUKU

▲在前一頁經過平均上色的星際戰士英雄。只是單純的區分塗裝就很帥。倘若這個微縮模型再添加漸層塗裝……

POINT

1／針對想使用的顏色,在Citadel Colour App確認該色調的Citadel Colour系統。

2／準備細的畫筆。建議使用GAMES WORKSHOP的LAYER畫筆的S尺寸。

3／即便塗錯也可簡單修正。完全乾燥後,再用前一個步驟的顏色覆蓋上色。

好用技巧「重塗底漆」!!

Citadel Colour系統基本上是從暗色調慢慢塗到亮色調。前一頁平均上色的成品在最後修飾時塗上了「陰影漆」，降低調暗了色調。比起在這個狀態下進入漸層塗裝的作業，將零件中央部分再次用同一個底漆重塗後才進入漸層塗裝作業，整體氛圍會更加自然。這是很好用的塗法，希望大家都先重塗底漆。

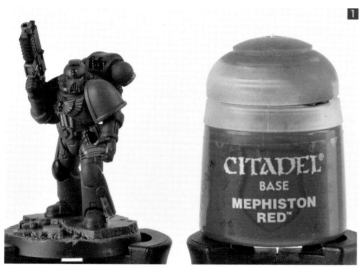

▲稍微稀釋濃度。如果塗上深濃的塗料，會完全遮蓋掉用陰影漆塗上的陰影。

▲以零件的中央部分為中心，再次用底漆調亮色調。重塗的要領是，深處部分、陰影部分，還有刻紋已入墨線的地方不須上色，維持原本的暗色調即可。

◀重新塗上底漆的樣子。用陰影漆調暗的莫菲斯頓紅表面，再次塗上莫菲斯頓紅，讓漸層變得更加自然。

▲塗上莫菲斯頓紅，不要完全遮蓋掉陰影漆描繪的陰影效果。

塗上惡陽鮮紅色!

◀接著正式進入Citadel Colour系統塗裝。先塗上疊色漆的「惡陽鮮紅色」。

▶請勿在整體塗上厚重的塗料。如照片所示，在零件的邊角和邊緣塗上明亮的塗料。戰鎚為了加深迷你微縮模型的輪廓，讓模型更顯眼，大多會利用將零件邊角打亮的漸層塗裝。如照片所示，用筆尖一點一點塗上惡陽鮮紅色。

▲請仔細看前面的肩膀零件。盔甲的邊緣因為惡陽鮮紅色變得明亮。如果塗太多惡陽鮮紅色，只要再次使用莫菲斯頓紅遮蓋塗色過多的地方，就能立刻修正。

▲針對裙甲和腳上的護甲邊緣，塗上惡陽鮮紅色，勾勒出邊緣線條。

荒野騎兵紅對紅色自然漸層塗裝來說
是非常好用的顏色

　　依照Citadel Colour系統的指示，接下來要塗上近似橘色的紅色，也就是火龍橘。這時如果先塗上比之前塗色稍微亮一點的顏色，就會形成更自然的漸層。

　　正因為Citadel Colour系統有很完整的塗色和順序指示，才會激發這樣的塗色構思。以紅色為例，「荒野騎兵紅」的色調正適合扮演中間融合的角色。其他色系也可以找到同樣角色的色調。請參考P.98的色票，並多多運用Citadel Colour系統。

▲「荒野騎兵紅」是近似朱色的紅色，也可以說是紅色的中間色調，很適合扮演紅色漸層的中間色調！這次想將這個顏色加入Citadel Colour系統的塗色順序中。

▲在剛剛塗上惡陽鮮紅色的中央部分塗上荒野騎兵紅。因為要畫出更細的線條，所以請用筆尖小心塗色。零件的邊角也添加上荒野騎兵紅。

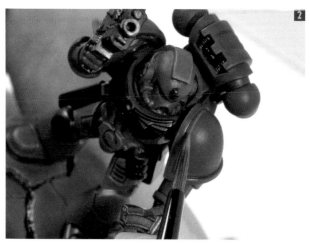

▲因為塗了荒野騎兵紅，越往零件的邊緣會漸漸呈現明亮的漸層色調。不但加深了輪廓，也大大提升了微縮模型的存在感。

最後的修飾!!
邊緣高光!!

　　這裡使用的技巧是，只在零件的邊角、尤其是受到光線照射的頂端，添加一點點極度明亮的顏色，這也就是「邊緣高光」。配合微縮模型的主要角度，將顏色塗在應該會呈現打亮效果的位置。

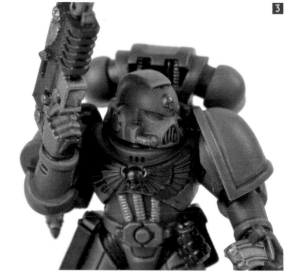

▲使用的顏色是Citadel Colour系統中最後一個顏色「火龍橘」。

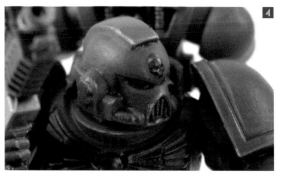

▲在嘴巴的頂端點塗上極少的塗料。

▲面罩細節的邊角也點塗上塗料。因為是非常明亮的顏色，所以只用一點點就會非常明顯。這就是邊緣高光。

▲請看零件的頂端部分。塗有點狀般的邊緣高光。我們通常不會像照片這樣聚焦觀看，但在一般距離觀看時，這樣的打亮為微縮模型添加一些光彩。

利用「Citadel Colour系統」完成漸層塗裝！

　　完成漂亮的漸層塗裝。只要活用Citadel Colour系統，選色不再困惑，還可輕鬆完成理想的漸層塗裝。

　　『戰鎚』的漸層塗裝要領是要以描繪「線條」般的方式上色，而不是重疊上色。使用的顏色越亮，塗色的面積越少，所以漸漸以描繪細線的方式上色。這種塗法又稱為「疊色」。而且到了最後的邊緣高光，已經變成「點」塗上色。進入漸層塗裝的階段時，請大家以這樣的塗裝概念試塗看看。

眼睛感應器的塗法將於P.56解說!!
還請參考該處的說明。

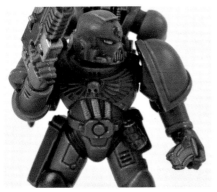

◀觀看腹部、胯下、大腿，我想會更了解疊色描繪的筆觸。

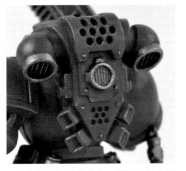

▲背包等平面結構較多，所以是疊色顯眼的部分。

▶零件邊緣的色調變亮。先以這個範例為參考，用明亮色調上色勾勒出邊緣線條。只要試塗一次就可看出塗裝的效果，究竟色調是會變得非常華麗，還是會呈現自然的氛圍。

◀若是第一次挑戰漸層塗裝，建議從背面等非主要視角的部分開始上色，讓自己慢慢熟悉。

▶槍枝的黑色部分也能利用查詢黑色的Citadel Colour系統，並且完成疊色塗裝。塗色順序分別是阿巴頓黑、埃森灰、黎明石灰。

◀底座也先平均上色後，再用桑德利沙塵黃乾刷，呈現更擬真的地形樣貌。

使用「塗料套裝」
Citadel Colour
開始塗裝!!

▲這是雷鑄神兵陣營的塗料套裝。裡面有2個懲惡者微縮模型，以及模型塗裝所需的6種Citadel Colour塗料顏色和畫筆。

懲惡者＋塗料套裝
●5300日圓，銷售中

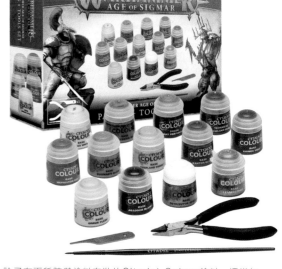

▲這是殘暴小子陣營的塗料套裝。裡面有3個撕膛車獸人微縮模型，以及6色模型塗裝所需的6種Citadel Colour塗料顏色和畫筆。

撕膛車獸人＋塗料套裝
●5300日圓，銷售中

▲除了有兩種陣營塗料套裝的Citadel Colour塗料，還增加了「阿巴頓黑」和「俄芙蘭夕陽黃」。這款套裝以斜口鉗和分模線刮刀代替了微縮模型。當然還是有附上畫筆。

塗料＋工具套裝 ●6400日圓，銷售中

倘若不知該如何選購顏色……

　　為了讓大家快速進入『戰鎚』世界，廠商還有銷售塗料套裝等商品。最近趁著遊戲升級成新版本之際，還將擔任遊戲主軸的勢力色調製作成套裝銷售。購買這款套裝，就可以一次獲得相關指定色，所以最適合想開始嘗試Citadel Colour塗裝的人。而且連畫筆、斜口鉗等工具也包含在套裝內，可謂一應俱全。本篇將介紹使用這類套裝的塗裝過程，使用的套裝為「懲惡者＋塗料套裝」和「撕膛車獸人＋塗料套裝」。

試試用塗料套裝製作!

　　實際為「懲惡者＋塗料套裝」和「撕膛車獸人＋塗料套裝」中的微縮模型塗裝。當然只會利用塗料套裝內的各種塗料和工具。只要有了這組套裝，就可以完成酷帥有型的塗裝。

▶套裝背面的組裝圖。請不要失手丟掉箱子。

迷你分模線刮刀超好用。

▲分模線刮刀可以刮除湯口痕跡和明顯的分模線，也是Citadel Colour工具中最推薦大家的好用商品。也有單獨販售尺寸較大的分模線刮刀，但是「塗料＋工具套裝」就有這把分模線刮刀的小尺寸版本。只要習慣了就會覺得很好用。

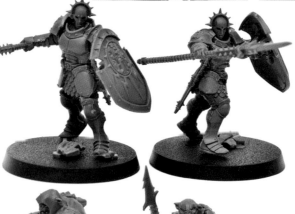

▲使用「塗料＋工具套裝」的斜口鉗裁切零件。用二次裁切避免零件湯口白化。

組裝完成!!!
開始塗裝!!!

◀▼素組完成的樣子。接下來進入歡樂的塗裝時光!

只要使用塗料套裝，就可畫得酷帥有型!!!

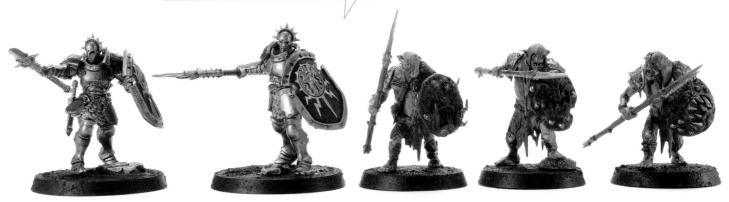

▲2個懲惡者和3個撕膛車獸人模型上色的樣子。若使用Citadel Colour，區分塗色時塗色超界也可輕鬆修正。不擅長筆塗的人也不要擔心很困難，請放輕挑戰看看！

▲從撕膛車獸人開始塗裝。先用「歐克膚色」塗面積最大的綠色。

▲先充分搖勻Citadel Colour塗料，打開瓶蓋後，用畫筆從蓋舌沾取塗料。

▲將塗料移至調色盤使用。

▲為了稀釋Citadel Colour塗料會使用水。用畫筆沾取的少量水，將移至調色盤的塗料，稀釋到方便塗色的濃度。

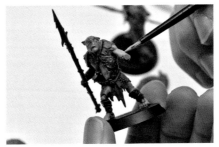

▲Citadel Colour塗料的特徵就是快乾和遮蔽力高，可持續塗色。這階段還不需要在意稍微塗色超界的部分，請持續上色。

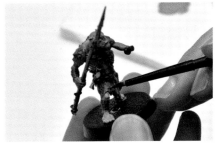

▲閱讀包裝盒的說明，持續區分上色，塗上2種、3種顏色。細節塗色超界的部分會稍後修正，所以先完成整體的塗色。

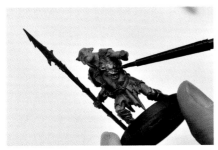

▲Citadel Colour塗料的遮蔽力強，所以塗色超界的部分只要用旁邊的顏色再次上色就可修正完成。超級簡單。

▲底座使用特種漆，描繪出地形樣貌。步驟簡單，只要用畫筆塗滿塗料後等其乾燥即可。

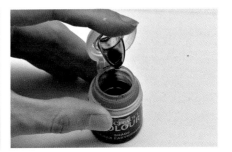

▲接著用陰影漆添加陰影。加上這道作業，就會產生光澤變化，提升微縮模型整體的完整度，還可以修飾筆觸。

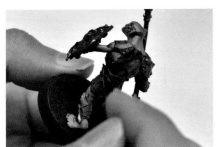

▲塗滿整個微縮模型，用畫筆抹開調整堆積在深處部分的塗料。之後就只需要等其乾燥。

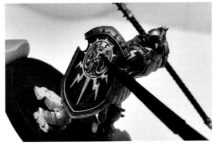

▲懲惡者也用相同的要領塗裝。利用等待撕膛車獸人乾燥的時間，有效率地完成塗裝作業。

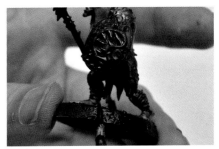

▲最後修飾時在底座邊緣塗滿「塗料＋工具套裝」的阿巴頓黑，就會更有質感。

只需利用週末的時間即可完成!
快速好玩的乾刷塗裝!!

「乾刷」活用戰鎚的超精緻細節,還有Citadel Colour塗料的延展性,是一種超好玩的筆塗技巧。只要用這個方法,即便由初學者塗裝,迷你微縮模型也只需要約2小時即可完成。這次的範例也是40分鐘就完成。利用週末的空檔、下班或放學回家後的時間都有可能完成。請閱讀本篇說明,親自感受乾刷的奧妙。

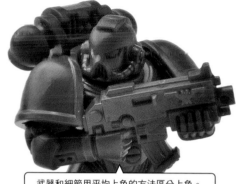

◀細節部分的區分塗色,請依照P.32小結的內容,用底漆平均上色來作業。塗裝要領就是大面積使用乾刷,細節則使用平均上色。

武器和細節用平均上色的方法區分上色。

用乾刷技巧完成星際戰士英雄的套件塗裝!

◀像星際戰士這樣基本尺寸的微縮模型,大約1小時~2小時即可完成塗裝。用乾刷的漸層塗裝完成這身紅色盔甲。

SPACE MARINE HEROES
modeled by MUSASHI

星際戰士英雄
製作/武藏

▲背包和固定帶等部分的細節也用區分塗裝上色,就會瞬間變得很漂亮。

底座也用較少的色數區分塗裝。

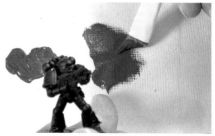

◀底座也如細節塗裝般,用不同的顏色為各區塊平均上色後,再用陰影漆修飾。

何謂乾刷? 一起為筆塗做準備!

乾刷是指將畫筆沾取塗料,再用紙巾擦去大部分的塗料後,用畫筆僅存的微量塗料擦塗模型的上色技巧。因為塗料上色程度不一致,只利用擦塗形成漸層塗裝。

▲充分搖勻塗料後,用畫筆適量沾取。

▲畫筆沾取塗料後,用紙巾擦拭,直到畫筆塗料變乾,紙巾沾附的色調越來越淡。

▲塗裝準備完成!畫筆筆腹上也看不出塗料的水潤感。用這樣的畫筆擦塗模型。

開始乾刷!!!

噴塗使用混沌黑噴漆當成底色,再用莫菲斯頓紅乾刷在黑色底色表面上,就會呈現明顯的陰影,很推薦大家這個塗法。

▲微縮模型經過混沌黑噴漆打底後先擦塗一次。不要一口氣完成擦塗,先確認上色程度。

▲從深處部分開始用畫筆擦塗。表面經過畫筆多次刷塗,所以自然變得明亮。如果沒有刻意刷塗在深處部分就不會上色。

▲利用畫筆擦塗,細節明顯的地方沾上更多塗料,深處部分只沾有一點塗料,所以就會產生自然的漸層。這正是乾刷的魅力。

用明亮塗料乾刷!!
挑戰簡單的漸層塗裝!!

與疊色一樣,乾刷也只是在表面擦塗上明亮色調,就形成漸層塗裝。
這裡將介紹漸層塗裝的要領。

POINT!!
不要洗畫筆,
直接沾取
塗料!!

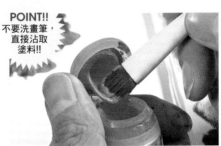

▲突然使用橘色調強烈的屠夫橘!難道不會和莫菲斯頓紅的色調差距過大?大家應該會對這點感到擔心,但是不要害怕。

▲乾刷有一種技巧就是刻意不清洗畫筆。在畫筆還殘留莫菲斯頓紅的狀態下,直接沾取明亮的屠夫橘,塗料在畫筆中相互混合。這樣一來,畫筆的塗料就成了中間色,用這個中間色擦塗,就會形成恰到好處的漸層塗裝。

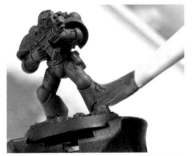

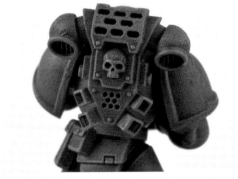

▲兩種顏色在畫筆中混合的狀態。筆尖擦拭到幾乎沒有塗料的程度,針對模型的邊角和細節處等突出部位乾刷。邊角和突出部分就變明亮了。

▲肩膀的圓弧頂端處等,會受到光線照射的部位建議也要乾刷。

▲近看可以感覺塗料的厚度,但實際上微縮模型只有5cm,擺在手邊觀看時,就會呈現自然的漸層塗裝。

進入細節的區分塗裝!!

用乾刷技巧一口氣塗上本體的紅色後,接著用平均上色完成細節的區分塗裝。

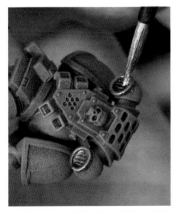

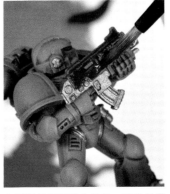
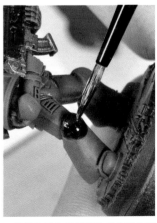

▲背包空氣濾淨器部分、槍枝的彈匣等用鋼鐵戰士塗上不同的顏色。金屬色很適合為模型增添亮點。

▲鋼鐵戰士是比鉛銀明亮的銀色,但卻有沉穩厚重的感覺。色調非常適合用來描繪陰影降低色調,所以選用這個顏色。

▲用阿巴頓黑塗上黑色。稍微稀釋後,讓塗料在細節處流動上色。乾燥後再次重疊上色,就會完成漂亮的塗裝。

▲另外也畫上鏽蝕和胸前的黑色部分。請盡量不要塗到紅色部分。

▲接著是底座的塗裝。如柏油路裂開般的地面塗上睿勒斯崔灰。在較明亮的灰色上塗上陰影色調，色調就會變暗一階，形成如柏油路的樣貌，很推薦大家使用這種塗法。

▲塗色時不要塗到微縮模型的邊緣，泥土地面的部分還會再塗上另一種顏色，所以塗到泥土區塊沒有關係。

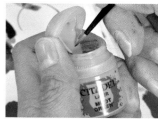

▲等待地面塗料乾燥的期間，先為眼睛感應器上色。塗裝並不困難，只要平均上色即可。疊色漆謬特綠異相當明亮的綠色，非常推薦人家使用。

▲先用筆尖貼在眼睛的邊緣，將塗料塗在眼睛輪廓。

▲眼睛上色之後，樣貌瞬間變得鮮活。若塗色超界，乾燥後再點塗上紅色。

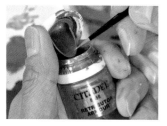

▲額頭的骷髏頭、槍枝的徽章、地面的浮雕等都塗上復仇者盔甲金。

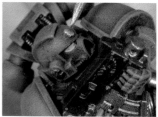

▲復仇者盔甲金是很漂亮的金色，所以希望大家一定要準備一瓶在手邊。

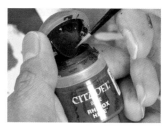

▲槍套和地面的泥土塗上另一種顏色犀牛皮。

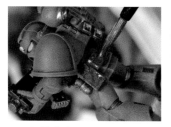

▲一如槍枝上色的時候，稍微稀釋，濃度大概是二次上色後就會漂亮顯色的程度。

▲落在地面的骷髏頭為底座的裝飾，所以想塗成不同的顏色，使用拉卡夫膚。

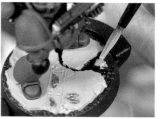

▲骷髏頭塗上拉卡夫膚。若塗到地面，請用犀牛皮覆蓋在塗色超界的部分。

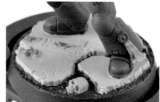

▲細節和地面的區分塗色完成。左腳旁的聖潔印記和地面的骷髏頭一樣，使用拉卡夫膚上色。

▲全部的區分塗色完成後，整體塗上陰影漆熾天使棕。

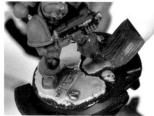

▲先從底座開始，將整體刷塗上色。這樣地面就多了髒汙感，變成戰場的氛圍。

▲將陰影漆流入細節的深處部分。這樣就會讓微縮模型呈現明顯的暗色部分和亮色部分，而多了色調變化。

▲因陰影漆塗太多，而有塗料堆積的地方，要盡快用筆尖吸除塗料或平均抹開。若放任塗料堆積會產生細紋。

利用乾刷技法的快速塗裝，輕鬆好玩又有趣！！

45分鐘即可完成!!!

　　不要想得太困難，只要用乾畫筆擦塗，不斷在微縮模型塗色。Citadel Colour塗料的延展性佳，所以用畫筆沾取塗料一次後乾刷，就可以長時間地持續上色。第一次嘗試使用Citadel Colour塗料乾刷，就會讓人驚訝連連：「還可以塗！還有塗料！」。

　　一如這次的作品範例，大部分用乾刷，細節的區分塗裝則用平均上色，只要利用這個方法，就可以短時間完成一個漂亮的微縮模型塗色。這個塗裝方法相當適合第一次嘗試漸層塗裝時，或想利用空檔時間完成一個微縮模型時，還有想快速完成遊戲微縮模型時。非常鼓勵大家嘗試挑戰！

踏入『戰鎚』世界時的最佳模型!!
「星際戰士英雄」

在前面範例作法中使用的「星際戰士英雄」套件，對初次接觸『戰鎚』的人而言是最佳模型。可以單盒選購，不需使用工具就可以快速組裝，所以在購買的當下就可以組裝完成！

這次使用的套件是將2018年發售的「星際戰士英雄系列1」的藍色成型色，變更成聖血天使的「紅色」。每片框架流道都有超精緻的細節和有趣的組裝設計，大家何不透過這次的星際戰士英雄進入『戰鎚』世界。

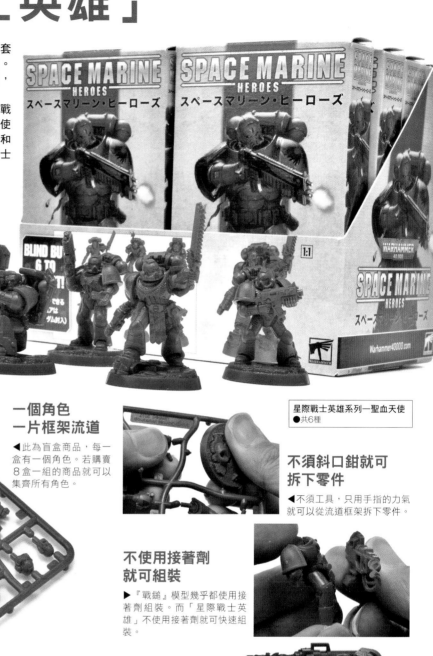

一個角色
一片框架流道

◀此為盲盒商品，每一盒有一個角色。若購賣8盒一組的商品就可以集齊所有角色。

星際戰士英雄系列─聖血天使
●共6種

不須斜口鉗就可
拆下零件

◀不須工具，只用手指的力氣就可以從流道框架拆下零件。

不使用接著劑
就可組裝

▶『戰鎚』模型幾乎都使用接著劑組裝。而「星際戰士英雄」不使用接著劑就可快速組裝。

一起完成6位英雄!!

士兵
卡艾雷爾（KAEREL）

士兵
馬爾吉歐（MARZIO）

中士
拉爾達歐（RALDAED）

士兵
阿特埃以諾（ARTEINO）

士兵
朵歐曼尼（TUOMANN）

士兵
賽福拉艾爾（SEVRAEL）

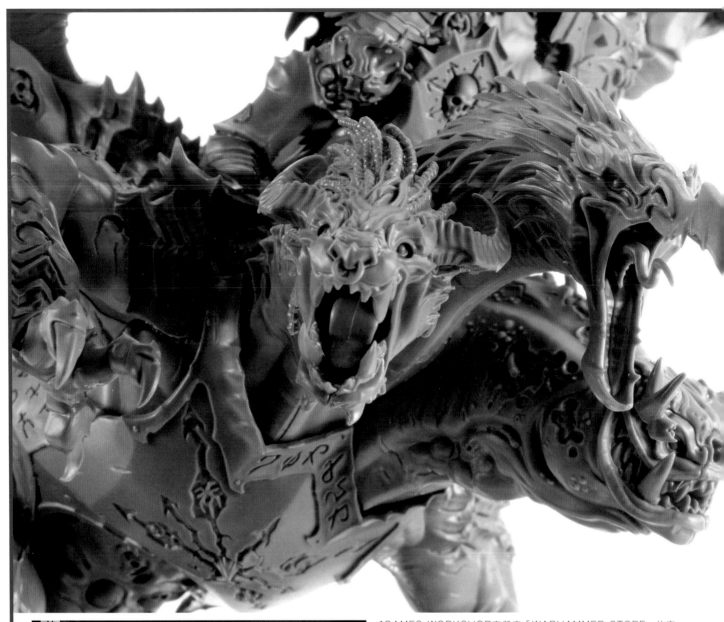

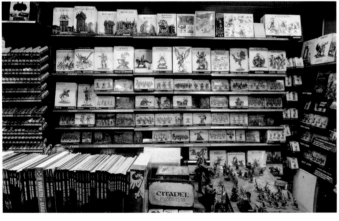

◀GAMES WORKSHOP直營店「WARHAMMER STORE」的店內，滿是GAMES WORKSHOP的商品，讓人目不暇給、眼花撩亂。而且在這裡還可以體驗用Citadel Colour塗料塗裝和玩遊戲。

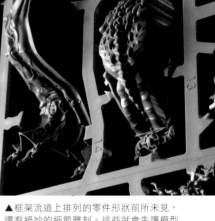

▲框架流道上排列的零件形狀前所未見，還有絕妙的細節雕刻。這些就會先讓模型師暫停思考。藉著更令人驚訝的是設計上並未使用滑塊，而是只用上下兩塊模具就製作成型。

◀不論是設計還是造型，幾乎都感受不到我們習以為常的「模型」特點。然後是價格。但是這款模型絕對讓你擁有超越價格的體驗。

模型師深深著迷『戰鎚』 模型魅力的原因

為何『戰鎚』套件這麼受到大眾注目？明明是很早以前就推出的塑膠成型套件，問世已超過10年之久。其中應該有些特別的原因，絕不只是因為模型師著重在鋼彈和比例模型，而沒發現或注意到這款套件。究竟『戰鎚』套件為何看起來會這麼有魅力？讓我們試著分析箇中原因。

text／SHIGERU

「模型製作」是坐在椅子即可進行的興趣，所以很容易遭到大家的誤解，其實這是非常耗費體力的行為。為了觀察零件、讀取資訊，需要充分運用視覺功能，更別說還得動員觸覺。用斜口鉗插入湯口之間剪下零件時，傳送到手腕的反作用力，用筆刀修整零件時，從刀刃傳來的感受，用畫筆塗抹塗料時的勾勒運筆、還有操作噴筆按鈕時的反彈感受。我們在製作模型時，透過身體感受、處理並且體驗的各種資訊，比自己想像的多很多。

GAMES WORKSHOP的套件都很令人著迷，在製作他們的模型時，不單單只是一段完成作品所需的作業，而能當作一連串的「體驗」。從一般模型師的感受來看，首先是購得套件的管道完全不同於一般的模型。我非常希望大家盡可能前往GAMES WORKSHOP的直營店選購。他們不同於一般的模型店，只要望著擺滿GAMES WORKSHOP產品的陳列架，應該就會有「接觸到不同文化」的實際感受。再來就是對套件的價格感到驚訝。但是其價格正是之後對於體驗的品質保證。若是在直營店，即便你詢問：「有哪些套件值得製作成模型，而且價格又實惠」工作人員也會給予答覆（筆者曾實際詢問），所以有疑問就提出準沒錯。

一回到家開箱後，希望大家先仔細端詳框架流道的樣子。不同於一般日本的塑膠模型，框架流道為附有梯形錐狀的有機線條，而且當中的所有零件其形狀獨特，紋路造型極為精緻細膩。不論是奇幻色彩強烈的『戰鎚席格瑪紀元』，還是機械軍事科幻風格的

『戰鎚40,000』，零件外觀上雖有部分不同，但總體而言，大家應該很難分辨哪些零件要連接何處，才會組裝成如包裝印刷的成品。另外，在零件邊緣輪廓的成型製作方面，戰鎚模型與日本角色模型的表現手法大相逕庭，光用眼睛欣賞就有無窮的樂趣。再加上當你發現這些框架流道都未使用滑塊，而是像過去一樣只用上下兩面模具製作成型時，又會驚訝不已。

終於開始組裝後，你又會感嘆所有的零件都像磁鐵般緊密嵌合，而且在表現肌肉、毛髮、鋼鐵鎧甲等質感的同時，僅須最少的零件數量即可組合成型。零件完全不需要磨合調整，彼此完美相嵌，只要塗上接著劑就可組裝成型，整體手感相當優秀。老實說，光是組裝的過程就讓人想一直持續下去，不自覺地上癮。由於零件本身具有難以猜透的形狀，加上精妙絕倫的分割方法，所以能帶給玩家最簡單直接的驚喜，覺得「這些零件在自己的手中順利幻化成形」。

再來是塗裝。在來到塗裝階段之前，我們已見識過零件各處的紋路輪廓、肌肉隆起部分，應該可以想像到畫筆刷過的塗裝手感。塗裝時請大家一定要使用「微縮模型塗裝專用塗料」，也就是Citadel Colour塗料。塗料無刺鼻味，用水即可塗裝，顯色度絕佳，擁有極高的性能。因為顯色度佳，所以可運用的塗裝手法包括，只在零件邊緣上色形成漸層塗裝，或是分層變更塗料的明暗色調表現立體感。而且這個塗料最令人驚艷的是，將「在A顏色上塗上B顏色，就會有這些變化」的塗裝方法彙整成一套系統，即便初次塗裝的模型師，只要依照這套系統作

業，也能完成一定水準的塗裝作品。系統將模型師絕大部分透過直覺與經驗累積的配色和疊色等知識，全部化為一套明確的體系，在這個架構下「任何人任何時候都可以完成具有品質的塗裝」。通常在模型製作上我們多推崇精湛的職人技藝，並不會有這方面的發想。雖然這是『戰鎚』為了商品的其中一種玩法，也就是「用塗裝好的微縮模型玩遊戲」而產生的獨特塗法，不過我們暫且先不討論這個部分，光是依照指示將塗料重疊上色、增加資訊量的過程，就充滿難以置信的樂趣。「以化繁為簡的步驟就完成塗裝」正是模型製作的妙趣，也是可讓人親身體驗的時刻。

或許上述幾點，對於原本的微縮模型遊戲玩家來說，都是尋常至極的認知。但老實說，在自己第一次經過這一連串的洗禮後，我感到非常扼腕「原來長久以來，早有一批玩家一直沉浸在這些有趣的事物中」。組裝GAMES WORKSHOP微縮模型的過程帶給我許多新奇的體驗。若有人感嘆最近沒有「體驗」到好玩有趣的套件組裝，請他立刻打開這道通往異次元的大門。若未曾體驗就太可惜了。

▲所有的零件都以驚人的精密度相互嵌合。在組裝的過程中，肌肉或鎧甲等完美的分割結構，不禁讓人讚嘆連連。

▲在添加模型妙趣的塗裝方面，GAMES WORKSHOP還彙整出一套名為「Citadel Colour系統」的塗法，讓任何人都可完成超乎水準的塗裝，帶給大家開心的體驗感受。

想多多了解
『戰鎚』模型的
塗裝技巧

絕對可以提升
大家的塗裝水準!!
挑戰各種塗裝技巧!

　　既然已經學會Citadel Colour塗料的用法、種類和基本塗裝方法，想必大家現在就想進入下一個階段!! 因此接下來，我們將精選並介紹幾項技巧，只要學會就可以運用在許多微縮模型塗裝，包括臉部塗法、眼睛塗法和感應器的表現。請大家一定要學會後續篇幅中介紹的技巧，進一步體會『戰鎚』塗裝的好玩之處。那就讓我們開始吧!!

挑戰臉部 塗裝!!

以下將使用星際戰士英雄的素顏零件,挑戰臉部塗裝上色。提到臉部塗裝,大家會覺得零件小,作業困難。但是不要擔心,只要詳讀本篇的說明,就能學會臉部塗裝。

此處將介紹輕鬆完成帥氣塗裝的方法和經典的漸層塗裝,大家一定要模仿試塗看看!

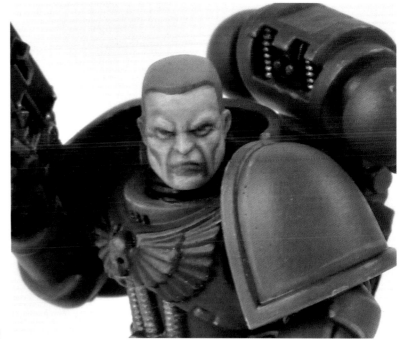

塗裝／**武藏**(罩染、乾刷)、**FURITSUKU**(疊色)

1 超簡單又有型!! 用陰影漆或對比漆「罩染」上色!!

何謂罩染?

在白色底色表面塗上極稀薄塗料,例如陰影漆或對比漆(對比漆的詳細作業請參照P.66),就會讓模型染上自然的漸層色調。這個技巧稱為罩染。

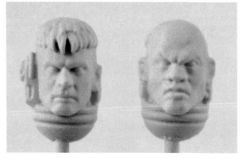

▲讓我們用短時間內就可輕易完成塗裝的罩染為臉部上色。先在臉部零件噴塗白色噴漆(使用聖痕白)。如果沒有噴漆,也可以用畫筆塗上白色。

▲為肌膚罩染時,若使用陰影漆建議選擇「瑞克蘭膚」,若使用對比漆則建議選擇「基里曼膚色」。先示範陰影漆的罩染。

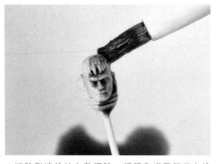

▲將陰影漆塗抹在整張臉。眼睛和嘴巴等若有塗料堆積,請用畫筆吸除,或用畫筆塗抹開來。

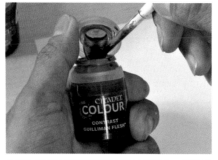

▲再使用對比漆的基里曼膚色示範罩染。對比漆是可完成罩染塗裝的塗料。

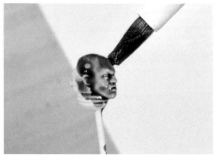

▲相較於陰影漆,對比漆罩染的色調更厚重。已經呈現相當不錯的效果。和陰影漆一樣,若塗料堆積會產生細紋,還請小心。

陰影漆　　　　　　　對比漆

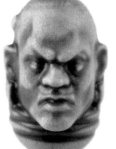

▲只是分別在白色底色塗上陰影漆和對比漆的樣子。光這個步驟就有如此漂亮的效果。觀看整個微縮模型會覺得更漂亮。

成功體驗罩染塗裝!! 臉部塗裝變得 超有趣!!!

臉部塗裝好像很難……。不過「罩染」輕鬆為大家解決這個難題。而且可簡單體驗到如何完成帥氣塗裝。一旦成功,塗裝就會變得更有趣。然後就會一直想要挑戰臉部塗裝。先利用罩染讓自己獲得成功的體驗吧!

2 用乾刷進一步提升氛圍感!!

▲接著在剛才經過罩染的模型上乾刷。這樣就可以加強臉部的陰影表現。使用的顏色為剝皮者膚。

▲畫筆沾取塗料後，在紙巾上擦拭。直到塗料不再沾附在紙巾上，準備工作即完成。

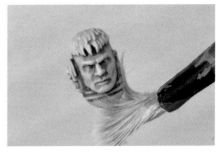

▲輕輕用畫筆擦塗在臉部。細節瞬間浮現。

▲同樣在對比漆染色的臉部零件乾刷。

▲不論哪一個都因為乾刷變得更有色調變化。罩染搭配乾刷的效果絕佳。

乾刷豐富細節表現

『戰鎚』模型的臉部細節相當細膩，乾刷可以簡單突顯這些細節。用細畫筆針對重點乾刷上色，就會形成更豐富的色調表現。

挑戰臉部的疊色塗裝!!
一起體驗漸層塗裝的樂趣!!

接著也在臉部塗裝嘗試P.36介紹的漸層塗裝「疊色」。如果學會這個技法，就可以將各種角色的臉部塗得威風凜凜。準備細的面相筆，雖然有很多描繪細線條的作業，但是若使用Citadel Colour塗料，只要用主色調遮蓋就可簡單修正，所以可反覆修正。接著就來一起挑戰吧！

> 臉部的平均上色是關鍵。

▶漸層塗裝的關鍵同樣是第一步的平均上色。

> 眼睛和嘴巴的上色要領

▲眼睛或嘴巴的塗裝正是陰影漆大顯身手之處，稍後將介紹箇中要領。

> 眼睛該如何上色？

▲這麼小張的臉，無法為眼睛上色……，不要擔心，其實超級簡單。

> 漸層的要領

▲提到肌膚的漸層塗裝，應該要打亮哪些部位？這次要介紹用最少的塗裝部位，展現顯著的漸層效果。

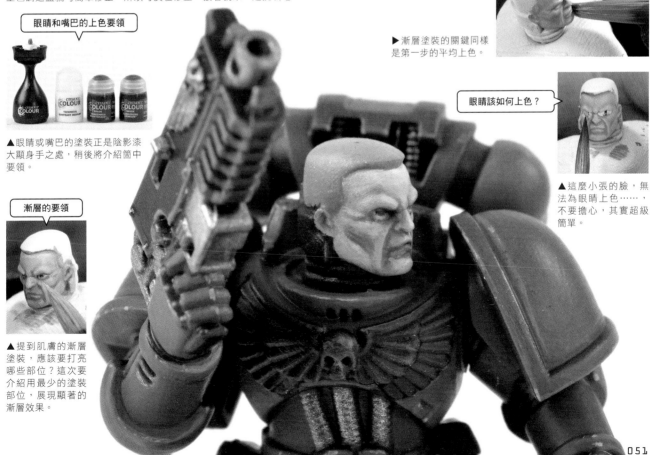

1 臉部的底色為白色! 用疊色漆搭配陰影漆完成基本塗裝!!

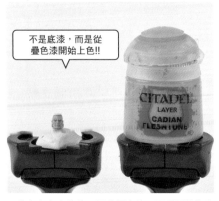

不是底漆,而是從疊色漆開始上色!!

▲塗上白色底漆後,不使用底漆,而是用疊色漆的卡帝安膚開始上色。重點是塗上帶點透明的疊色漆後,再塗上瑞克蘭膚做最後修飾。

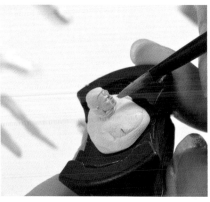

▲塗上卡帝安膚。請注意不要厚塗上色。透出白色底漆也沒關係。

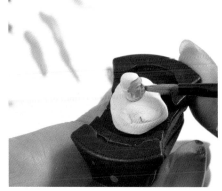

▲原本細節突出的部分,透出白色底漆就會自然形成陰影。接著待完全乾燥後,塗上瑞克蘭膚。

透出的白色用陰影漆淡淡染色後呈現不錯的效果。

▲和剛才罩染的要領相同,在稍微透明的卡帝安膚染上陰影漆瑞克蘭膚,就會形成自然的膚色。因為塗上陰影漆,筆觸也變得不顯眼。

2 在疊色前先為「眼睛」上色!!

▲肌膚的基本塗裝完成後,進入眼睛塗裝。若完成肌膚漸層塗裝後為眼睛上色,眼睛的塗色就會畫到肌膚,屆時修正會需要花費很大的功夫。因此在基本塗裝完成的階段就先為眼睛上色。

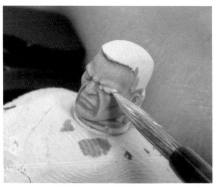

▲眼白使用的顏色,是Citadel Colour塗料中最亮的白色「聖痕白」。將顏色完整塗在眼白的部分。

▲用畫筆從各個角度上色,確保完整上色。這時即便畫到肌膚也完全不需要在意,所以請大膽作業。

▲眼白上色完成。塗色超界的地方相當多。但是用Citadel Colour塗料修正時,只要覆蓋上色即可,所以絲毫不需要在意。

▲接著描繪眼珠。上色的重點是不使用黑色,而是使用比肌膚暗的茶色「犀牛皮」。黑色是相當強烈的色彩,不建議使用。

畫直線!!!

▲眼睛不是畫成點,而是畫「線」!直直畫上一條線。

▲觀看兩個眼睛的線條粗細和位置,用聖痕白修飾讓線條對稱。

▲這時的完成樣貌令人擔心,大家會想真的可行嗎?但是請放心,到了下一個步驟就能夠變帥氣囉!

3 用卡帝安膚修正眼白和調整肌膚塗裝

▲接著派上用場的是一開始用於肌膚的卡帝安膚。用這個顏色修正眼白塗色超界的地方。

▲修正時請小心不要塗到眼白的位置，請專注在筆尖的位置。

▲在修正眼白塗色超界時，針對在基本塗裝中因塗上瑞克蘭膚而太暗的地方，也再次塗上卡帝安膚。這裡的思維就如同「重塗底漆」（P.37的介紹）。

▲塗到肌膚的眼珠線條和眼白只要經過重塗遮蓋，眼睛塗裝即完成。只要了解塗法，就知道如何作業。眼睛塗裝不再令人害怕了。

4 用瑞克蘭膚完整塗裝！

▲眼睛和肌膚的修正完成後，再次塗上陰影漆瑞克蘭膚。這個步驟是要融合眼睛和肌膚的色調。

▲在眼睛塗上陰影漆，讓眼白突兀的聖痕白和膚色相容。

▲眼睛和肌膚的色調瞬間相融，塗裝變得完整。至此漸層塗裝的準備即完成。即便維持現在的樣子也很帥。

5 疊色1

◀移除標示後呈現的塗裝表現。經過平均上色後的膚色明顯變化。

▼請一邊參考左圖一邊上色。先塗在額頭等面積較大的部位，可觀察漸層效果。

▲進入肌膚的疊色塗裝作業。用較明亮的膚色塗在肌膚變亮的部分。這個疊色1會是決定膚色印象的主色調。然後剛剛平均上色的色調會變成陰影色。塗在照片中標示的部分。因為是主色調，所以塗色面積也較大。

▶使用的顏色為京士利膚。

6 疊色2

▲上色的面積比之前更小。塗在額頭邊緣、鼻頭、臉頰顴骨等突出部位的頂端和邊緣。

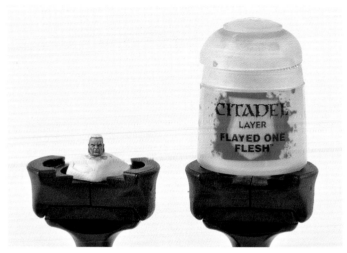

▲使用了相當明亮的膚色「剝皮者膚」。這裡在重點部位添加打亮。建議先在調色盤確認塗料濃度，大概有點透明感即可。

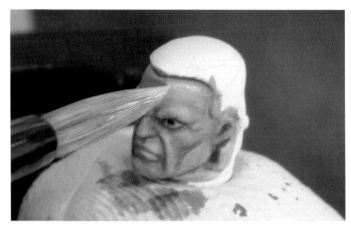

▲若塗料濃度稀釋過度，就會瞬間塗抹開來。不要用畫筆沾取塗料直接上色，先在紙巾上吸除附著在筆尖的塗料後再上色，就不太會失敗。將額頭邊緣塗上亮色調。

▲移除上面標示的樣子。接著添加打亮，豐富塗裝表現。出現了一張強悍的戰士面容。帥氣！

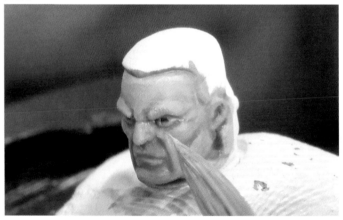

▲針對臉頰鼓起處的頂端畫線。這裡變亮，就會瞬間嶄露出鮮活的表情。

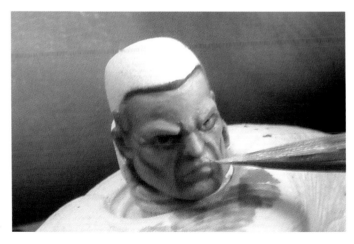

▶嘴巴也有隆起處，所以淡淡地打亮。

7 最後加強眼睛和嘴巴輪廓即完成!!

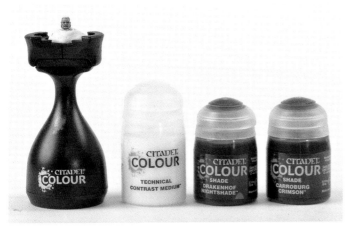

▶最後不是用塗的，而是以陰影漆淡淡染色。目標是眼睛和嘴巴。添加眼睛的陰影，強調輪廓。在嘴巴點塗紅色，讓表情更鮮活。

▲眼睛的陰影使用雛龍城黑夜。嘴巴則刷上卡羅堡深紅。如果直接刷上陰影漆會染色過度，所以用對比漆稀釋劑或緩乾劑稀釋。相較於清水，對比漆稀釋劑或緩乾劑可以將塗料稀釋得滑順均勻，所以對於這類精細的作業有很大的助益。兩者擇其一使用即可，希望大家手邊都準備一瓶。

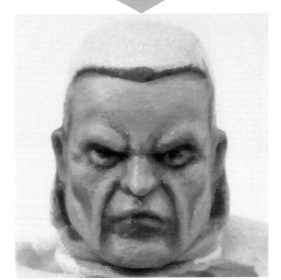

▲眼睛塗上淡淡的藍色陰影，突顯臉部輪廓。這邊也是若染色過度，會變成黑眼圈，變成疲憊不堪的士兵。濃淡拿捏很重要。

▲塗色的要領是嘴巴不要塗紅色的塗料，而是用陰影漆點塗上紅色調。陰影漆塗太多，會使人物的嘴唇變厚，請小心拿捏。

▶移除標示就可看出淡淡染色的樣子。這樣細微的差異卻能大大左右表情地展現。陰影塗太多會瞬間染色，請小心。

臉部塗裝完成!!!

另外，只要改變顏色就可以表現各種膚色!!

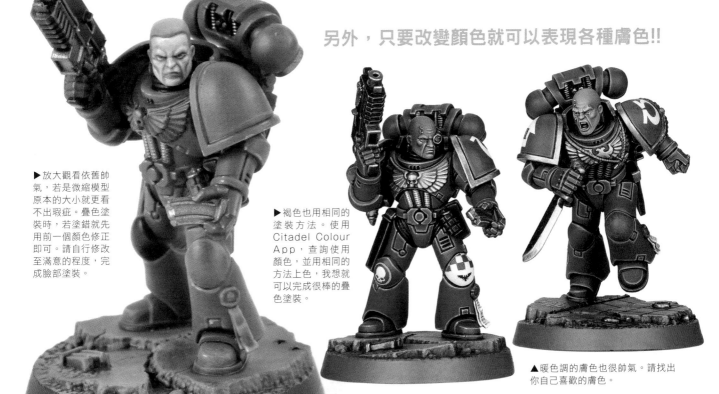

▶放大觀看依舊帥氣，若是微縮模型原本的大小就更看不出瑕疵。疊色塗裝時，若塗錯顏色就先用前一個顏色修正即可。請自行修改至滿意的程度，完成臉部塗裝。

▶褐色也用相同的塗裝方法。使用Citadel Colour App，查詢使用顏色，並用相同的方法上色，我想就可以完成很棒的疊色塗裝。

▲暖色調的膚色也很帥氣。請找出你自己喜歡的膚色。

挑戰眼部感應裝置的塗裝!!

繼眼睛塗裝之後,再來挑戰感應器塗裝。以相當於星際戰士頭盔的眼睛部位為範例來塗裝。眼睛感應器的塗裝面積狹窄又是非常醒目的部分。這裡的塗裝漂亮,還可大大提升成品的塗裝質感。這裡將介紹兩種方法,分別是簡易的方法,還有利用漸層的發光表現。

塗裝／FURITSUKU

1 銀色搭配對比漆,輕鬆表現發光!!

這是罩染的應用篇。若使用這個方法,大概10分鐘就可以完成感應器部分的塗裝。除了眼睛,還可立刻運用於武器等感應裝置的塗裝。塗裝方法為塗上銀色後,只要塗上喜歡的對比漆(對比漆的詳細介紹請參照P.66)色調即可。表面會透出銀色底色,宛若發光的樣子。

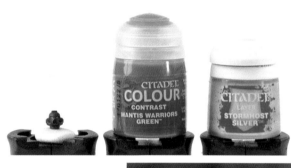

◀使用的塗料為相當明亮的銀色「暴風禁衛銀」,還有對比漆的「螳螂勇士綠」。大家可以依照想呈現的發光色調,自由更改對比漆。這次希望發出綠光,所以選擇這個顏色。

▶先塗上暴風禁衛銀。因為是疊色漆,所以只塗一次不易顯色。等乾燥後,再重疊上色大約2～3次。

▲塗色超出眼睛也完全不需要在意。最後可簡單修正。

▲銀色乾燥後,刷上螳螂勇士綠。對比漆是相當稀薄的塗料,所以畫筆沾取塗料後先在紙巾或調色盤上調整筆尖的塗料再上色,塗色才會漂亮。

▲最後用頭盔的紅色遮蓋塗色超界的銀色或對比漆即完成。

▲10分鐘即完成!眼睛的感應器閃爍發光。對比漆近似透明漆,所以若底色為銀色,就會透出銀色而宛如發光。這是可以呈現各種發光色調的好用技巧,請一定要學起來。

2 描繪感應器發光的樣子！用漸層塗裝表現發光!!

接著不使用金屬色調，而是挑戰從暗色調漸漸重疊塗至明亮色調，表現宛若發光的塗裝。感應器使用的顏色增加，使塗裝色調變得非常豐富。

▲先描繪眼睛的陰影。用阿巴頓黑將感應器塗黑。也可以用陰影漆的努恩油黑染黑。

▲塗上疊色漆中稍微偏暗的綠色「魔石綠」。

▲塗色時將筆尖沿著眼睛的細節邊緣，宛如將塗料滴入一般上色。另外，眼睛感應器也會有修正塗色超界的作業，所以如果在頭盔完成平均上色時就為感應器上色，修正作業也會相對簡單。

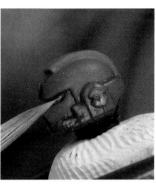

▲連眼角都要上色。眼角若是不明顯，眼睛就不夠銳利，給人無神的感覺。

▲決定了第一層的綠色。感應器的顏色塗到頭盔零件，只要在最後修正即可，所以這個階段不需要在意塗色超界的地方。

▲接著是謬特綠。要開始塗上明亮的綠色。

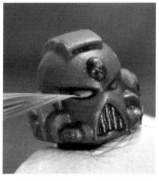

▲不要整個塗滿，大概塗在感應器下半部即可。塗色時越往上，色調越暗，越往下，色調越亮。

▲塗上謬特綠的樣子。突然有發光的感覺！大概是下半部的地方變亮。

▲接著塗上史卡斯尼克綠。這是相當亮的綠色，所以少量即可。

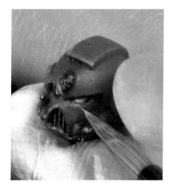

▲塗色時在眼睛下方邊緣畫上細線條上色。如果線條太粗，用前一個顏色修正。

▲只添加細線條就有顯著的效果。感應器的綠色漸層到此即完成。

▲最後的修飾及打亮。在感應器內塗上一個白點，就完成發光表現。

▲只要大概在感應器眼尾的位置點塗一個白點。小心用筆尖輕輕點塗上色。

▲感應器的漸層塗裝完成！這次因為頭盔有遮簷，所以我認為上方較暗，下方畫得較亮。依照塗裝的感應器類型決定明暗位置後再下筆，就能有邏輯地完成漸層塗裝。

寶石塗裝
挑戰寶石和玻璃光澤的塗裝!!

運用感應器的塗裝手法挑戰「寶石塗裝」，讓微縮模型的寶石和玻璃細節更加閃耀。這是為『戰鎚』微縮模型增添光彩亮點的技巧。請一定要學會，讓你的微縮模型散發耀眼光澤。

何謂寶石塗裝？

以下有表示寶石塗裝順序的圖示。從平均上色到添加亮處和暗處的明暗差異，然後是呈現反光的樣子。塗色時要留意光線照射的方向，想想明亮部分應該在下方或在上方，才能呈現更真實的塗裝表現。

凱恩化身
製作／PURASHIBA

▶凱恩化身的微縮模型有很多種寶石裝飾。在PURASHIBA完成的塗裝範例中，寶石部分也運用了寶石塗裝技法。這樣就可以為模型添加亮點。

▲由左至右的塗色範例順序分別為：哥達紅、惡陽鮮紅色、屠夫橘、火龍橘和聖痕白。

只要有這4種塗料，初學者也能做到!!

▲看過上面的說明後，想必會有人覺得漸層塗裝的工程真是浩大。請這些人放心。讓我們輕鬆獲得閃閃發光的寶石。解鎖的關鍵就在疊色漆的暴風禁衛銀、特種漆的靈魂石紅、靈魂石藍、網道石綠。

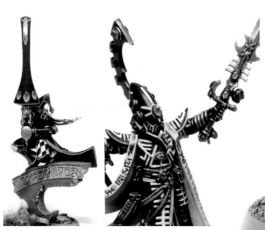

▲『戰鎚』中的艾爾達利軍團有許多寶石和玻璃的裝備。只要學會寶石塗裝就可大大提升華麗程度。

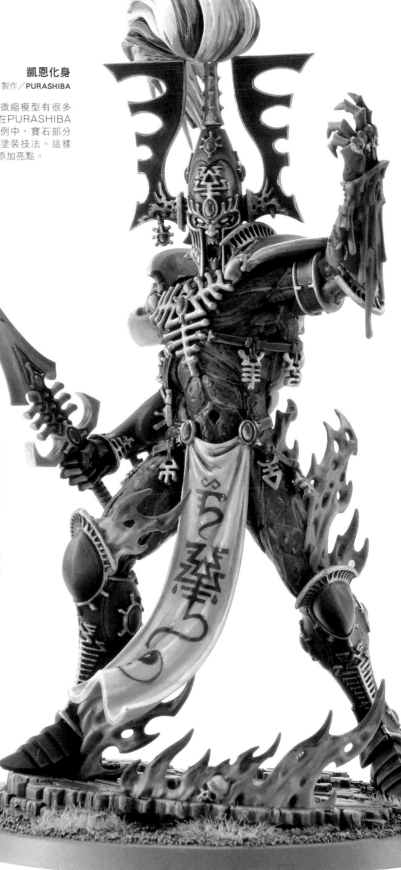

超簡單！快速閃耀的極速塗裝

塗法請參照P.56用對比漆為感應器染色的方法，只是這裡將對比漆改為特種漆。只用超簡單的手法就變得華麗閃耀。

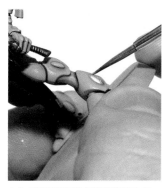

▲為了想輕鬆完成閃耀塗裝的你，推薦以下的方法。先用暴風禁衛銀塗在想呈現發光表現的細節。

▲想發出紅光。使用靈魂石紅。如照片所示，用筆尖稍微沾多一點的塗料。

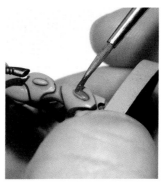

▲從細節造型的下方往上方運筆塗色，這樣一來⋯⋯

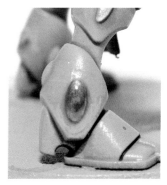

▲如何？呈現漂亮的光澤。超短的時間內就展現出讓人驚訝的光澤。

用疊色描繪的方法

接著是慢慢描繪漸層效果的方法。要完成發出藍光的塗裝效果。請準備細的畫筆。

▲用描繪漸層的疊色技法呈現宛如發光的效果。一開始先塗上馬克拉格藍和阿巴頓黑的混色。這是最暗的顏色。

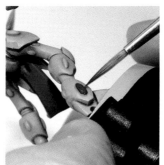

▲用剛才混合的暗藍色平均上色。

▲塗上馬克拉格藍。這個顏色為中間過渡的明亮色。

▲這次設計的光線來自中上方，所以下方畫得較暗。

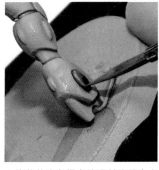

▲接著若決定好光線照射的明亮表面，就使用寇卡爾藍塗在該面的邊緣。

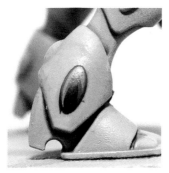

▲如照片所示，越往外側塗裝則越亮。

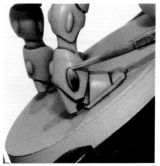

▲最邊緣塗上邊緣高光的藍色驚懼妖，這是最亮的藍色。

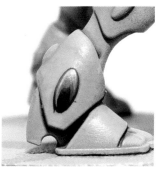

▲可看出塗在明亮面的最邊緣。請注意線條不要畫得太粗。

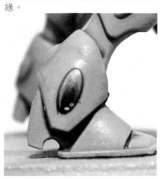

▲最後用聖痕白點塗上光點即可。這樣一來疊色塗裝即完成，但最後還有一道手續。

▲這是特種漆的亮光保護漆。用畫筆塗上這個塗料，只有這個部分會呈現光澤。

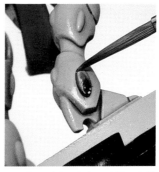

▲薄薄輕刷表面上色，這樣一來的話⋯⋯

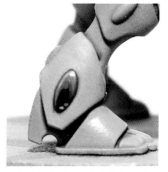

▲散發著光澤，真的就像在發光一樣。裝飾品和玻璃是很容易吸引目光的細節，所以若精緻描繪，就會瞬間提升微縮模型的質感。

挑戰主要裝備的塗裝!!

　『戰鎚』裡會出現大量的利劍、鎧甲、披風、皮革裝飾等,充滿騎士風格的裝備。本篇將解說這些配件的塗法要領。雖然每個零件的形狀不盡相同,但是一旦掌握了本篇各種裝備的塗裝方法,就可以立刻運用。我們挑選的都是步驟少、效果大的方法,請大家絕對要嘗試看看。

▶這是在P.20戰鎚組裝方法中也曾介紹過的阿巴頓微縮模型。利劍、鎧甲、披風和大量的裝飾,集結了所有要素於一身。大家應該很想為這個微縮模型畫上一身華麗的塗裝。絕對可行!

阿巴頓
製作／FURITSUKU

用乾刷為利劍上色,展現氣勢非凡的塗裝!!

　這是代表阿巴頓的利劍「德拉克尼恩」。這裡利用這個配件,為大家展示以乾刷輕鬆完成的漸層塗裝。使用遮蓋膠帶完成簡易的能量劍塗裝。

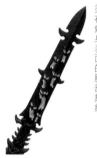

▲先用筆塗塗上阿巴頓黑,當成利劍的底色塗裝。將寇瑞斯白稀釋後塗在劍身表面的臉部刻紋。

▲塗上神殿護衛監、羅森藍、巴哈羅斯藍,而且依序一點一點縮小塗色範圍。乾燥後用阿巴頓黑修正塗色超界的部分。沿著劍身的中央線條貼上遮蓋膠帶。遮蓋好後,依序乾刷。

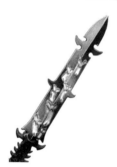

▲撕除遮蓋膠帶,並且再次遮蓋劍身的另一邊,以同樣的步驟,左右交錯地在劍身塗上漸層色調。

▲最後在劍刃和中央線條塗上藍色驚懼妖,接著用聖痕白在劍的尖端和邊角添加光點即完成。

挑戰只用罩染完成劍的塗裝!!

　罩染也經常運用在劍的塗裝。讓我們試著用對比漆(對比漆的詳細用法請參照P.66)塗上漂亮的漸層!!

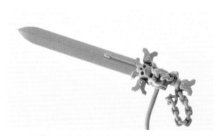

▲先在劍身噴塗白色底色。接著在表面塗上對比漆,就會漂亮染色。

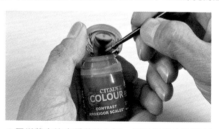

▲巨蜥藍會染出偏藍的色調,所以很適合這把劍的風格。這邊的塗法是將塗料染在零件上,而不是一下子刷上塗料。

▲先塗顏色較深的部分。這是直接用對比漆上色的樣子。

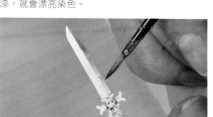

▲從深色漸漸薄染上色,畫出漸層塗裝。接著添加少量的對比漆稀釋劑,將顏色調淡。相較於清水,稀釋劑可更平均稀釋塗料,所以推薦大家使用。白色底色透出,形成漸層效果。

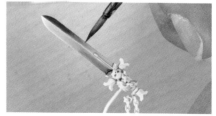

▲另一邊的漸層則是越往上越亮,越往下越暗。對比漆的染色塗法和之前相同。最好讓劍身的兩邊呈交錯相反的漸層色調。中央線條不染色,直接留白,就會在稜線呈現疊色效果,所以不塗色才好看。

▲能量劍的塗裝完成!劍刃兩邊塗成交錯相反的漸層,顯得超級漂亮。

挑戰披風塗裝!!

　『戰鎚』的許多角色都身穿披風。披風是裝飾配件中最顯眼的單品。若塗得漂亮,微縮模型的完整度也將大大提升。

▲這裡為星際戰士原鑄連長的披風塗裝。先用底漆的莫菲斯頓紅為整體上色。

▲莫菲斯頓紅乾燥後,塗上陰影漆的努恩油黑。不要整個塗色,只要塗在布料凹摺垂墜的部分。

▲若色調因為塗上努恩油黑而太暗,或因為塗料堆積產生細紋,就在表面重新塗上莫菲斯頓紅加以修正。

▲接著用疊色漆的惡陽鮮紅色塗在布料的鼓起部分,添加打亮。建議塗料稍微用水稀釋,先在調色盤試塗確認透明度後,才塗在微縮模型上。

▲布料塗上惡陽鮮紅色後,在鼓起部分的末端和頂端,以及披風的邊緣塗上荒野騎兵紅即完成!這裡的塗色重點是,將布料鼓起處塗成亮色調,將垂墜形成陰影的部分用陰影漆畫成暗色調,就可以表現出明暗對比變化。

一起學習鎧甲塗裝!!

　『戰鎚席格瑪紀元』的主要角色雷鑄神兵在塗裝上不可欠缺的,正是盔甲塗裝技巧。金屬塗料的質感比一般塗料更有黏性,所以請一邊使用一邊習慣。

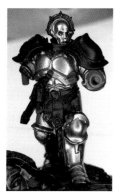

▲將『戰鎚冥土世界希德塔』勇敢奧柏林銀的鎧甲塗上銀色。使用的塗料是底漆鉛銀。

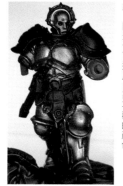

▲整體塗上底漆後,用陰影漆塗上陰影,這次想用綠色表現陰影,陰影色可選用自己喜歡的顏色。綠。陰影色可選用自己喜歡的顏色。

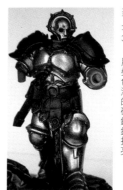

▲在光線照射的部分(胸前中央部分、膝蓋上方),用疊色漆的碎鐵銀打亮。

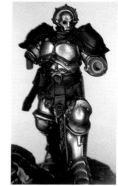

▲用非常明亮的銀色,也就是疊色漆的暴風禁衛銀,在鼻頭、胸前上部、膝蓋上方頂端等地方添加最後的光點即完成。

皮帶與皮革裝飾塗裝

　鎧甲上的皮帶為微縮模型的亮點,在塗裝上也是很重要的細節。這裡將介紹基本的塗裝方法。

▲我想每個人都有自己喜歡的皮革質感,但這次塗色時將皮帶預設為有色皮革。先用底漆的樹精皮塗上基本色調。

▲接著塗上陰影。茶色中的亞格瑞克斯大地為經典用色,但這次的陰影色刻意選用貝耶坦綠。陰影塗裝有時會形成許多有趣的效果,大家可以多多嘗試。

▲陰影上色過多的部分,用底漆的樹精皮修正。

▲用疊色漆的戈夫褐,在突出部分添加第一層光點。

▲用疊色漆的毀滅之刃棕添加最後一層光點。至此皮革的疊色塗裝即完成。只要再為細節的五金零件上色,就可完成精緻的皮帶塗裝。

乾刷的應用！
挑戰生物細節的厚塗乾刷！！

　　乾刷技巧運用了Citadel Colour塗料延展性佳與快速乾燥的特性。由此還衍生了「厚塗乾刷」的技巧。這個技巧對於描繪『戰鎚』套件特有的生物細節，包括毛皮、獸皮和鱗片等相當方便好用。不像乾刷那麼乾燥，所以會更好看。

▶只要學會厚塗乾刷，連這樣細節精密的套件都可快速塗裝！

> **何謂厚塗乾刷？**
> 　這是衍生自乾刷的一種技巧。畫筆沾附的塗料比乾刷多，塗法則和乾刷相同。

挑戰毛皮塗裝！

這是造型布滿細小凹凸紋路的毛皮零件，範例中以厚塗乾刷的技巧為其上色。

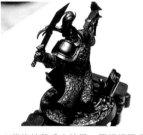

▲背後披著毛皮披風，要細細區分塗色實在太過費工。

◀毛皮塗裝使用的顏色。依照由左至右的順序用色，分別為悲鳴劍齒虎棕、亞格瑞克斯大地、金牙棕、希爾凡涅棕、長鬍灰和派克希提白。

> **厚塗乾刷的事前準備！！**

▶沾取塗料後在紙巾上輕輕擦拭塗料。如照片所示，大概擦拭至畫筆依舊保有塗料的水潤感，再用和乾刷相同的手法，以畫筆在模型上擦塗上色。

▲畫筆沾附的塗料比乾刷多，所以一擦塗就會瞬間顯色。比起一般的平均上色留下明顯的擦痕，但並非描繪筆觸。

▲厚塗乾刷的特徵是色調比乾刷滑順，且幾乎不會產生筆觸痕跡，所以可以完成很平滑的塗裝。

▲用厚塗乾刷完成基本塗裝後，在最後修飾階段使用乾刷。沾上各種顏色的塗料後在紙巾上擦拭乾燥，再擦塗在模型上。

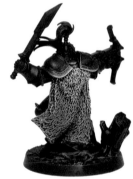

▲毛皮塗裝完成。用厚塗乾刷搭配乾刷，就可以完成超有型的塗裝。

依照Citadel Colour系統的順序
用厚塗乾刷＋乾刷挑戰獸皮塗裝

　　我們可以在Citadel Colour App的Citadel Colour系統，確認描繪光點的疊色塗裝順序，當然我們也可以使用乾刷表現出漂亮的漸層效果。讓我們一起試試依照以下順序上色，就是先用厚塗乾刷瞬間完成基本塗裝後，再用乾刷塗上獸皮的漸層色調。

▲嘗試塗上Citadel Colour系統的鮮紅色漸層。另外，腹部要用兩種紫色調乾刷。

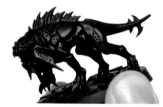

▲這裡以隸屬「瑪格爾惡魔」的裂牙為例示範皮膚的塗裝。用混沌黑塗上底色。

▲先用厚塗乾刷技法。在畫筆還留有塗料的狀態下，在整體擦塗上莫菲斯頓紅。

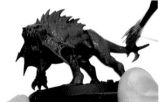

▲因為畫筆沾取的塗料量較多，如果過度擦塗在同一個位置，會破壞塗裝，所以請小心地輕輕擦塗。

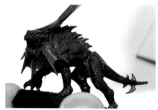

▲莫菲斯頓紅乾燥後，在整體塗上陰影漆卡羅堡深紅。

▲陰影漆乾燥後，在微縮模型的上半部乾刷惡陽鮮紅色。請先將筆尖在紙巾上擦拭乾燥後才上色。

▲腹部通常指定成不同的顏色，利用不同於表皮的顏色加強野獸的形象。這裡也用乾刷上色。由下往上運筆擦塗上魔石綠。

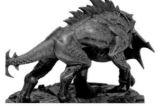

▲上面紅色皮膚和腹部紫色皮膚之間的交界形成自然的漸層色調。乾刷塗裝可輕鬆達到這種效果。

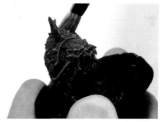

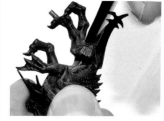

▲接著再用乾刷在整體上方和腹部打亮。整體的上方塗上荒野騎兵紅，腹部則塗上沙歷士灰。

▶臉上宛如魚鰭的部分同樣用乾刷上色的樣子。

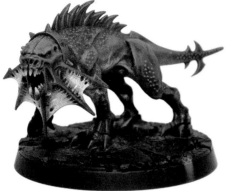

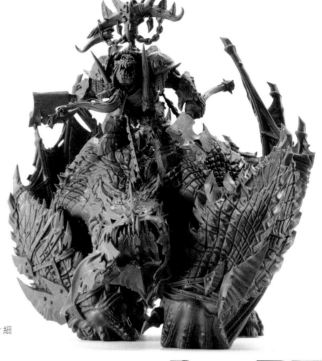

較大的微縮模型鱗片也可快速上色!!

描繪較大的微縮模型時，厚塗乾刷＋乾刷也是一種很好用的塗裝手法。除了鱗片之外，翅膀和武器等也可運用這個技法上色。這次用乾刷完成兩種版本，一種是苔蘚綠的備戰就緒步驟，一種是疊色塗裝步驟。

▶『戰鎚席格瑪紀元』的鐵頸魔龍擁有極為精密的鱗片細節，而且模型又比較大。鱗片是怪獸特有的細節。

▲使用較大的SCENERY畫筆。畫筆放不進Citadel Colour的洗筆筒，所以放在紙上調色盤，或用畫筆的筆尖直接沾取塗料，即完成事前準備。

【厚塗乾刷】

▲先厚塗乾刷上色。圖中左邊依照備戰就緒的系統順序簡略上色，圖中右邊，則以疊色塗裝的系統順序上色，不論哪一種都是用乾刷上色。完成後可以好好比較色調差異。

◀圖中右邊是經過乾刷的樣子。左邊仍是厚塗乾刷的樣子。可以看出透過乾刷，細節瞬間浮現的樣子。

▲右側為死亡世界森林綠，左側是用厚塗乾刷塗上城棄綠的樣子。這就完成了基本塗裝。

▲鱗片簡直就是乾刷的專屬舞台。鱗片邊緣變得明亮，瞬間襯托出細節輪廓。請小心避免太好玩而塗色過度，反倒遮蔽了下層的顏色。

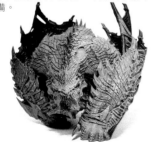

▶接著塗上陰影，在剛才經過乾刷的部分塗上陰影漆修飾。乾刷後再塗上陰影漆會降低表面的顆粒感，讓漸層更加自然，所以最後會形成陰影。接下來要將疊色部分塗亮。

◀在圖中左邊乾刷上色，針對細節依序乾刷塗上羅倫森林綠、史崔坎綠。

▶到這裡作業大約花費了25分鐘。即便是較大的微縮模型，只要運用這厚塗乾刷和乾刷，就可以在短時間完成這樣有質感的塗裝。疊色該側多次疊加了上明亮色調，所以變得比較亮。

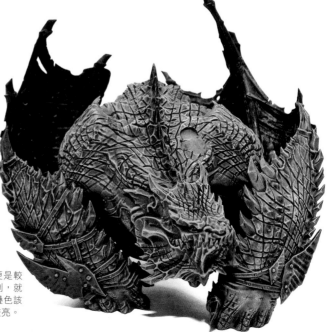

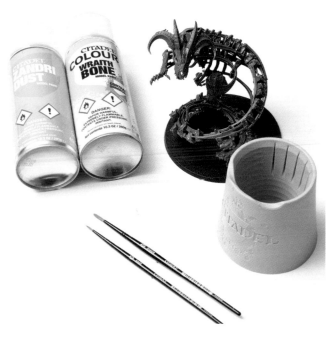

提到『戰鎚』，就是骨骼!!!
從今天起輕鬆畫出擬真骨骼的塗裝!!

只要學會這個方法，不論哪種骨骼都可呈現逼真塗裝!

大部分的『戰鎚』微縮模型都有骨骼造型，這可說是『戰鎚』代表性的細節刻紋。而且還有骷髏頭的角色人物。本篇將介紹簡略完成逼真塗裝所需的塗料和塗色順序。

用對比漆染色只需兩個步驟就可以完成骨骼塗裝!!

這是骨骼塗裝中最簡單的方法。使用了P.66詳細介紹的塗料「對比漆」白骨部落。

▲先在整個微縮模型噴塗上怨靈骨色噴漆。乾燥後再塗上白骨部落。

▲薄薄塗滿整個模型。瞬間有骨骼的即視感。塗料會自然堆積在深處部分，形成明顯的陰影。

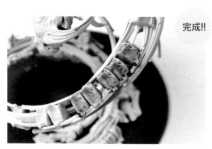

完成!!

▲乾燥後，就完成了逼真的骨骼塗裝。這個塗法僅用了兩道步驟，就呈現不錯的效果，大家一定要模仿看看。

用乾刷體驗骨骼塗裝的樂趣!!!

乾刷也很適合用於骨骼塗裝。可呈現表面質感，超級逼真。

使用顏色
噴漆／桑德利沙塵黃
陰影漆／熾天使棕
乾刷／烏沙比骨白、尖嘯頭顱白、女巫蒼白膚

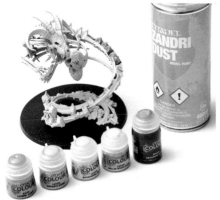

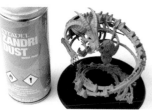

◀骨骼塗裝除了怨靈骨色，另外還推薦使用桑德利沙塵黃。色調宛如博物館中的化石標本。

▶接著塗上陰影漆的熾天使棕。在細節添加陰影色。降低了整體色調，再加上後續的乾刷，就會形成色調變化顯著的塗裝。

▲乾刷推薦使用Citadel的「DRY」畫筆。軟硬適中又蓬鬆，有助於完成理想的乾刷塗裝。

◀用畫筆沾取第一個顏色烏沙比骨白，在紙巾擦拭乾燥。塗其他顏色時，也用相同的作法。

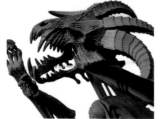

◀針對零件邊角以及突出部分，用畫筆擦塗上色。

◀接著再乾刷塗上尖嘯頭顱白。邊角都變得明亮，塗裝形成明顯的明暗對比。

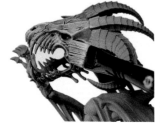

◀最後乾刷即可塗上女巫蒼白膚，塗在零件的末端和邊緣的位置。

完成!!

◀完成!!! 出現逼真的骨骼樣貌。只是用乾燥的畫筆擦塗上色，就漸漸顯現出骨骼的逼真感，讓人充滿成就感!!

運用Citadel Colour塗料
展現戰損樣貌的塗裝!!

機械蟻牛獸
塗裝／PURASHIBA

　　微縮模型和塑膠模型不只有追求漂亮的塗裝！因為戰鬥產生的刮痕、戰損等身經百戰的姿態也很帥。像這樣帥氣的戰損模型塗裝，就可以用Citadel Colour塗料來展現。本篇使用「機械死靈」中的機械蟻牛獸，展示帥氣的戰損塗裝。

▼描繪滿身刮痕。用筆塗就可以表現！

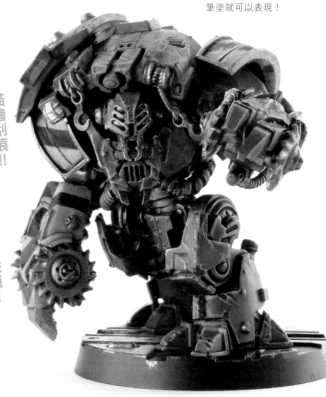

描繪刮痕!! 微縮模型渾身布滿英勇戰痕!!

1. 先塗底漆

▲先噴塗混沌黑，區分塗裝的部分大概分成身體塗上長牙藍，機械部分塗上鉛銀。

▲盔甲會因為戰損而變色或破損，所以反而要稍微塗成色調不均的樣子。

▲可以利用筆觸，但是塗色超界會破壞美觀，所以要仔細修正。

▲黃色部分使用俄芙蘭夕陽黃。因為不易上色，所以薄塗並等其乾燥後，再重疊上色，重複這個步驟直到顯色。

2. 用陰影漆呈現立體感

▲各個部位的基本塗裝完成後，在整體塗上陰影漆杜魯齊紫。

▲等陰影漆乾燥後，針對想加強陰影的部分，再次塗上陰影漆。

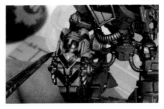

▲手臂的黃色部分塗上和黃色相襯的瑞克蘭膚。

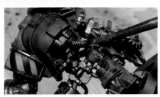

▲接著在機械部分使用稀釋後的阿巴頓黑或努恩油黑，建議在陰影色部分留下色調不均的筆觸，就可以增加立體感。

3. 戰損塗裝

▲藍色部分以類似邊緣高光的手法塗上魯斯灰和芬里斯灰。用比基本色明亮的顏色描繪刮痕，就可以表現新的戰損。

▲額頭和腳踝等鎧甲般平緩的曲面部分，在兩邊的邊緣添加光點，在曲面想添加刮痕的位置畫線。將刮痕設計成類似英文字母「H」的形狀。

▲在塗有亮藍色的刮痕中心塗上阿巴頓黑，就完成了有亮藍色描邊的刮痕。這樣一來，就會產生黑色部分是刮痕較深的錯覺。這是描繪刮痕加深的超有效技巧。

▲黃色部分同樣用比基本色明亮的顏色描繪刮痕。並且連黑色線條上也畫上細細的黃色線條，就可以營造成黑色線條剝落的樣子。

▲黃色的邊緣部分添加近似白色的顏色，表現塗裝剝落的樣子。在刮痕中心塗上阿巴頓黑，即使是細小的刮痕，也可以表現各處的刮痕深度。

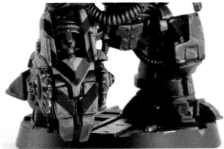

▲上圖中是胸前並未添加戰損塗裝的樣子。右邊照片是添加戰損塗裝的樣子。光依靠塗裝就可一改之前的風格。另外大家還是可以在戰損塗裝已完成的物件添筆描繪。

只用染色就可畫出超有型的塗裝!!
用「Citadel Colour對比漆」恣意塗裝!!!

　　「對比漆」屢屢出現在前面的作法頁面中。這種塗料的性質和一般塗料稍有不同,是專門為了稱為「罩染」技法設計的塗料,因為可以快速完成美麗的微縮模型塗裝,所以不論是比較喜歡塗裝的人,還是比較喜歡玩遊戲的人,這都是很好用的塗料。這次邀請經常出現在「月刊HOBBY JAPAN」的模型師MUCCHO,來為大家解說對比漆的特性。

　　對比漆彷彿魔法般為模型上色,請大家一定要閱讀本篇內容,並體驗對比漆塗裝的樂趣!!!

塗裝／MUCCHO

對比漆的特性

1 這是一種罩染塗料。在白色或亮灰色表面塗色,塗料就會沿著模型細節染上色調。

2 不須稀釋即可上色。可以用畫筆直接從瓶中取出塗料上色。稀釋時建議使用專用的對比漆稀釋劑。

3 若塗色超界,塗上白色後再次罩染即可。罩染時若染到其他已塗色的地方,先塗上白色或亮灰色後,再次染色。

前往 P.103　**全部對比漆的塗裝範本列表**

▶ 對比漆在瓶身的顏色和實際罩染的色調稍有差異。另一個特徵是每種顏色的染色程度也不相同。本刊將所有對比漆的塗裝樣本刊登在P.103,請多多利用參考。

使用對比漆時,底色塗裝很重要!!

　　用對比漆上色時,最重要的就是打底準備。為了快速完成這個階段,建議使用Citadel Colour噴漆。請塗上白色或亮灰色。

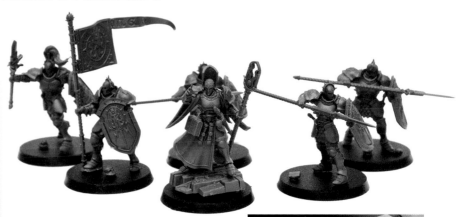

▲先組合好微縮模型。接著噴塗對比漆的底色。

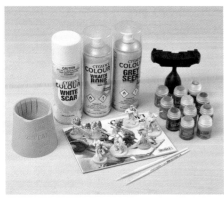

▲塗對比漆前需先完成打底。建議使用Citadel Colour噴漆的聖痕白、怨靈骨白、灰色先知等3種顏色。以白色到亮白色為底色再塗上對比漆,零件在染色後就會產生自然的陰影。

▶在厚紙板貼上膠帶固定微縮模型,再噴塗上色。噴塗時要確保環境的空氣流通。

挑戰罩染!!

底漆塗裝完成後,接著就來染色吧!罩染也有幾項注意要領,還請多加留意。

▲有些對比漆會像這樣,塗料都沉澱在瓶底。請充分將塗料搖勻。

▲將瓶底放在手掌上敲打且搖動瓶身,就可以將塗料混合均勻。這樣一來沉澱物才會溶於液體並且呈現原本的顏色。

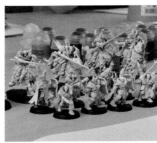

▲經過聖痕白噴漆噴塗的微縮模型。確認聖痕白噴漆都完全乾燥後,開始塗對比漆。

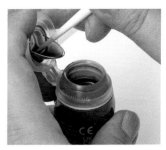

▲打開瓶蓋,塗料會堆積在蓋舌。從這裡沾取塗料使用。

▲先將塗料移到紙調色盤上,這樣比較好控制畫筆含有的塗料量。

▲不要一下子將對比漆染塗在整個模型,而是分區塊染塗(例如大腿、腳踝等分部位染塗)。這時先染塗畫筆不易觸及的深處部分。

▲先從深處部分開始染色!

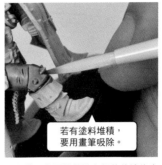

▲與靴子之間的縫隙和細節的邊緣會堆積塗料。這些部分若都有用筆尖吸除塗料,乾燥後塗裝才會漂亮。

▲若有塗料堆積,要用畫筆吸除。

▲完成漂亮的藍色罩染。對比漆會像這樣沿著細節堆積塗料,形成自然的陰影。塗色超界的部分只要用白色或亮灰色上色,就可以漂亮罩染上其他顏色。

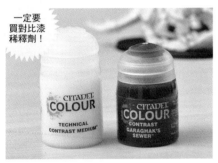

一定要買對比漆稀釋劑!

▲對比漆系列專用的稀釋劑,也就是對比漆稀釋劑相當好用。基本上可以當成稀釋液使用。混合後可維持對比漆的色調平均,所以可以避免發生色調不均的情況。

▲因為想極度稀釋使用,所以塗料和對比漆稀釋劑的混合比例大約為3:7。在調色盤上充分混合並且平均延展。

▲使用對比漆稀釋劑的好處是即使色調變淡,塗料本身的附著度依舊不變。這樣就可以用相同手法罩染。濃度調整簡單,還可以罩染上色,輕鬆控制色調變化。

用對比漆完成塗裝!!!

▼塗裝的模型為信奉四大混沌諸神之一辛烈治邪神的混沌戰士。主要的用色為巨蜥藍。這個模型充滿了盔甲、布料、毛皮和鱗片等造型刻紋,經過對比漆罩染就會很漂亮,所以塗裝效果絕佳。

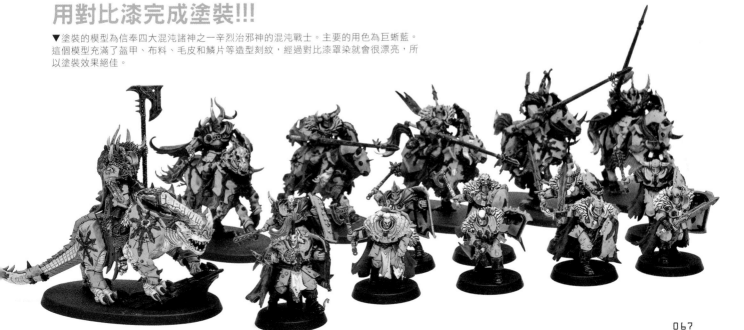

對比漆的顏色搜尋!
找出個人喜好的顏色!!

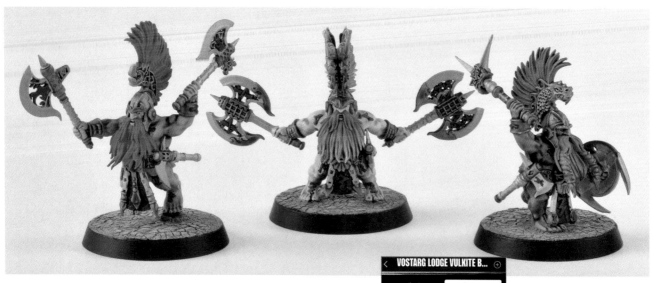

開啟Citadel Colour App，程式就會介紹每個模型使用的顏色。依照介紹染塗是完成塗裝的捷徑，但是如果試染後發現和自己想像的形象有些不同……。這其實是常有的狀況。這裡我們用3個同種族的微縮模型，介紹如何以Citadel Colour App為基礎，找出近似自己理想色調的訣竅。這並不一定是唯一的作法，但是在使用對比漆罩染時，應該是相當有幫助的思考模式，所以歡迎大家多多參考。

多多運用 Citadel Colour App!!

▲從應用程式查閱了這次要塗裝的熾焰屠夫。結果應用程式如圖所示，若使用對比漆則是這些顏色。我想大家只要參考指示，並想著偏好的顏色，就可以清楚找到你理想的顏色。

(POINT) 這裡染塗3個熾焰屠夫，過程中以3種不同的想法進行染色。請先閱讀以下3點，再詳讀作法説明。

1 應用程式提示的膚色 「熾焰屠夫膚色」

熾焰屠夫有以其命名的膚色「熾焰屠夫膚色」。真是太感謝了。只要塗上這個顏色就答對了！但這真的是你心中的顏色嗎？先暫停作業確認色調也是塗裝作業中很重要的步驟。

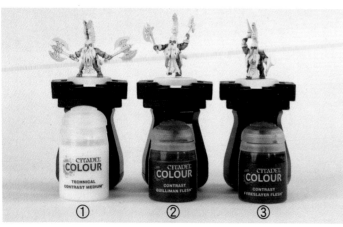

2 肌膚有各種可能! 如果為多個模型上色，即便顏色各不相同，也別有一番趣味!

熾焰屠夫膚色和自己希望的顏色並不相同。因此開始踏上搜尋相近色之旅。接著想到如何不混入對比漆稀釋劑，就可以只控制顏色深淺，但是不會改變塗料濃度。然後分別試塗了3個模型，結果同一陣營卻不同膚色，發現塗裝表現的多種可能性。

使用顏色
① 基里曼膚色＋對比漆稀釋劑
② 基里曼膚色
③ 熾焰屠夫膚色

※照片中使用的塗裝握把現在已不再販售。新版商品刊登在P.24。

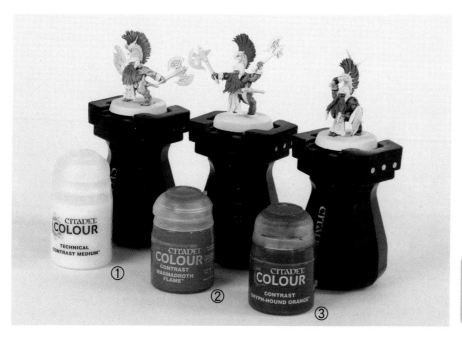

熾焰屠夫的標誌就是頭盔裝飾的莫霍克假髮和鬍鬚。這些也是想講究的重點。應用程式的顏色為「獅鷲犬橘」。請實際試塗確認是否符合自己的喜好。另外將這些部分塗成不同的色調，突顯個性也相當有趣。

> **使用顏色**
> ① 熔巖龍蜥火焰橙＋對比漆稀釋劑
> ② 熔巖龍蜥火焰橙
> ③ 獅鷲犬橘

挑戰肌膚染色!!

▲先依照應用程式塗上熾焰屠夫膚色。塗染色調極佳，呈現很好的效果。

▲但是乾燥後卻顯得有點暗……，和自己想像的色調不同。

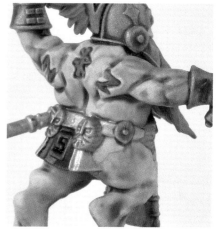

▲因此塗上基里曼膚色。這在對比漆中也屬於基本膚色。即便如此色調還是有點暗，煩惱著該怎麼辦。因此使用了對比漆稀釋劑。

若覺得太暗，請試試混入「對比漆稀釋劑」!!

基里曼膚色和理想中的色調還是有點差異……，最好可以再亮一點。這時的好幫手就是「對比漆稀釋劑」。只要少量混合即可。

希望大家都學會這個技巧!!

▲對比漆稀釋劑是可以只將顏色調淡的超好用塗料。塗料不會變稀薄，只會讓顏色變淡，明度升高。

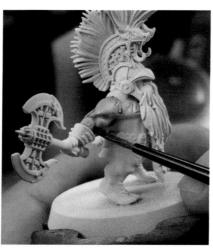

▲這就是我要的顏色！膚色變得明亮，讓人想不到同樣都是基里曼膚色。

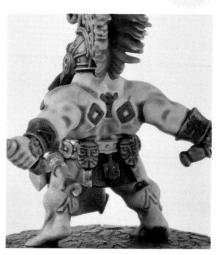

▲應用程式顯示的顏色和自己想描繪的顏色不同時，可找找相近色。請混入對比漆稀釋劑染色看看。我想就會接近符合你理想的色調。

和肌膚一樣為莫霍克假髮和鬍鬚染色!

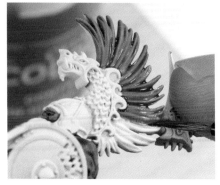

▲用應用程式的顏色獅鷲犬橘染色。瞬間出現漂亮的暗橘色。

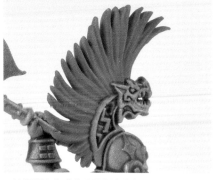

▲這個顏色為「熔巖龍蜥火焰橙」，來自和熾焰屠夫一起戰鬥的野獸熔巖龍蜥。相當適合熾焰屠夫的故事!從這層關係選色，也是模型製作的有趣之處。

▲然後一如前面的肌膚塗法，在熔巖龍蜥火焰橙中混入對比漆稀釋劑，就能夠變成更加明亮的橘色。

小技巧!! 先塗上對比漆稀釋劑的簡單漸層!!!!

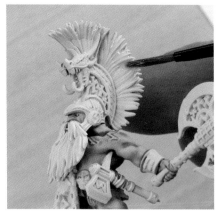

▲用對比漆罩染之前，在想呈現明亮色調的地方，只先塗上薄薄的對比漆稀釋劑。重點就是薄塗。

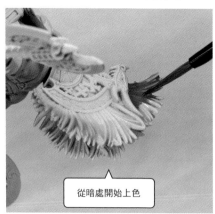

從暗處開始上色

▲塗上熔巖龍蜥火焰橙＋對比漆稀釋劑，塗在想呈現暗色調的根部，這樣一來……

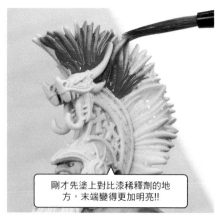

剛才先塗上對比漆稀釋劑的地方，末端變得更加明亮!!

▲在微縮模型上混合塗料和對比漆稀釋劑，末端就變得更加明亮。用這個方法，就可簡單畫出有色調變化的漸層。

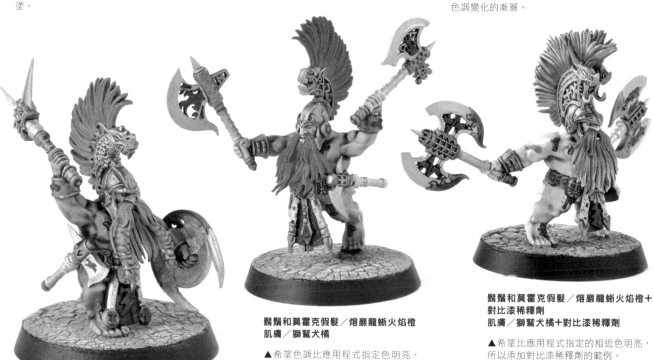

鬍鬚和莫霍克假髮／獅鷲犬橘
肌膚／熾焰屠夫膚色

▲用應用程式指定色的塗裝範例

鬍鬚和莫霍克假髮／熔巖龍蜥火焰橙
肌膚／獅鷲犬橘

▲希望色調比應用程式指定色明亮，選用近似應用程式指定色的範例。

鬍鬚和莫霍克假髮／熔巖龍蜥火焰橙＋對比漆稀釋劑
肌膚／獅鷲犬橘＋對比漆稀釋劑

▲希望比應用程式指定的相近色明亮，所以添加對比漆稀釋劑的範例。

沒有實際塗上對比漆，就很難了解色調、染色程度和塗料乾燥時的變化等。即便塗料冠有專用色般的名稱，有時也可能與你想像的色調有所出入。這時請試試使用相近色，或添加對比漆稀釋劑改變色調。請以應用程式為起點試著尋找。本刊從P.103起還刊登了對比色的色彩範本，所以請多多參考利用。

對比漆讓塗裝更快速!!
大家一起開心塗色

對比漆的目的為快速上色，立刻進入遊戲，讓人可在短時間內完成大量的微縮模型塗裝。只要邀集朋友一起塗色，絕對可以快速完成微縮模型塗裝，還可炒熱遊戲氣氛。HJ的工作人員也一起享受為微縮模型染色的樂趣！接下來就一起用對比漆染色吧！

即便第一次製作『戰鎚』模型，也可完成漂亮的塗裝!!

▼這是OOMATSU第一次製作『戰鎚』微縮模型，並且用對比漆染色的作品。瞬間為微縮模型帥氣染色，超感動！

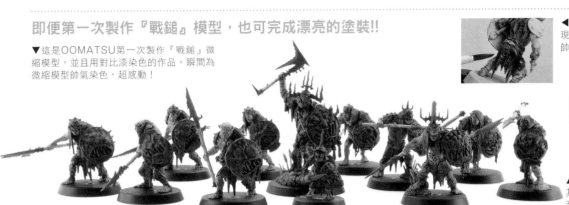

◀衣服用黑色軍團染色，呈現出黑色調的皮革質感，超帥！

樂趣無窮!!

▲OOMATSU實在太沉迷其中，一股腦兒地塗裝，甚至完全沒有和其他成員交談。但是精神與大家同在。

即使不擅長筆塗也能塗得有模有樣!!

▶因為要塗染多個微縮模型，所以WANG用畫筆沾取了大量塗料不斷染色。對比漆若殘留在畫筆中會凝固使畫筆受損，所以一定要仔細清洗乾淨。

▼WANG為戰鎚現任負責窗口，選擇雷鑄神兵模型並且塗上黃色，驚為天人！顯色效果之好，讓人一鼓作氣地持續染色。

黃色的顯色度驚人!!

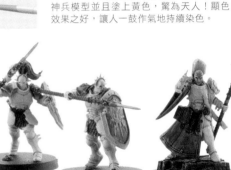

▲火力全開地為雷鑄神兵染色。雖然只是在短時間內塗上主色調，仍展現強烈的存在感。透過這次的塗裝範例，充分應證了想迅速塗色、馬上玩遊戲時，對比漆是相當方便的選擇。

用我喜歡的顏色為星際戰士染色!!

▶只要快速刷過縛靈冥火綠，瞬間呈現發光的樣子。

還可輕鬆讓眼睛發光!!

▶FUMITESHI還任職於Hobby Japan時為戰鎚第一任負責窗口。果然和同事在同一空間製作模型最開心。

和大家一起塗裝最開心！

▲編輯FUMITESHI很喜歡淡藍色，而選用了薔薇女王寒意藍。輪廓圓弧的盔甲呈現自然漸層！超漂亮！

◀武器塗上突擊戰蠍綠，在各部位添加發光效果，效果超美～

紅色系對比漆的罩染效果令人驚嘆!!

▼營業部的NOGAO選擇的主色調為末日之火洋紅。一塗上就瞬間呈現洋紅色調。紅色系對比漆和黃色同樣具有超強的色彩魅力。

◀這位是最優秀的成員，也用鮮艷的末日之火洋紅，罩染有蒸氣龐克造型的機械死靈，選色品味贏得會議室在場人員的好評。

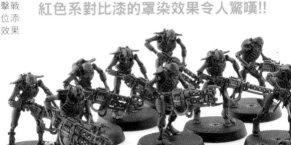

用對比漆讓戰鬥修女 「備戰就緒」!!

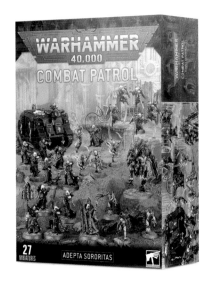

▲ 這件套裝商品戰鬥巡邏隊：戰鬥修女（20000日圓），挑選了26個主要的戰鬥修女。

「備戰就緒」是指用最少的塗裝步驟為微縮模型漂亮上色。另一個意思是利用簡略塗裝，讓模型可快速用於遊戲之中！對比漆相當適合運用在這種塗裝方法。重點是在面積較大的土色調部分，用對比漆罩染上色，而細節的區分塗裝則用一般的塗料上色。請靈活運用對比漆和一般塗料，完成一個微縮模型的塗裝。

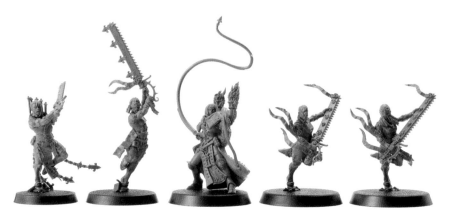

▲「戰鬥修女」角色（等同遊戲中的精兵）完成備戰就緒（區分塗色加上淡淡的陰影）的塗裝狀態。最中間的微縮模型為「贖罪修女」，套件特色是用力揮舞的長鞭和豪華的裝飾，用備戰就緒塗裝就十分搶眼，塗裝效果極佳。每次開心快速上色時，總令人充滿成就感。

塗裝用色 ※B＝BASE、S＝SHADE、L＝LAYER、D＝DRY、T＝TEXTURE、C＝CONTRAST

- **盔甲的黑色**＝魔鴉黑色（B）→努恩油黑（S）

- **頭部**＝怨靈骨色（噴漆）→基里曼膚色（C）、怨靈骨色（噴漆）→藥劑師白（C）

- **布料部分**＝怨靈骨色（噴漆）→血天使紅（C）→卡羅堡深紅（S）、怨靈骨色（噴漆）→血肉撕裂者紅（C）→努恩油黑（S）

- **火焰**＝伊揚登黃（C）、獅鷲犬橘（C）、血天使紅（C）

- **白色裝飾**＝聖痕白（L）→藥劑師白（C）

- **金屬部分**＝復仇者盔甲金（B）→熾天使棕（S）、鋼鐵之手淺銀色（B）→努恩油黑（S）

- **其他裝飾**＝樹精皮（B）、城寨綠（B）、魔石術士青銅（B）、拉卡夫膚（B）、亞格瑞克斯大地（S）

▲ 考慮到塗裝的方便性，將未接合的本體、後面的背包和頭部這3部分，分別噴塗上怨靈骨色打底。

▲ 布料部分使用兩種顏色，增加用色數量。用對比漆的血天使紅和血肉撕裂者紅上色。

▲ 表布和裡布的陰影色使用不同的陰影漆，增加整體氛圍。表布使用卡羅堡深紅，裡布則使用努恩油黑上色。

▲ 黑色盔甲塗上底漆魔鴉黑色。接著塗上陰影漆的努恩油黑，加強各個細節的輪廓。

▲後背包的火焰正是模型的造型亮點。只要重疊塗上3種對比漆，就可輕鬆形成漸層色調，完成超帥氣的火焰。先塗上伊揚登黃。

▲接著用獅鷲犬橘從中央往上染色，不要塗到後背包基底附近的黃色。

▲最後只要在尖端部分塗上血天使紅即完成。

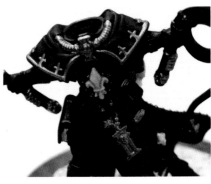

▲白色徽章用聖痕白筆塗上色，並且在表面淡淡塗上對比漆的藥劑師白，不但不會降低白色的明亮度，還增添色彩的豐富度。

▲臉部在怨靈骨色的底色上只需塗上基里曼膚色！只要稍微刷塗就可以形成很漂亮的膚色。

▲頭髮在怨靈骨色的表面塗上對比漆的藥劑師白，就可以形成相當有質感的白髮。

▼使用塗裝用色介紹的顏色為細節塗裝。以平均上色的手法塗色後，在各部位刷上陰影漆。

▲底座簡單塗上斯迪爾蘭褐泥，並且靜置到完全乾燥。

▲乾燥後塗上亞格瑞克斯大地，接著乾刷塗上異形白、鋼鐵軍團褐。乾燥後再貼上Citadel的小草裝飾。

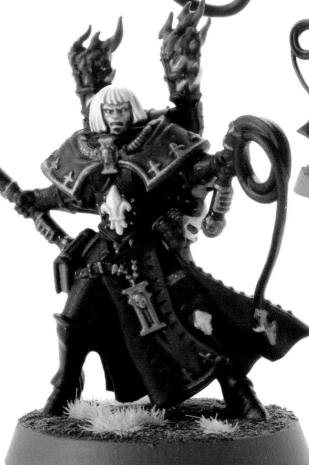

完成!!

◀▲大家或許覺得使用的顏色有點多，但是基本塗裝都是用對比漆快速完成，所以包括組裝在內一天即可完成。背後的火焰塗成豐富的色調，大大提升了整體的資訊量。

製作／MUCCHO

試試在金屬色表面塗上對比漆!
享受各種金屬色的塗裝樂趣!!

在銀色和金色表面塗上對比漆,就會透出金屬色,形成金屬色調,超級適合用於感應裝置或鎧甲的塗裝。

試著在銀色表面塗上對比漆!

▲在塗成銀色的微縮模型,用畫筆塗上對比漆的皮拉爾冰藍。這是水藍色的塗料,染色力道溫和。究竟會呈現甚麼樣的變化?

◀▲透出底色的銀色,變成漂亮的金屬色調。

▶不是單純的銀色,而能呈現出天藍色般亮藍色調的金屬藍。只加上了對比色,利用罩染就呈現出金屬色調!

在金色底色塗上對比漆!

繼銀色之後,也用相同方法試塗在金色表面。與銀色相同,塗上對比漆後形成效果絕佳的金屬色調。紅色和黃色的對比漆尤其適合。

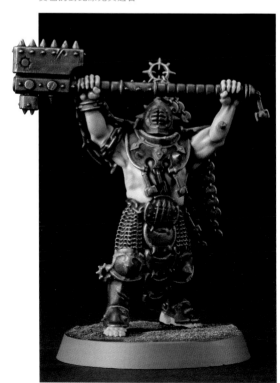

▲鋼鐵魔像的鎧甲變成金屬紅。為大家介紹這個塗裝方法。

▲先噴塗上底色怨靈骨色。因為是白色底色,稍微塗上金色,就會呈現明亮的金色調。

▲分別塗上鉛銀和復仇者盔甲金的樣子。

▲在金色表面塗上獅鷲犬橘,會透出金色底色,形成金屬紅的色調。

▲若使用Citadel Colour塗料還可表現金屬色的漸層塗裝。將血肉撕裂者紅和對比漆稀釋劑混合,將顏色濃度調淡後再上色。

▲在塗料乾燥之前,在想加深色調的地方塗上血肉撕裂者紅的原液,漸層塗裝即完成。

「黃色」對比漆超好用!!

模型塗料中最難使用的顏色就是「黃色」。黃色塗料總是常發生色調不均的情況,有點不好使用。但是對比漆的黃色系塗料卻解決了這道難題。塗在白色底色上,不但色調均勻,而且可快速顯色。染色力超強。可當成對比漆染塗,也可以當成其他黃色塗料上色的底色,用途多多。不知道該買哪種對比漆才方便作業的人,非常推薦選擇黃色系的對比漆。

製作/FURITSUKU

▼在這件範例作品中,只使用了對比漆上色。請看看黃色展現的鮮豔顯色度。只不過將對比漆塗在白色底色表面,任何人就能畫出如此美麗的黃色。使用的塗料是惡月氏族黃。

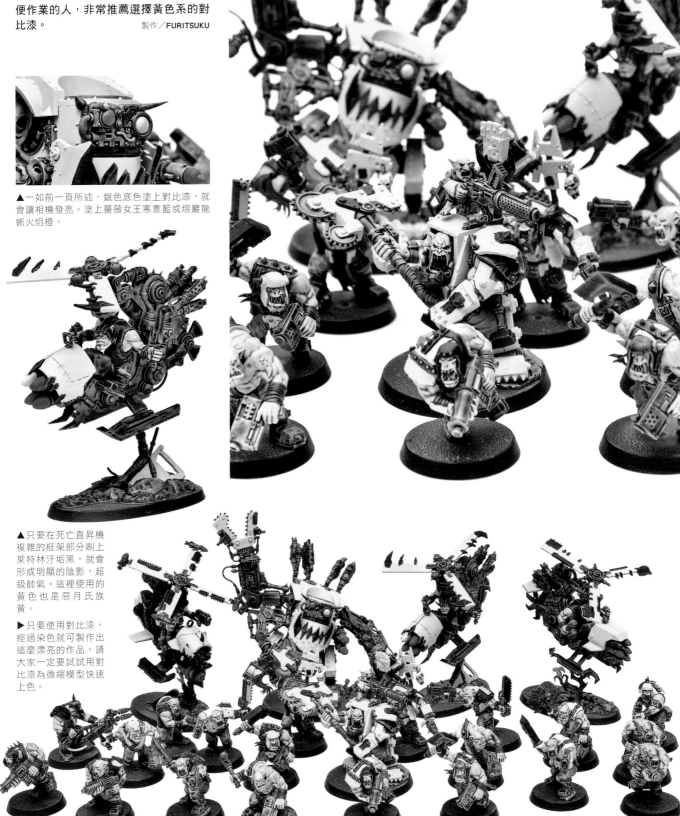

▲一如前一頁所述,銀色底色塗上對比漆,就會讓相機發亮。塗上薔薇女王寒意藍或熔巖龍蜥火焰橙。

▲只要在死亡直昇機複雜的框架部分刷上萊特林汙垢黑,就會形成明顯的陰影,超級帥氣。這裡使用的黃色也是惡月氏族黃。

▶只要使用對比漆,經過染色就可製作出這麼漂亮的作品。請大家一定要試試用對比漆為微縮模型快速上色。

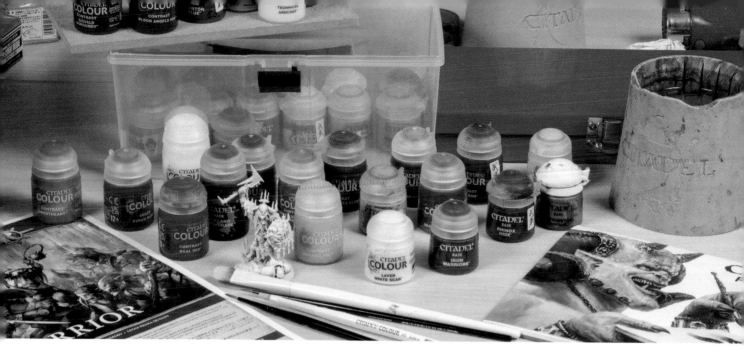

對比漆！細節塗裝！！乾刷！！！
挑戰用3種技巧完成1件微縮模型塗裝！！！

接下來讓我們挑戰區分應用對比漆和一般塗料，完成一個微縮模型的塗裝。Citadel Colour塗料不會相互衝突，任何塗料之間都相輔相成，為我們提供了有趣又漂亮的塗裝。使用多種塗料就有更多的發揮空間，你的成品表現也就更為豐富。大家何不盡情發揮至今學會的技巧，完成一個微縮模型的製作。

> **這個環節的重點為嘗試錯誤**
>
> 在這塗裝作業中希望大家嘗試的是一般塗料塗到對比漆上色部位時的修正。這時請在塗色超界的部分，塗上和第一層底色相同的顏色（請用和噴漆相同名稱的瓶裝塗料上色），再針對該處塗上對比漆。這樣就可達到修正的目的。

先用噴漆塗上底色

※照片中使用的塗裝握把現在已不再販售。新版商品刊登於P.24。

▲底色對於對比漆來說相當重要。因為要用對比漆塗上亮綠色以及紅色，所以選擇噴漆中最白的「聖痕白」。

▲噴漆時的最佳距離為一瓶噴罐的長度。請細心噴塗，有節奏地噴塗在整個模型。

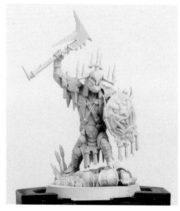

▲聖痕白是最強的白色底色。特色是相當平滑而不會粉粉的，使上層的塗裝表面相當漂亮。

肌膚染色！！ 對比漆 螳螂勇士綠

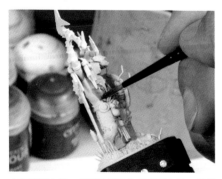

▲為肌膚上色。使用的顏色為螳螂勇士綠。用對比漆染色時，先針對深處部位染色。

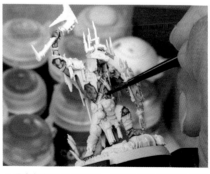

▲深處部位染色完成後，繼續為露在表面的部分上色。即使對比漆塗到一般塗料上色的地方也沒關係，請無須在意，繼續上色。

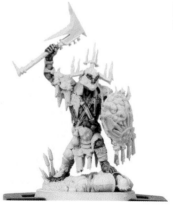

▲塗料和底色漂亮的聖痕白很相配，形成鮮明的綠色。這時已形成漸層塗裝，也正是對比漆的優點。

用一般塗料分別為皮革與鐵器上色 底漆 犀牛皮、鋼鐵戰士

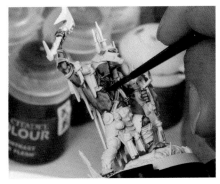

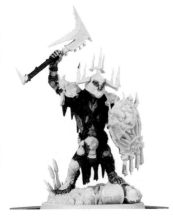

▲繼肌膚上色後，就是為披掛在身上的皮革與皮繩塗裝。使用的塗料為犀牛皮，是皮革類塗色時的最佳選擇。

▲上色時不要塗到已塗上對比漆的地方，以及之後要用對比漆上色的地方。

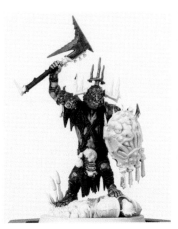

▲頭盔和武器請使用鋼鐵戰士。相較於接近槍鐵色的鉛銀，鋼鐵戰士近似銀色，而且是有厚重感的銀色，所以很推薦大家選用這款顏色。

▲零件的邊界等，用筆尖仔細修正，請注意不要塗色超界。這對於學習至此的你來說絕對沒有問題。

▲皮革塗裝完成。若犀牛皮塗到綠色肌肉，請用瓶裝的聖痕白遮蓋塗色超界的部分，並且再次用對比漆染色。

▲透過對比漆和一般塗料的區分應用，由於塗料各自的性質，塗裝表面的厚度等也會有所不同，讓微縮模型產生多樣豐富的塗裝表現。

一塗抹，就呈現鮮明的紅色!! 對比漆 巴爾紅

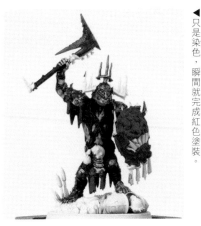

▲在對比漆中，和黃色系同樣擁有強大染色力的就是「紅色」。其中巴爾紅是相當鮮艷的紅色，只要一塗抹就會顯色。

▲與其說是染色，幾乎是呈現塗色的色調。色調均勻的紅色為微縮模型增色。

▲只是染色，瞬間就完成紅色塗裝。

繩帶和雷鑄神兵藍色部分的塗裝 底漆 坎托藍

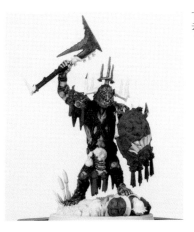

▲塗上一般塗料的底漆坎托藍。塗在底座被打敗的雷鑄神兵肩膀。

▲盾牌的緞帶流蘇在上色時，請注意不要塗到對比漆的紅色。

▲終於來到運用底漆的區分塗色，讓我們繼續塗下去。

微縮模型的亮點正是金色!!! 底漆 復仇者盔甲金

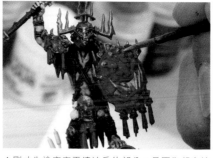

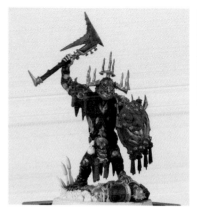

▲塗上底漆系列中輝度最高的復仇者盔甲金。

▲剛才先塗底座雷鑄神兵的部分,是因為想在這時塗上復仇者盔甲金。因為面積較大,所以一起塗裝,作業較有效率。

▶添加金色後瞬間變得華麗。大概完成了各部位不同顏色的塗裝!!

基本塗裝的最後修飾!! 底漆 拉卡夫膚、疊色漆 聖痕白

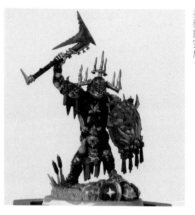

▲接著是地面塗裝。考慮之後要在地面塗陰影漆,而先塗得明亮一些,使用拉卡夫膚上色。

▲再來在雷鑄神兵肩膀的星星塗上聖痕白。

▶殘暴小子的袋子等也塗上拉卡夫膚,基本塗裝即完成。

用陰影漆加強陰影!! 陰影漆 塔格爾憤怒陰影

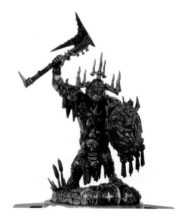

▲各部位的區分塗裝完成後,用塔格爾憤怒陰影刷塗全身。盾牌的血盆大口內也要塗上這個陰影漆。

▲陰影漆堆積會產生細紋,所以請仔細塗抹開來或用筆尖吸除塗料。

▶整體氛圍完全不同於平均上色的塗裝表現。這正是陰影漆的魔法。

用細畫筆重點乾刷! 疊色漆 食人魔迷彩綠

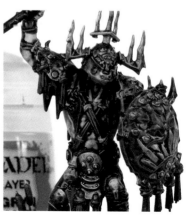

▲陰影漆乾燥後,每個顏色都用乾刷描繪出漸層效果。因為只針對重點部位乾刷,所以用細畫筆上色。

▲針對細節突出的部分,輕輕用畫筆擦塗。

▶肌膚有了明顯的明暗變化,與方才相比肌肉線條更加清晰!!

紅色和金色的打亮　疊色漆　屠夫橘

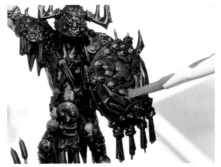

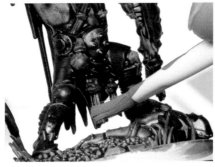

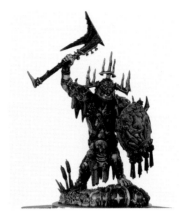

▲用近似橘色的紅色調屠夫橘乾刷。金色部位經過這個顏色的乾刷，會形成光澤隱約的金色，營造出武器歷經歲月的風霜感。

▲在裝飾品的邊緣打亮，就可為模型增添亮點。

▲紅色變得更加鮮明，整體氛圍更加華麗，營造出制霸戰場的氣勢。

藍色的打亮　疊色漆　神殿護衛藍

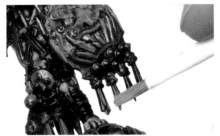

▲神殿護衛藍是接近翡翠綠的藍色，用這個顏色為藍色部分打亮，乾刷上色在邊緣部分。

▲為了讓緞帶末端更明亮，細細乾刷上色。雷鑄神兵肩膀的藍色也用這款藍色乾刷。

▲藍色漸層塗裝完成！倒在底座的雷鑄神兵，也是讓微縮模型更加添彩的重要元素，所以也要仔細區分塗裝。

皮革和銀色的乾刷　疊色漆　尖嘯頭顱白、疊色漆　符文尖刀鐵

▲用尖嘯頭顱白在皮革邊緣乾刷上色。營造出皮革邊緣部分褪色、長久使用的歲月痕跡。

▲用符文尖刀鐵乾刷。邊緣部分閃爍發光，就可增加金屬部分的存在感。

▲最後在底座邊緣塗上暗色調即完成。底座的顏色較暗才可以襯托出作品。使用的顏色為犀牛皮。

運用前面說明的技巧完成精緻塗裝!!!

　罩染、細節的區分塗裝、乾刷等，用前面說明的技巧，就可以為1個微縮模型完成漂亮的塗裝。之後還可以繼續添加疊色塗裝。微縮模型不會拒絕讓自己變帥氣的塗裝方法。接下來就繼續沉浸在塗裝的樂趣吧！

▶背後也細膩地區分上色。遊戲時也會清楚看到背後，所以也別忘了為背後完整上色。微縮模型的地面造型充滿故事性，只要經過細心的區分塗裝，就成了一個小擺飾。

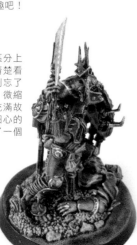

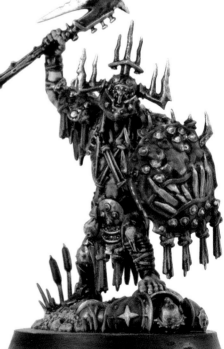

挑戰用Citadel Colour
噴漆為機器人和機甲微縮模型塗裝!!

提到用Citadel Colour塗料塗裝，最先想到的或許是筆塗，然而一般塗料也可像底漆一樣用噴漆上色。尤其面積較大、塊狀結構的機器人、機甲或戰車等車輛，用噴漆完成基本塗裝後，再用筆塗完成細節的區分塗色或漸層，就可以完成更加帥氣漂亮的作品。Citadel Colour的噴漆塗裝也非常有趣！

用噴漆塗裝的作品範例!!

▲作品範例用噴漆塗上主色調的紅色，再用筆塗描繪細節塗裝和舊化效果。大家也可以這種方式塗裝上色。

除了黑色和白色，還有基本色或消光漆等噴漆可選擇

用於底色的混沌黑和聖痕白是經常使用的顏色，但是還擁有相當齊全的基本色。氣壓強、連深處部分都可完整上色。

各種噴漆的色調請參閱P.107!!

聖痕白
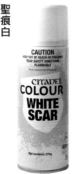

怨靈骨色
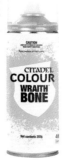

灰色先知
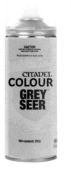

混沌黑
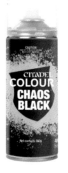

馬克拉格藍

莫菲斯頓紅

死亡守衛綠

機械神教標準灰

桑德利沙塵黃

復仇者盔甲金

符文領主黃銅

鉛銀

軍務局保護漆

挑戰用噴漆上色!

晴天是使用噴漆的好日子!!

▲噴漆為硝基漆塗料。若沒有塗裝抽風機等設備，請在陽台或室外噴塗。為了避免塗料回噴，最好準備紙箱遮蔽。

▲請仔細搖勻噴漆。比起日本品牌的噴漆，建議要更仔細搖勻。完全搖勻，用平滑的塗料塗裝。

▲零件和噴罐的距離建議大約是一瓶噴罐的長度。因為氣壓比日本噴漆強，所以建議先拿不要的零件噴塗看看，掌握噴塗的感覺。

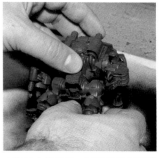

▲為了方便噴塗，可將零件拆開的套件，先將各部位拆開後再噴塗上色，塗裝較為漂亮。

機甲微縮模型的塗裝要領是重點漬洗和邊緣高光!!

有許多大片平面的機甲，在塗裝時尤其要注意的是陰影漆。倘若未平均塗色，就會產生醒目的細紋。因此刻意不塗滿全身，而只針對細節刷上陰影漆的「重點漬洗」就很有效果。另外，在邊緣添加反光點，可以突顯輪廓，襯托出機甲的存在感。

▲使用左邊的陰影漆努恩油黑和疊色漆的中央政務院灰。

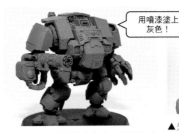

▲這是在混沌黑的底色上，用噴漆噴塗上機械神教標準灰的樣子。

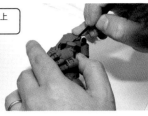

用噴漆塗上灰色！

▲先進入重點漬洗的作業。所謂的重點漬洗接近日文所說的入墨線。沿著細節紋路刷上努恩油黑。

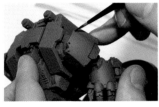

▲鉚釘部分也要經過重點漬洗，襯托出細節紋路。

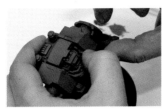

▲若塗料超出細節，請趁乾燥前擦除。可事先準備用水稍微沾濕的棉花棒，以便擦拭。

▲陰影漆不僅可塗抹在整體，還可如重點漬洗般當重點塗色使用。想要完成漂亮的塗裝時，非常推薦大家用重點漬洗上色。

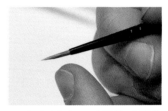

▲添加邊緣高光。要領是靈活運用筆腹。大概將塗料沾附在畫筆的1/3即可。

▲將筆尖與肩膀邊緣線條呈十字交叉，並且以筆腹橫向移動上色。

▲鉚釘部分等用筆尖點塗上色。

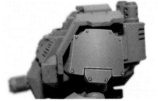

▲邊緣高光的塗裝完成。裝甲的邊緣變得顯眼醒目。接著打算用更亮的顏色，在重點添加打亮。

▲使用的顏色為奧蘇安灰。

▲針對邊緣交會點的周圍上色。要領是以交會點為目標，朝交會點的方向上色。這樣就比較容易拿捏重點打亮的程度。

▲邊緣高光塗裝完成。用噴漆塗裝一口氣完成底色塗裝，接著只要經過重點漬洗、邊緣高光，就可快速完成塗裝。

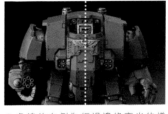

▲虛線的左側為經過邊緣高光的樣子。右側為沒有的樣子。透過在每個面添加邊緣高光加強立體感。另外，在遊戲等會在遠距離觀看微縮模型，這時有了邊緣高光，即便在棋盤上仍有存在感。

▲紅色裝甲表面用努恩油黑重點漬洗。關節或武器整體如漬洗般塗上努恩油黑。只多了這道手續就豐富了模型的表現，所以陰影漆的區分應用是相當好用的技巧。

Citadel Colour噴漆小知識

另外還整理了一些希望大家了解的Citadel Colour噴漆小知識，請大家閱覽參考！

底色竟有如此變化!!

白色底色

黑色底色

▲左邊微縮模型的塗裝為聖痕白→俄芙蘭夕陽黃。右邊微縮模型的塗裝為混沌黑→俄芙蘭夕陽黃。只因為底色就有如此的差異。
※目前並未販售俄芙蘭夕陽黃噴漆。

Citadel Colour噴漆的金屬色超強!!

▲左邊底漆為聖痕白。右邊底漆為混沌黑。Citadel Colour的金色噴漆復仇者盔甲金擁有很高的輝度，相當漂亮。

黑色底色

白色底色

▶銀色為鉛銀，特色是具有厚重感的銀色。噴塗在白色底色上，就會如照片般呈現輕盈的氛圍。噴塗在黑色底色上，就會形成不透明又極為厚重的銀色。

Citadel Colour產品
還有一種塗料，
只需塗抹，地貌立現!!
輕輕鬆鬆完成地面塗裝!!

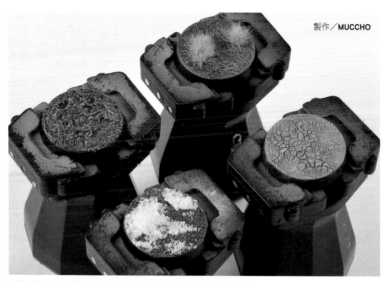

製作／MUCCHO

底座裝飾是用於地面的造型設計，可以讓微縮模型更漂亮又有氛圍。Citadel Colour產品中有一個「特種漆」的塗料系列，是只要塗在微縮模型的底座，瞬間形成地形樣貌，共有12種選擇。地面一旦形成，世界就此誕生，故事變得完整。作業並不困難，大家絕對要試試看這款塗料。

※照片中使用的塗裝罐把現在已不再販售。新版商品刊登在P.24。

除了塗料，還有販售小草等裝飾!!

▲還有販售底座裝飾所需的零件和材料。特別推薦大家小草裝飾「Verdia Veldt Tufts」（2350日圓）。小草為成束設計，背面有固定用的膠帶，所以只要黏貼在地面就化為草地。

共有12種塗料，只需塗抹，地貌立現!!

亞爾瑪捷頓沙塵　ARMAGEDDON DUST
亞爾瑪捷頓沙丘　ARMAGEDDON DUNES
阿格瑞蘭大地　AGRELLAN EARTH ※龜裂塗料
阿格瑞蘭劣地　AGRELLAN BADLAND ※龜裂塗料
火星地表　MARTIAN IRONEARTH ※龜裂塗料
火星地殼　MARTIAN IRONCRUST ※龜裂塗料
斯迪爾蘭褐泥　STIRLAND MUD
斯迪爾蘭戰地　STIRLAND BATTLEMIRE
花崗岩灰　ASTROGRANITE
花崗岩殘骸　ASTROGRANITE DEBRIS
莫丹特地表　MORDANT EARTH ※龜裂塗料
瓦爾哈拉暴雪　VALHALLAN BLIZZARD

色調請參照P.102!!

※所謂龜裂塗料是指，乾燥後會產生裂痕，可表現龜裂地表的塗料。薄塗就會有細細的裂紋出現，厚塗就會形成塊狀的大片裂痕。

不用思考，只需塗抹即完成!! 總之先塗看看!

特種漆的地面塗料是有顆粒感的紋理漆。只要用畫筆或刮刀塗在底座即可，總之先試用看看。

▲「亞爾瑪捷頓沙塵」是非常基本的砂質地面，打開瓶蓋就可以看到微小顆粒的紋理漆。

▲只要如圖所示，在底座塗上需要的用量。

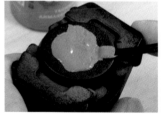

▲接著再用刮刀抹開。就像一般的Citadel Colour塗料，這款塗料也有絕佳的延展性，所以少量即可塗抹整個地面。

▲之後等到完全乾燥後，就會形成如本頁最上方照片中的地面。比起一般塗料需要更長的乾燥時間，所以請勿觸碰直到乾燥。

用陰影漆添加色調!!

▲地面乾燥後請一定要添加的作業，就是塗上陰影漆。亞格瑞克斯大地很適合和亞爾瑪捷頓沙塵搭配。在有細紋路的紋理漆刷上陰影漆就會增加立體感。

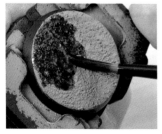

▲一看底座就可發現已形成逼真的地面。只要稍微塗上陰影漆，就會顯現細膩的紋路。

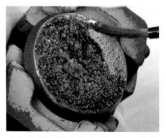

▲接著只要薄塗在整個表面。相較於只有塗上紋理漆，再刷上陰影漆更加逼真，請一定要添加上這道作業。

這就是小型微縮場景!

地面塗裝一旦完成，就建構了一個世界。只要塗上這種塗料，你手邊的微縮模型就化身成小型微縮場景。不需要深奧的技巧就創作出微縮場景，請好好運用特種漆系列的紋理漆塗料。

地面和乾刷也是絕佳組合!!

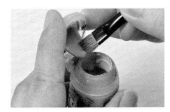

▲可以襯托地面紋理的不只有陰影漆。前面數次介紹過的乾刷也是絕佳的選擇。沾取適合地面的明亮塗料。

▲擦去塗料直到畫筆變得乾燥。

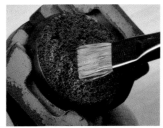

▲只要刷過表面,就可在地面的顆粒上添加光點。

▲接著乾刷整個地面即可。也可繼續在表面乾刷塗上明亮的色調,增加用色,會使地面更富變化。

一貼上就形成草地!!!

▶Citadel Colour的小草材料相當方便好用。這裡使用枯草「Mordain Corpsegrass Tufts」(2350日圓)背面有膠帶,所以緊貼在地面即完成。

▲快速長草!其分量和色調都能以假亂真。

▲尺寸不一,一盒中有各種分量,可以依照你構想裝飾。

甚至可營造出雪地! 瓦爾哈拉暴雪!

只要鋪滿整個底座,就來到了雪國……。可快速形成一片皚皚白雪。

▲讓我們在左頁塗有亞爾瑪捷頓沙塵的地面下場大雪。瓦爾哈拉暴雪來襲!

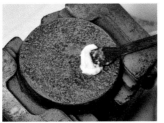

▲用刮刀取適量塗料放在底座。

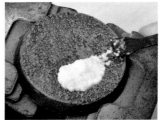

▲因為塗料延展性佳,所以請依照想要的厚度抹開。

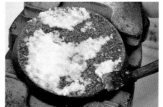

▲接著確認整體比例,重複添加在希望下雪的位置並且抹開即完成。瞬間變成白雪皚皚的地面。

龜裂塗料的好玩之處! 還可形成火山熔岩

左頁標有※符號的塗料有個好玩的特性,就是乾燥後會龜裂。可以透過地面龜裂,創作出乾燥地區的地貌或火山噴發口等有趣的世界。薄塗則會呈現細細的裂紋,厚塗則會形成塊狀的大片裂痕。

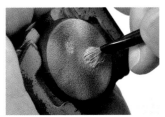

▲嘗試作出宛如火山噴發口的龜裂地表。先在底座隨機塗上鮮明的紅色和黃色。地表裂開時這些顏色會若隱若現,彷彿岩漿暗湧。

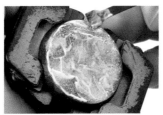

▲在本次範例中MUCCHO的講究之處是在塗抹紋理漆之前,先塗上木工用接著劑。接著劑在乾燥後會收縮而呈現更逼真的裂痕。另外紋理漆也更能固定在底座上。

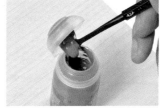

▲選用龜裂塗料中屬於中性色的阿格瑞蘭大地。

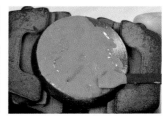

▲在各處塗上厚度不一的塗料就會形成變化多端的裂痕,增加地表的豐富紋理。

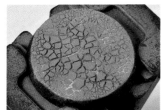

▲乾燥後就形成逼真的裂痕。厚塗和薄塗形成的裂痕截然不同。

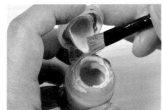

▲最後修飾時加上乾刷塗色。配合地面的顏色,選擇明亮的米色調。也可以選擇自己喜歡的顏色。

▲在龜裂部分的邊邊角角打亮,突顯地面的裂紋與立體感。

▲完成!! 只因為具備龜裂的特性,就可以做出變化豐富的地面。請多加利用龜裂塗料完成底座裝飾。

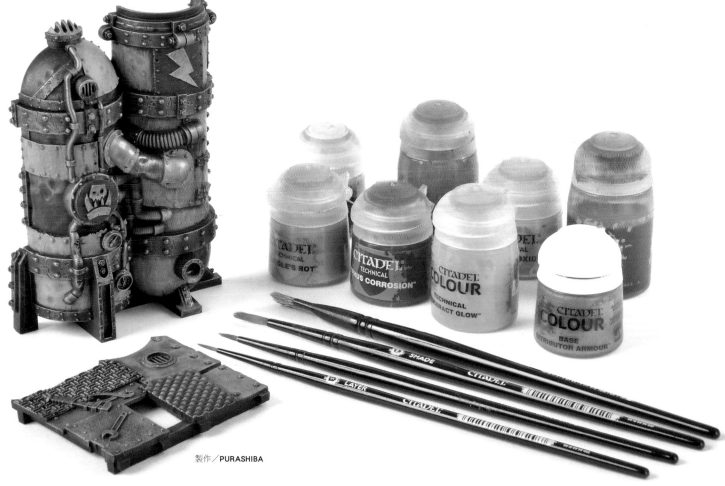

製作／PURASHIBA

用Citadel Colour完成「漬洗塗裝」!
Citadel Colour 陰影漆和特種漆的漬洗塗裝魅力!!

使用Citadel Colour塗料的陰影漆和特種漆,就可以營造出有趣的漬洗效果。這次利用適合呈現漬洗效果的地形(牆壁或建築等微縮模型)零件,介紹各種漬洗塗裝範例。漬洗塗裝(以下稱為舊化)真的非常有趣又好玩!

陰影漆

陰影漆除了可以入墨線或描繪陰影色調,還可以用於舊化。使用上並沒有特別困難之處,只要刻意留下塗料痕跡,或加深輪廓就可以表現漬洗效果。

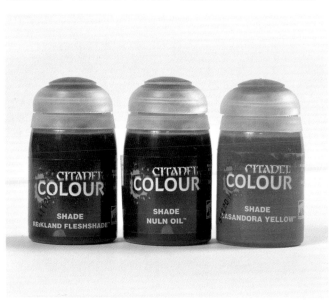

▲陰影漆是相當稀薄的塗料,只要薄薄刷在想表現漬洗效果的地方,就可以變成髒兮兮的模樣。努恩油黑、熾天使棕、亞格瑞克斯大地是很適合表現漬洗塗裝的陰影色調。

特種漆

特種漆有可以表現骯髒、毛骨悚然、恐怖嚇人的塗料系列。這裡有四種針對舊化的塗料。我們將在下一頁實際示範如何運用!!

 1 尼希拉克銅綠
可表現綠色鏽蝕或幽靈

 2 納垢腐爛
黏液或膿包

 3 泰芬斯鏽蝕
鏽蝕或劣化老舊

 4 特斯拉光芒
鬼火

 5 血祭血神
血肉模糊

挑戰用陰影漆漬洗

▲用各種顏色完成地板的區分塗裝。接著用陰影漆添加漬洗效果。

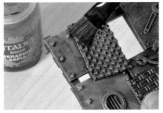

▲陰影漆的「熾天使棕」很適合表現由多人踩踏形成褐色汙垢的地板。很適合搭配灰色或古銅色的色調。

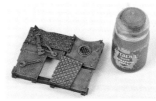

▲在螺栓或是鉚釘周圍殘留一些陰影漆，就會形成汙垢堆積的樣子或鏽蝕浮現的感覺，瞬間資訊量大增。

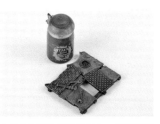

▲紫色很適合用於陰影色，或是因髒汙顏色加深變色的牆壁或地板。使用陰影漆的杜魯齊紫。

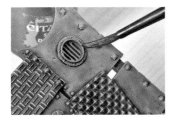

▲相較於努恩油黑，用杜魯齊紫上色的地方，色調不會變得太暗，又可表現出年代久遠的樣子。還可以在紋路上呈現明顯偏黑的陰影。

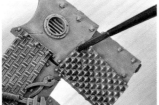

▲杜魯齊紫還可用於這些細節紋路的入墨線。和古銅色的色調相襯，還能形成鏽蝕隱約浮現的樣子。

▲最後想用陰影漆表現明顯的鏽蝕色時，火龍領主橘是相當好用的顏色。將這個顏色添加在細節角落、螺栓、螺帽等會生鏽的地方。

▲透過添加強烈生鏽的色調，讓整體多了對比變化。像這樣只使用陰影漆就可完成舊化效果。有時即便產生細紋，都可能當成汙垢塗裝的表現。

鬼火的色調變成汙水!?

▲接著使用特種漆的特斯拉光芒。只要一抹就可以表現火流星的樣子。如此明亮的綠色也可以用於汙水表現。

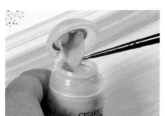

▲和陰影漆一樣是很稀薄的塗料，是相當亮眼的綠色。

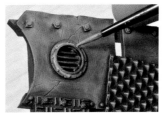

▲刷在排水溝的紋路細節，瞬間表現出宛如汙垢的效果。

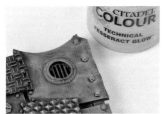

▲宛如從排水溝流出，只要塗抹開來，就呈現出不是水，而是某種汙染物。簡直就是奇幻世界中的汙水。

挑戰利用特種漆完成地形漬洗塗裝!!

建築物等零件經過漬洗才會逼真有型，這也是戰場塗裝的鐵則。建築微縮模型的地形，主要使用特種漆來完成漬洗塗裝。請參考從基礎塗裝到汙漬表現的作業。

何謂地形？

▶在遊戲中擔任重要角色的建築等就稱為地形，也是微縮模型製作中很常用於微縮場景的材料。

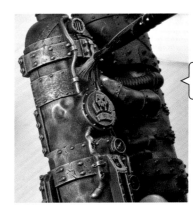

用乾刷瞬間完成地形塗裝!!

◀地形很適合用乾刷上色。噴塗黑色後，只要用乾刷塗上想塗的顏色，就完成帶有陰影的地形。

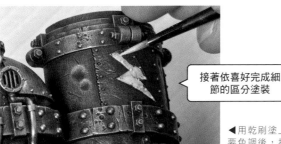

接著依喜好完成細節的區分塗裝

◀用乾刷塗上主要色調後，接著完成細節塗裝。

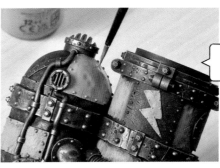

色調不均豐富了地形塗裝

◀戰場的建築等皆斑駁不堪。因此即便色調不均也不顯突兀。請不要在意持續上色，完成歷經風霜的戰場與背景。

基本塗裝後用陰影漆漬洗！

▲如同剛才的地板，塗上萬用漬洗色，也就是陰影漆的「熾天使棕」。

▲即便只是輕輕薄塗，塗料就會堆積在細節紋路，形成長年汙垢。

基本的鏽蝕汙垢「泰芬斯鏽蝕」

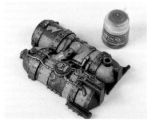

◀這是一種茶色系的特種漆，可以表現生鏽或長期使用的模樣。

▲只要是可能會有汙垢的地方，就可以塗上這個塗料。

▲如果混入緩乾劑薄塗，還可以描繪成鏽蝕快速留下的樣子。

用尼希拉克銅綠添加藍色鏽蝕！

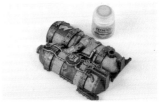

◀接著塗上特種漆的尼希拉克銅綠。這是可以表現藍色鏽蝕的塗料。

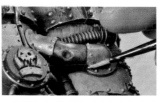

▲非常適合用於鉚釘和古銅色調的零件。塗色時像這樣點塗在細節紋路。

▲為了形成鏽蝕流下的樣子，也可以用畫筆描繪。藍色鏽蝕是相當鮮明的汙漬色調，所以少量點綴即可。

最強汙水「納垢腐爛」

◀以腐敗邪神「納垢」命名的塗料。只要一筆畫過，膿包或黏液立刻出現眼前。

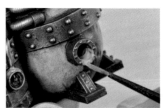

▲只要讓塗料從管線流出，就散發出令人作噁的氛圍！絕對會一碰斃命！

▲在管線龜裂處添加納垢腐爛，就呈現汙水四溢流淌的可怕氛圍。

獻祭天神!! 血肉模糊「血祭血神」

製作／**武藏**

最後來介紹代表戰爭汙漬的「血漬」塗料。一如其名「血祭血神」，絕佳的紅色塗料，色調鮮豔，只要沾附在手指，就有讓人覺得真的流血的錯覺。

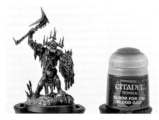

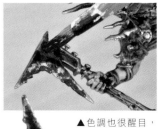

▲讓殘暴小子渾身是血。

▲色調相當逼真，只塗抹在調色盤，就已經宛若「鮮血」。

▲點塗塗料在可怕的刀刃尖端，視覺上根本就像是血一樣。

▲色調也很醒目，當成鮮血塗抹在武器上。戰場的激烈就即記在刀刃中。

噴濺!!!

▲用手指按壓沾有塗料的畫筆之後，將塗料彈出，就可以將塗料隨機噴濺而出，表現出在戰場上全身濺滿敵方鮮血的模樣。超逼真!!

▶噴濺技法可帶給微縮模型超越點綴的強烈視覺效果。如果噴濺過度，會無法分辨是敵方噴的血，還是自己流血了，所以重點是適度拿捏。

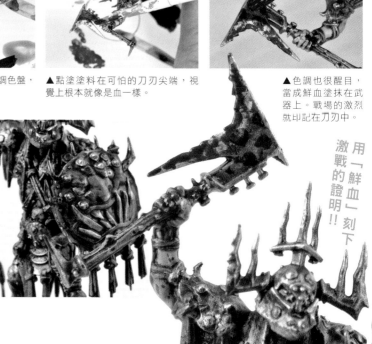

用「鮮血」刻下激戰的證明!!

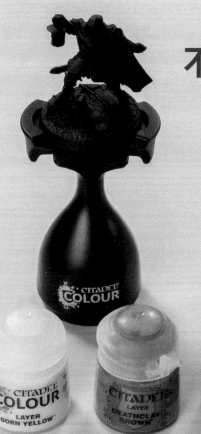

不使用金屬色的「金屬表現」!!
挑戰非金屬色金屬塗裝!

『戰鎚』塗裝中，有一種只用一般塗料就表現出金屬盔甲和利劍的塗裝技法，稱為「非金屬色金屬塗裝」（以下簡稱非金屬色塗裝）。這是一種相當獨特的塗裝技法，也是塗裝師很喜歡的塗法。大家一定要趁此機會挑戰看看。這次要想像描繪出「金色盔甲」。

塗裝／PURASHIBA

（POINT
·清楚呈現亮色調和暗色調的明暗差異。
·其實關鍵在暗色部分。
·要自行決定光線從何處照射的「光源」。
·請仔細挑選想呈現發光色調的相近色。
）

◀使用的顏色不多，有4種顏色。透過少量顏色呈現明顯的色調差異。從右邊起依序使用樹精皮、鋼鐵軍團褐、死亡之爪棕、多恩黃。

樹精皮

▲用混沌黑當底色。底色推薦使用黑色。先塗上最暗的「樹精皮」。平均上色即可。

鋼鐵軍團褐

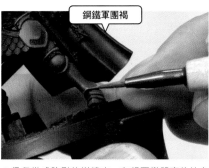

▲保留當成陰影的樹精皮。在想要變明亮的地方薄塗鋼鐵軍團褐，並且塗在邊緣部分。

死亡之爪棕

▲在塗有鋼鐵軍團褐的地方，在更末端或更前面的位置塗上死亡之爪棕。請留意鏽蝕表面或各零件的邊角，會呈現明亮的棕色。

棕色塗裝完成

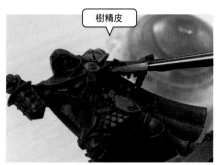

▲已塗上3種顏色。只要再添加一種顏色就會散發金屬光澤。

▲在各零件的前端、表面和前面塗上多恩黃，宛如添加打亮一般。

▲將多恩黃塗在稜線部分的瞬間，鎧甲的邊角散發出光澤般的樣子。因為已上色部分的明暗差異明顯，才會有這種視覺效果。

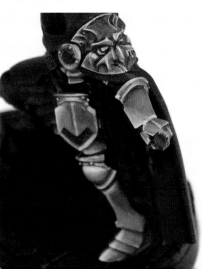

▲在這樣的塗色風格下添加刮痕表現也會很帥氣。請一定要挑戰看看非金屬色金屬塗裝，學會一種新的塗裝表現。

◀非金屬色塗裝完成。利用這種技法完成整體塗裝。比起明亮部分的塗裝，暗色部分的塗裝更為重要。我認為大家無須猶豫，最好先清楚描繪出暗色部分的塗裝。

WARHAMMER AMAZING WORKS

接下來由你製作!
正式由你塗裝!!

　　本篇介紹的塗裝作品範例是運用前面介紹的作法技巧完成。你若已詳細閱讀過前面的說明，在觀看這件作品範例的各個部分時，應該會聯想到：「這裡好像是這樣塗裝」。請依照你的印象，並且閱讀塗裝作業的解說，試著挑戰塗裝。這樣你將更能感受到塗裝的箇中樂趣。看完作品範例，接下來就輪到你囉!!!

第一位最強的惡魔王子
暗黑主宰貝拉科

　　作品範例由作法說明篇章中介紹各種塗法的模型師FURITSUKU製作，使用的套件是惡魔微縮模型「暗黑主宰貝拉科」，視覺造型強烈，任何人都會覺得超有型。作品範例利用模型展現的細節，並且大多運用「乾刷」上色，一種許多人都可快速完成帥氣塗裝的方法。
　　雖然有針對細節的區分塗裝，但是一點也不困難，所以絕對可以當成大家塗裝時的參考。

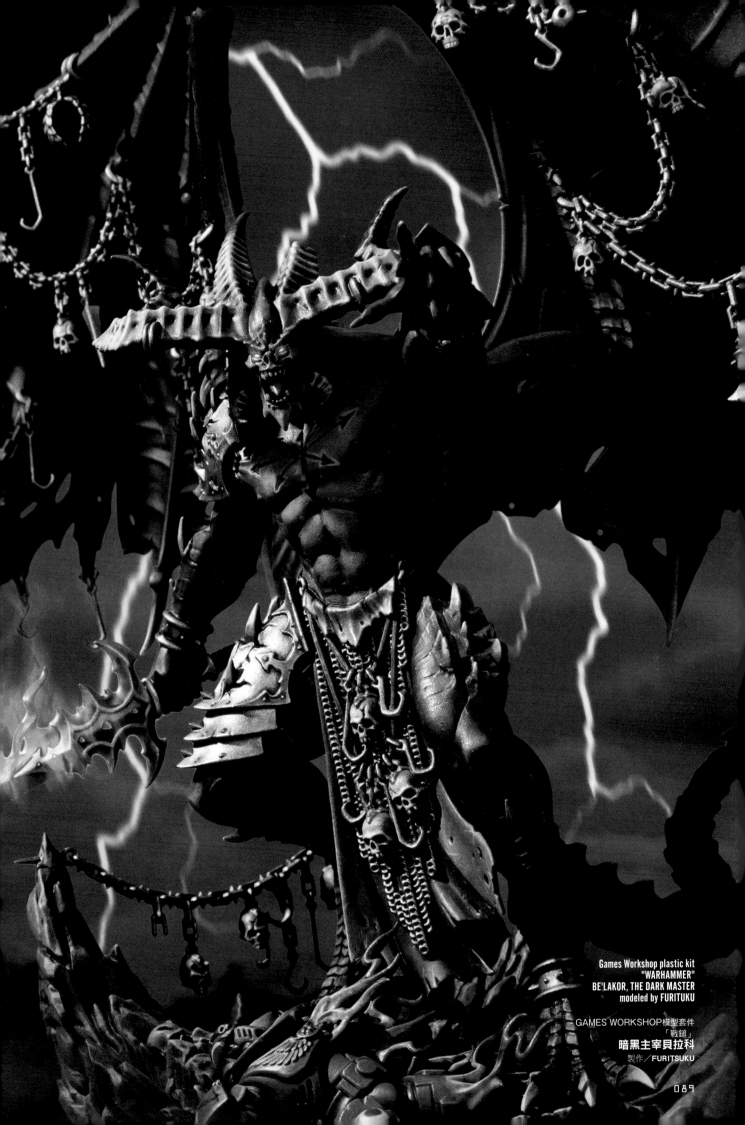

Games Workshop plastic kit
"WARHAMMER"
BE'LAKOR, THE DARK MASTER
modeled by FURITUKU

GAMES WORKSHOP模型套件
「戰鎚」
暗黑主宰貝拉科
製作／FURITSUKU

BE'LAKOR.
THE DARK MASTER
暗黑主宰貝拉科

充分發揮乾刷技法
完成暗黑主宰的塗裝!

貝拉科的基調為黑色,這次噴漆塗上底漆混沌黑當
作基本塗裝,接著在表面乾刷上色,既快速又可完成
效果絕佳的漸層塗裝。

身體塗裝

▲混沌黑的底漆乾燥後,開始乾刷。
先用近似黑色的灰色魔鼠荒蕪黑乾刷
上色。

▲接著在正面中央、肌肉和血管隆起
部分乾刷上暴風駁鼠毛皮。僅僅如此
就可以加強體幹的凹凸線條,形成強
烈的視覺效果。

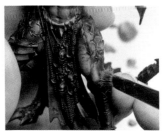

▲大腿想要塗上明亮的色調,所以依
序乾刷上埃森灰、黎明石灰。

▲腹部區塊使用烏沙比骨白,手肘、
膝蓋等肌肉中需打亮加強的部分,則
用中央政務院灰打亮。接著在胸前的
傷痕刷上對比漆沃魯帕斯粉。

頭部塗裝

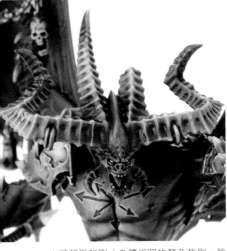

▲頭部用和剛才身體相同的顏色乾刷。臉部的塗裝重點為嘴巴和眼睛。

▲在混沌黑的表面乾刷上魔鼠荒蕪黑。

▲用暴風駭鼠毛皮乾刷臉部，角也用烏沙比骨白乾刷上色。

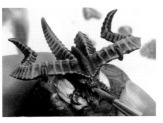

▲嘴巴裡的塗裝。舌頭用帝皇之子上色。請注意一點一點上色，不要塗超出邊界。

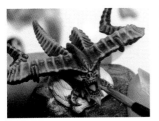

▲舌頭塗裝完成。接著要罩染舌頭以外的嘴巴內部，所以使用對比漆。

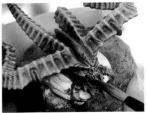

▲接著將對比漆沃魯帕斯粉刷在口中。

▲最後是眼睛和牙齒塗裝。眼睛塗上女巫蒼白膚之後，用對比漆罩染上魔法藍。牙齒則依序塗上烏沙比骨白、尖嘯頭顱白。

盔甲塗裝

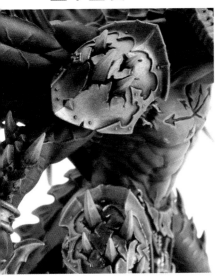

▲在暴風駭鼠毛皮混入緩乾劑，可讓塗料平均稀釋，所以可畫出透出底色的漸層塗裝。

▲貝拉科肩膀和大腿的盔甲都是金屬色，所以非常適合成為模型的亮點。讓我們來看看塗裝表現。

▲金色使用復仇者盔甲金，銀色使用鉛銀，中央的尖刺用魔鼠荒蕪黑。

▲各部分的區分塗裝完成後，塗上陰影漆努恩油黑。這樣一次完成入墨線和清洗兩道作業。

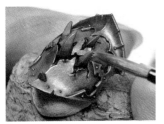

▲尖刺末端不塗色，從中央往末端色調越來越亮。形成透出底色的自然漸層。

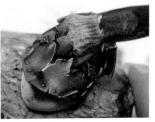

▲用烏沙比骨白乾刷更能表現尖刺的模樣。接著再用尖嘯頭顱白描繪邊緣高光。

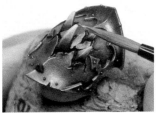

▲為了讓尖刺的尖端色調明亮，只在頂端用尖嘯頭顱白打亮。

兜襠布塗裝

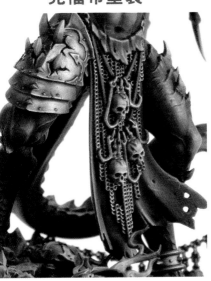

▲各部位的區分塗色完成後，整體刷上陰影漆努恩油黑。

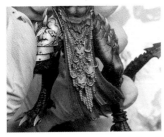

▲這裡示範了集結布料、骷髏頭、金屬等各種元素的兜襠布塗裝。

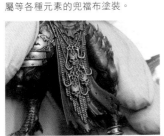

▲努恩油黑乾燥後，布料部分重新塗上尖嘯粉紅，但是要保留陰影部分。

▲一起看看如何塗裝集結布料、骷髏頭、金屬等各種元素的兜襠布。

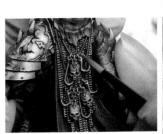

▲塗上陰影漆後，建議再次塗上底漆，恢復明度形成更自然的漸層色調。

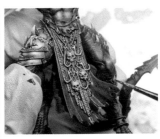

▲布料使用尖嘯粉紅，鍊條使用鉛銀，骷髏頭使用桑德利沙塵黃塗裝。

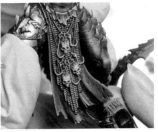

▲布料稜線部分用卡帝安膚打亮即完成布料塗裝。

翅膀塗裝

◀先從翅膀背面開始作業。正面有鎖鍊等細節造型，所以先在背面掌握乾刷要領後，再進入正面的塗裝作業。用魔鼠荒蕪黑在細節和周圍乾刷上色。

▶翅膀正面也用魔鼠荒蕪黑乾刷上色。為了避免破壞鎖鍊等零件，請小心運筆。

◀接著是針對皮膜鼓起部分的打亮乾刷。用鼠風吹鼠毛皮乾刷突顯各處的細節輪廓。

▶正面同樣用乾刷上色。在每一節的稜線部分添加打亮就會很漂亮。

▲貝拉科氣勢震撼的翅膀，塗裝看似困難，但就是這樣的部位最適合運用乾刷上色。就讓我們來看看如何塗裝。

▲翅膀乾刷上色完成後，為鎖鏈上色。使用鉛銀。

▲接著用桑德利沙塵黃為骷體頭上色。

▲用熾天使棕添加陰影，讓色調暗一個色階，添加陰影色。

▲接著是第二次乾刷。依序乾刷塗上烏沙比骨白、尖嘯頭顱白即完成。

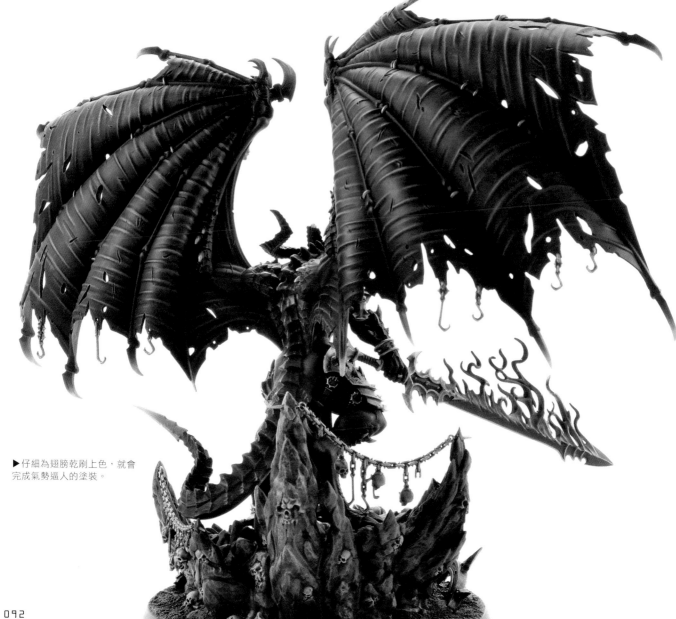

▶仔細為翅膀乾刷上色，就會完成氣勢逼人的塗裝。

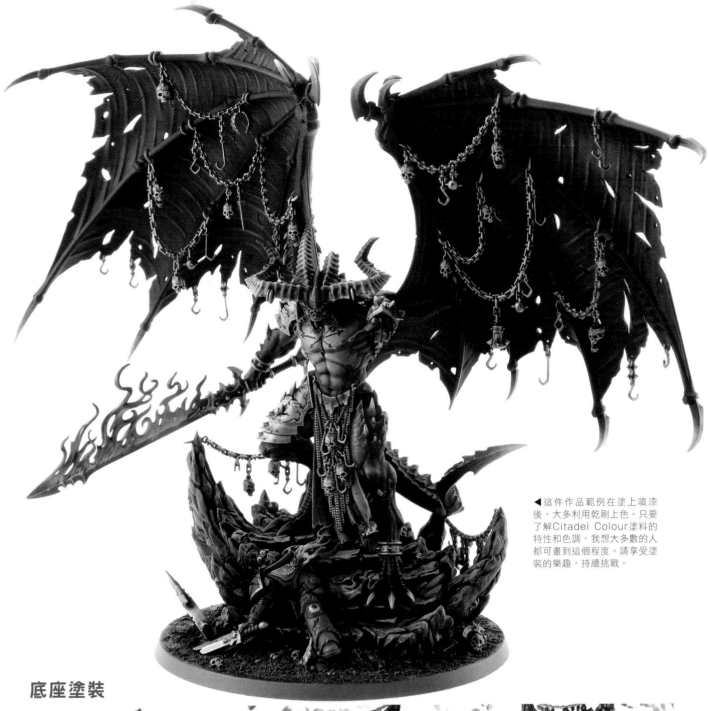

◀這件作品範例在塗上噴漆後，大多利用乾刷上色。只要了解Citadel Colour塗料的特性和色調，我想大多數的人都可畫到這個程度。請享受塗裝的樂趣，持續挑戰。

底座塗裝

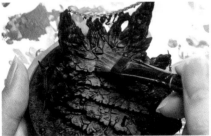

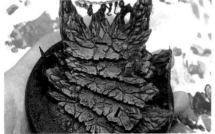

▲戰鎚視覺強烈的微縮模型還有具造型設計的底座。只要利用區分塗裝就成了漂亮的小擺飾。

▲用噴漆塗上混沌黑後，開始乾刷。第一道先塗上暴風駭鼠毛皮。

▲這是在岩石邊角乾刷卡拉克石，形成打亮色調的樣子。至此岩地即完成。

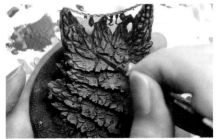

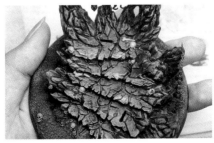

▲在最後修飾階段塗上亮紅色荒野騎兵紅、帶有強烈橘色調的棕色巴斯戈膚，描繪出熔岩的漸層色調。

▲最後是骷髏頭上色。骷髏頭的塗法和貝拉科各部位的骷髏頭相同。

▲倒下的星際戰士，也要仔細完成其各部位的塗裝。在既漆黑又灰暗的世界，只有這點少許鮮明的藍色，成了小擺飾的亮點。

DAUGHTERS OF KHAINE
MORATHI

Games Workshop plastic kit
"WARHAMMER"
Daughters of Khaine Morathi
modeled by PURASHIBA

GAMES WORKSHOP模型套件
「戰鎚」
莫蕙妮
製作／PURASHIBA

流血女王降臨
陰影女王莫蕙妮

「莫蕙妮」是集結美麗與恐怖於一身的微縮模型佳作。這款微縮模型與角色相同，擁有只要看過一眼就無法抵擋的魅力。PURASHIBA示範的作品範例，透過疊色襯托出微縮模型之美，完成度極高。

其美麗的身姿為本刊帶來精彩的高潮。只要閱讀本書內容、持續塗裝，你絕對可以完成如此美麗的莫蕙妮。戰鎚組裝塗裝永無止盡，請細細品味精采的作品，並且運用在你的模型製作中！接著就來一窺本刊最後一件作品，由PURASHIBA帶來的莫蕙妮。

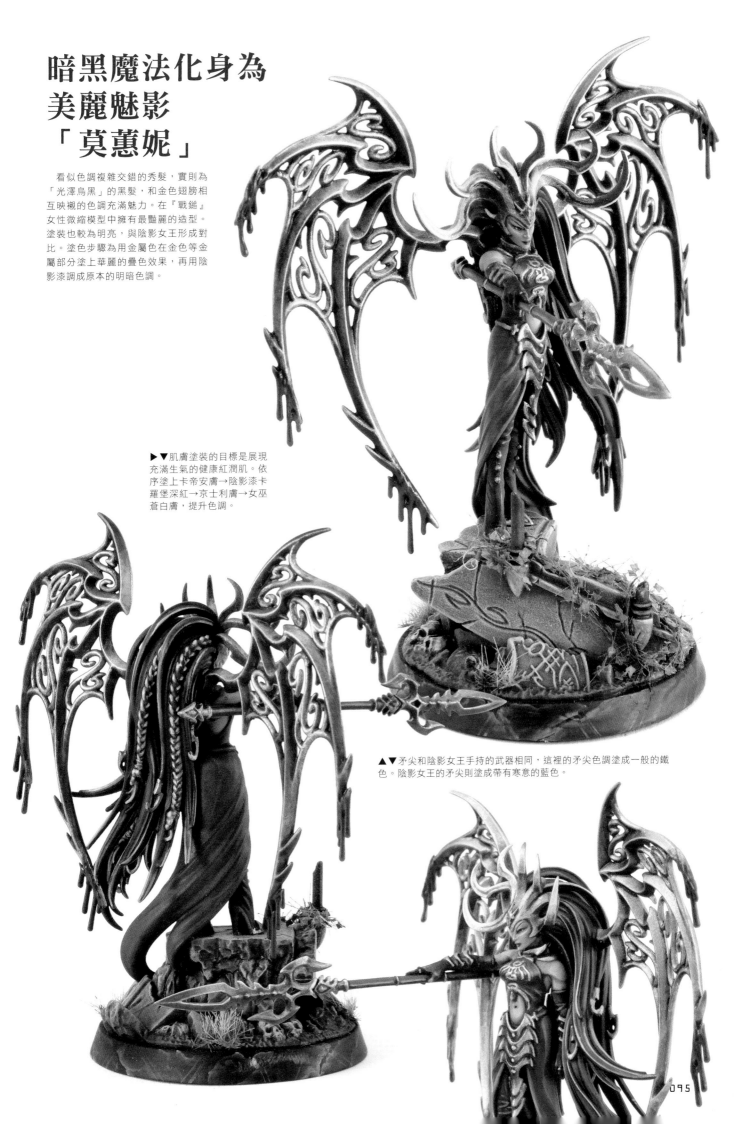

暗黑魔法化身為美麗魅影「莫蕙妮」

看似色調複雜交錯的秀髮，實則為「光澤烏黑」的黑髮，和金色翅膀相互映襯的色調充滿魅力。在『戰鎚』女性微縮模型中擁有最豔麗的造型。塗裝也較為明亮，與陰影女王形成對比。塗色步驟為用金屬色在金色等金屬部分塗上華麗的疊色效果，再用陰影漆調成原本的明暗色調。

▶▼肌膚塗裝的目標是展現充滿生氣的健康紅潤肌。依序塗上卡帝安膚→陰影漆卡羅堡深紅→京士利膚→女巫蒼白膚，提升色調。

▲▼矛尖和陰影女王手持的武器相同，這裡的矛尖色調塗成一般的鐵色。陰影女王的矛尖則塗成帶有寒意的藍色。

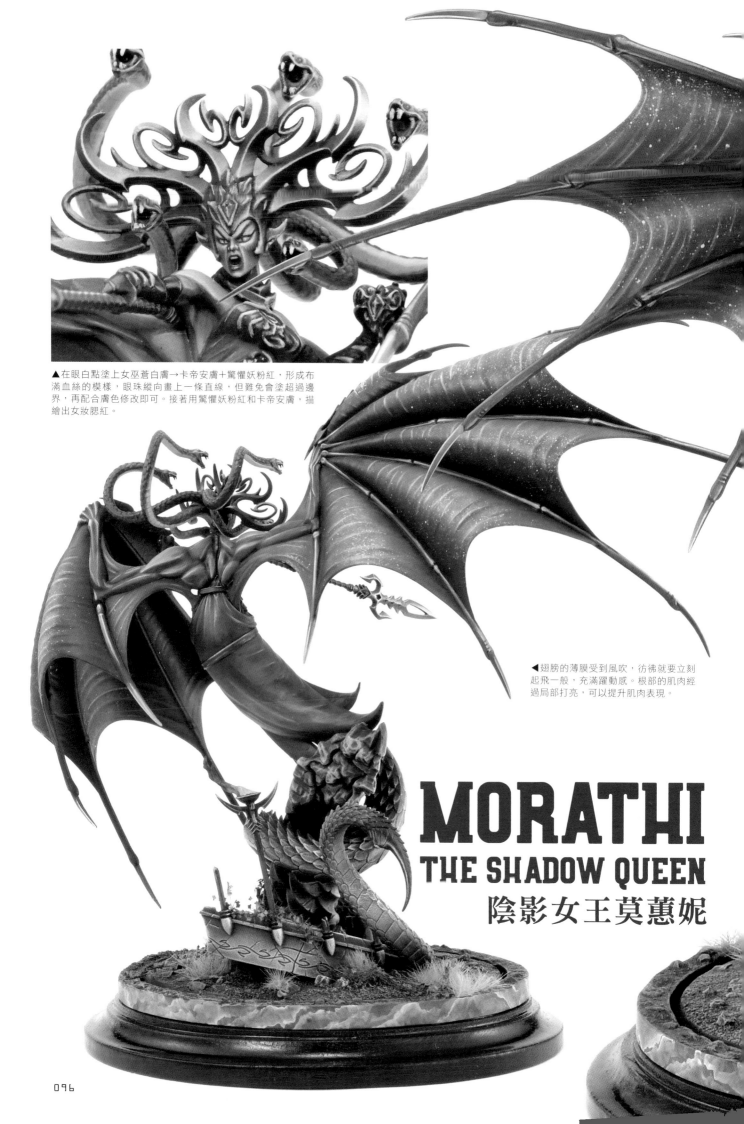

▲在眼白點塗上女巫蒼白膚→卡帝安膚＋驚懼妖粉紅，形成布滿血絲的模樣，眼珠縱向畫上一條直線，但難免會塗超過邊界，再配合膚色修改即可。接著用驚懼妖粉紅和卡帝安膚，描繪出女妝腮紅。

◀翅膀的薄膜受到風吹，彷彿就要立刻起飛一般，充滿躍動感。根部的肌肉經過局部打亮，可以提升肌肉表現。

MORATHI
THE SHADOW QUEEN
陰影女王莫蕙妮

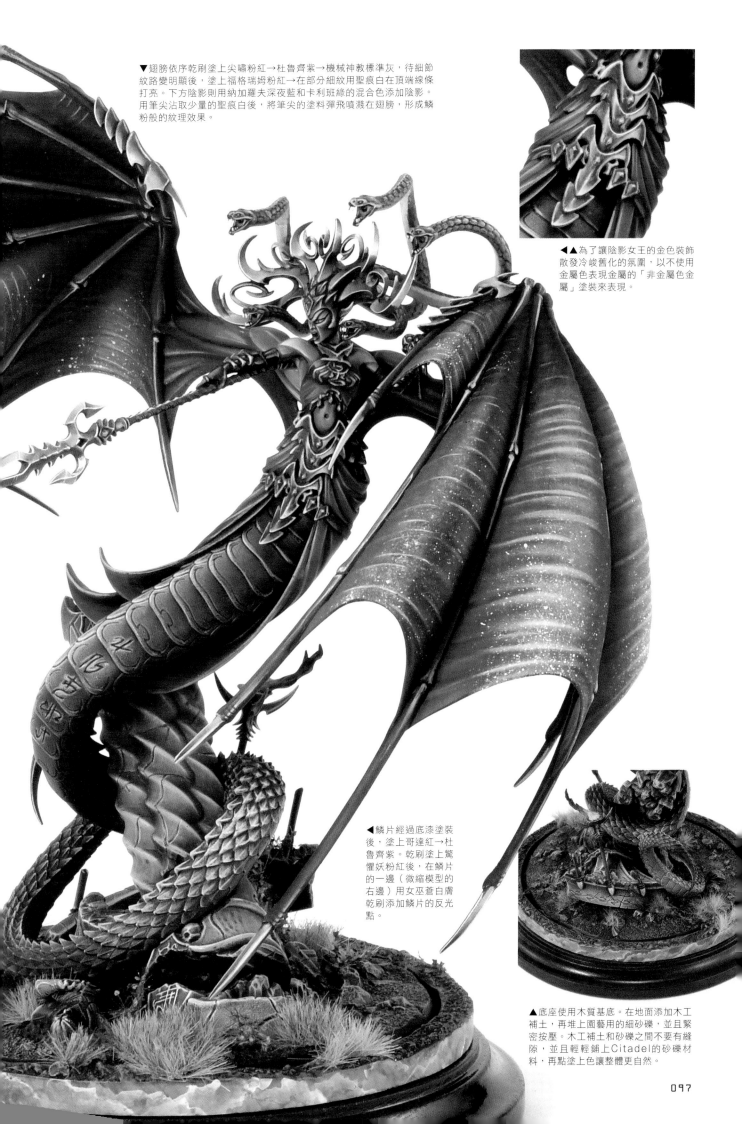

▼翅膀依序乾刷塗上尖嘯粉紅→杜魯齊紫→機械神教標準灰，待細節紋路變明顯後，塗上福格瑞姆粉紅→在部分細紋用聖痕白在頂端線條打亮。下方陰影則用納加羅夫深夜藍和卡利班綠的混合色添加陰影。用筆尖沾取少量的聖痕白後，將筆尖的塗料彈飛噴濺在翅膀，形成鱗粉般的紋理效果。

◀▲為了讓陰影女王的金色裝飾散發冷峻舊化的氛圍，以不使用金屬色表現金屬的「非金屬色金屬」塗裝來表現。

◀鱗片經過底漆塗裝後，塗上哥達紅→杜魯齊紫。乾刷塗上驚懼妖粉紅後，在鱗片的一邊（微縮模型的右邊）用女巫蒼白膚乾刷添加鱗片的反光點。

▲底座使用木質基底。在地面添加木工補土，再堆上園藝用的細砂礫，並且緊密按壓。木工補土和砂礫之間不要有縫隙，並且輕輕鋪上Citadel的砂礫材料，再點塗上色讓整體更自然。

CITADEL COLOUR
COLOR CHART

Citadel Colour
塗料色票

以下為Citadel Colour塗料色票，依照種類區分彙整，供大家購買或塗裝時參考。對比漆是將塗有白色底漆的物件染色後的樣本。

BASE COLOR 底漆

俄芙蘭夕陽黃
AVERLAND SUNSET

尤卡艾羅橘
JOKAERO ORANGE

尖嘯粉紅
SCREAMER PINK

寇瑞斯白
CORAX WHITE

莫菲斯頓紅
MEPHISTON RED

哥達紅
KHORNE RED

矮人酒紅
GAL VORBAK RED

巴拉克納爾酒紅色
BARAK-NAR BURGUNDY

魅魔膚
DAEMONETTE HIDE

腓尼基紫
PHOENICIAN PURPLE

納加羅夫深夜藍
NAGGAROTH NIGHT

凱勒多天空藍
CALEDOR SKY

馬克拉格藍
MACRAGGE BLUE

坎托藍
KANTOR BLUE

午夜領主藍
NIGHT LORDS BLUE

千瘡之子藍
THOUSAND SONS BLUE

三角龍鱗片綠
STEGADON SCALE GREEN

盧佩卡爾綠
LUPERCAL GREEN

夢魘黑
INCUBI DARKNESS

死亡守衛綠
DEATH GUARD GREEN

死亡世界森林綠
DEATH WORLD FOREST

城寨綠
CASTELLAN GREEN

死亡兵團褐
DEATH KORPS DRAB

Waaagh!綠
WAAAGH! FRESH

歐克膚色
ORRUK FLESH

卡利班綠
CALIBAN GREEN

夜曲星綠
NOCTURNE GREEN

桑德利沙塵黃
ZANDRI DUST

XV-88
XV-88

鋼鐵軍團褐
STEEL LEGION DRAB

悲鳴劍齒虎棕
MOURNFANG BROWN

犀牛皮
RHINOX HIDE

桑迪亞棕
THONDIA BROWN

樹精皮
DRYAD BARK

哈伯哥布林膚色
HOBGROT HIDE

怨靈骨色
WRAITHBONE

亡靈骨色
MORGHAST BONE

依歐拉奇膚
IONRACH SKIN

拉卡夫膚
RAKARTH FLESH

魔鼠膚
RATSKIN FLESH

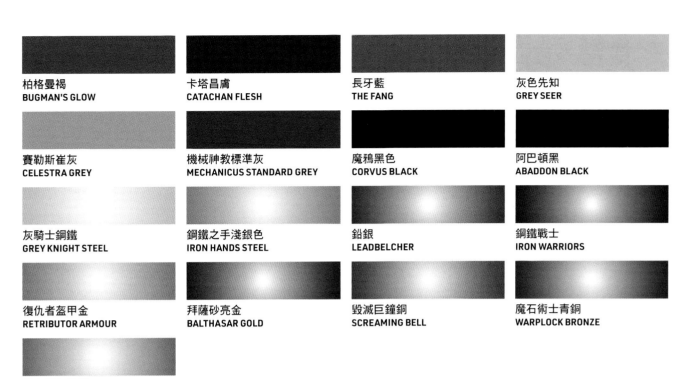

柏格曼褐
BUGMAN'S GLOW

卡塔昌膚
CATACHAN FLESH

長牙藍
THE FANG

灰色先知
GREY SEER

賽勒斯崔灰
CELESTRA GREY

機械神教標準灰
MECHANICUS STANDARD GREY

魔鴉黑色
CORVUS BLACK

阿巴頓黑
ABADDON BLACK

灰騎士鋼鐵
GREY KNIGHT STEEL

鋼鐵之手淺銀色
IRON HANDS STEEL

鉛銀
LEADBELCHER

鋼鐵戰士
IRON WARRIORS

復仇者盔甲金
RETRIBUTOR ARMOUR

拜薩砂亮金
BALTHASAR GOLD

毀滅巨鐘銅
SCREAMING BELL

魔石術士青銅
WARPLOCK BRONZE

符文領主黃銅
RUNELORD BRASS

DRY COLOR 乾刷漆

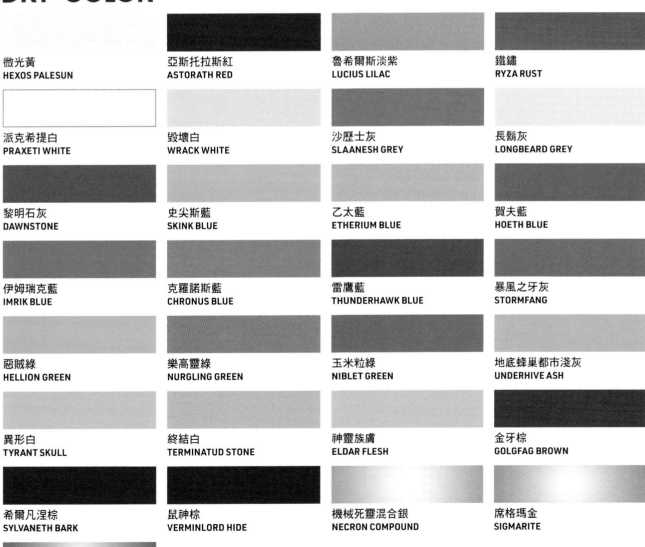

微光黃
HEXOS PALESUN

亞斯托拉斯紅
ASTORATH RED

魯希爾斯淡紫
LUCIUS LILAC

鐵鏽
RYZA RUST

派克希提白
PRAXETI WHITE

毀壞白
WRACK WHITE

沙歷士灰
SLAANESH GREY

長鬚灰
LONGBEARD GREY

黎明石灰
DAWNSTONE

史尖斯藍
SKINK BLUE

乙太藍
ETHERIUM BLUE

賀夫藍
HOETH BLUE

伊姆瑞克藍
IMRIK BLUE

克羅諾斯藍
CHRONUS BLUE

雷鷹藍
THUNDERHAWK BLUE

暴風之牙灰
STORMFANG

惡賊綠
HELLION GREEN

樂高靈綠
NURGLING GREEN

玉米粒綠
NIBLET GREEN

地底蜂巢都市淺灰
UNDERHIVE ASH

異形白
TYRANT SKULL

終結白
TERMINATUD STONE

神靈族膚
ELDAR FLESH

金牙棕
GOLGFAG BROWN

希爾凡涅棕
SYLVANETH BARK

鼠神棕
VERMINLORD HIDE

機械死靈混合銀
NECRON COMPOUND

席格瑪金
SIGMARITE

獅鳩金
GOLDEN GRIFFON

LAYER COLOR 疊色漆

聖痕白 WHITE SCAR	多恩黃 DORN YELLOW	山陣號黃 PHALANX YELLOW	衝鋒砲小子黃 FLASH GITZ YELLOW
伊利爾黃 YRIEL YELLOW	魯卡拿茲橘 LUGGANATH ORANGE	火龍橘 FIRE DRAGON BRIGHT	屠夫橘 TROLL SLAYER ORANGE
球菌橘 SQUIG ORANGE	荒野騎兵紅 WILD RIDER RED	惡陽鮮紅色 EVIL SUNZ SCARLET	瓦茲達卡紅 WAZDAKKA RED
懷言者紅 WORD BEARERS RED	福格瑞姆粉紅 FULGRIM PINK	帝皇之子 EMPEROR'S CHILDREN	驚懼妖粉紅 PINK HORROR
迪莎拉丁香紫 DECHALA LILAC	噪音戰士紫 KAKOPHONI PURPLE	基因竊取者紫 GENESTEALER PURPLE	異形紫 XEREUS PURPLE
藍色驚懼妖 BLUE HORROR	賀夫藍 HOETH BLUE	羅森藍 LOTHERN BLUE	寇卡爾藍 CALGAR BLUE
泰克里斯藍 TECLIS BLUE	亞萊托克藍 ALAITOC BLUE	阿爾道夫護衛藍 ALTDORF GUARD BLUE	巴哈羅斯藍 BAHARROTH BLUE
神殿護衛藍 TEMPLE GUARD BLUE	艾瑞曼藍 AHRIMAN BLUE	雷鷹藍 THUNDERHAWK BLUE	索特綠 SOTEK GREEN
高斯爆破砲綠 GAUSS BLASTERGREEN	享樂者綠 SYBARITE GREEN	卡柏利特綠 KABALITE GREEN	樂高靈綠 NURGLING GREEN
艾里西亞綠 ELYSIAN GREEN	食人魔迷彩綠 OGRYN CAMO	史崔坎綠 STRAKEN GREEN	羅倫森林綠 LOREN FOREST
荷魯斯之子綠 SONS OF HORUS GREEN	伏爾坎綠 VULKAN GREEN	史卡斯尼克綠 SKARSNIK GREEN	謬特綠 MOOT GREEN
戰爭頭目綠 WARBOSS GREEN	魔石綠 WARPSTONE GLOW	克里格卡其色 KRIEG KHAKI	尖嘯頭顱白 SCREAMING SKULL

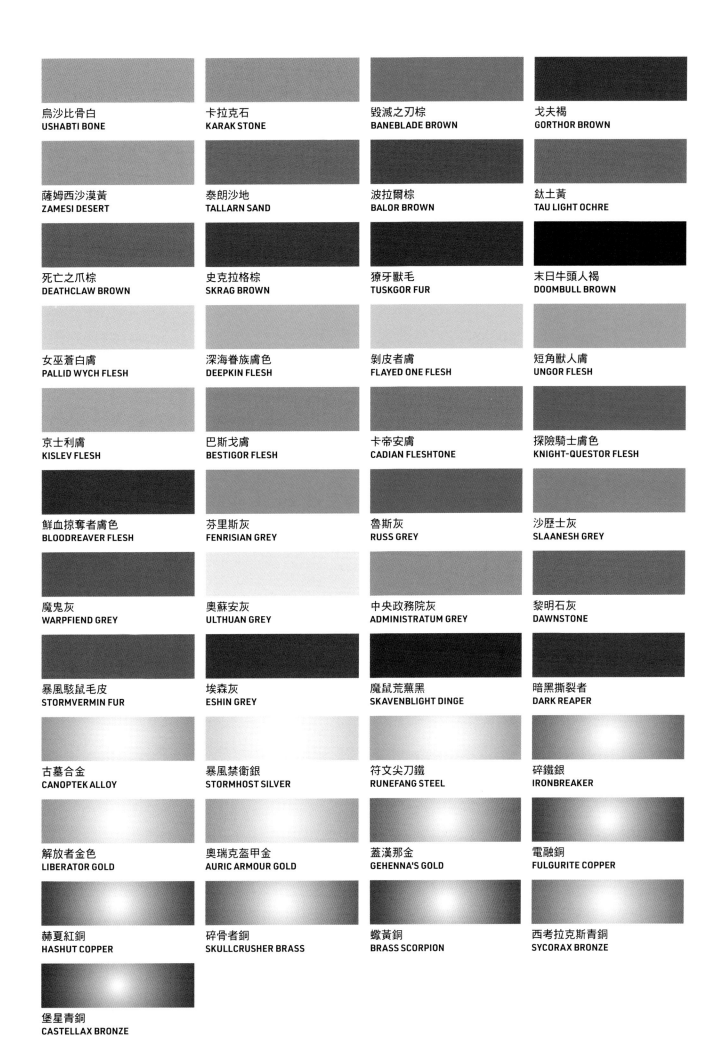

烏沙比骨白
USHABTI BONE

卡拉克石
KARAK STONE

毀滅之刃棕
BANEBLADE BROWN

戈夫褐
GORTHOR BROWN

薩姆西沙漠黃
ZAMESI DESERT

泰朗沙地
TALLARN SAND

波拉爾棕
BALOR BROWN

鈦土黃
TAU LIGHT OCHRE

死亡之爪棕
DEATHCLAW BROWN

史克拉格棕
SKRAG BROWN

獠牙獸毛
TUSKGOR FUR

末日牛頭人褐
DOOMBULL BROWN

女巫蒼白膚
PALLID WYCH FLESH

深海眷族膚色
DEEPKIN FLESH

剝皮者膚
FLAYED ONE FLESH

短角獸人膚
UNGOR FLESH

京士利膚
KISLEV FLESH

巴斯戈膚
BESTIGOR FLESH

卡帝安膚
CADIAN FLESHTONE

探險騎士膚色
KNIGHT-QUESTOR FLESH

鮮血掠奪者膚色
BLOODREAVER FLESH

芬里斯灰
FENRISIAN GREY

魯斯灰
RUSS GREY

沙歷士灰
SLAANESH GREY

魔鬼灰
WARPFIEND GREY

奧蘇安灰
ULTHUAN GREY

中央政務院灰
ADMINISTRATUM GREY

黎明石灰
DAWNSTONE

暴風駁鼠毛皮
STORMVERMIN FUR

埃森灰
ESHIN GREY

魔鼠荒蕪黑
SKAVENBLIGHT DINGE

暗黑撕裂者
DARK REAPER

古墓合金
CANOPTEK ALLOY

暴風禁衛銀
STORMHOST SILVER

符文尖刀鐵
RUNEFANG STEEL

碎鐵銀
IRONBREAKER

解放者金色
LIBERATOR GOLD

奧瑞克盔甲金
AURIC ARMOUR GOLD

蓋漢那金
GEHENNA'S GOLD

電融銅
FULGURITE COPPER

赫夏紅銅
HASHUT COPPER

碎骨者銅
SKULLCRUSHER BRASS

蠍黃銅
BRASS SCORPION

西考拉克斯青銅
SYCORAX BRONZE

堡星青銅
CASTELLAX BRONZE

SHADE COLOR 陰影漆

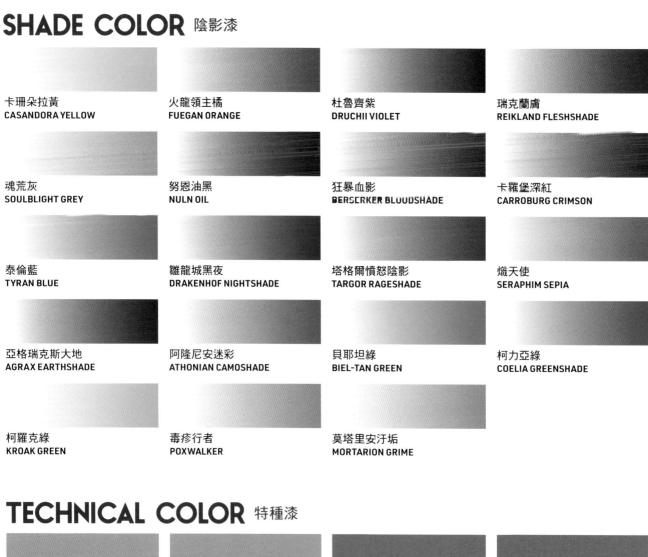

卡珊朵拉黃
CASANDORA YELLOW

火龍領主橘
FUEGAN ORANGE

杜魯齊紫
DRUCHII VIOLET

瑞克蘭膚
REIKLAND FLESHSHADE

魂荒灰
SOULBLIGHT GREY

努恩油黑
NULN OIL

狂暴血影
BERSERKER BLOODSHADE

卡羅堡深紅
CARROBURG CRIMSON

泰倫藍
TYRAN BLUE

雛龍城黑夜
DRAKENHOF NIGHTSHADE

塔格爾憤怒陰影
TARGOR RAGESHADE

熾天使
SERAPHIM SEPIA

亞格瑞克斯大地
AGRAX EARTHSHADE

阿隆尼安迷彩
ATHONIAN CAMOSHADE

貝耶坦綠
BIEL-TAN GREEN

柯力亞綠
COELIA GREENSHADE

柯羅克綠
KROAK GREEN

毒疹行者
POXWALKER

莫塔里安汙垢
MORTARION GRIME

TECHNICAL COLOR 特種漆

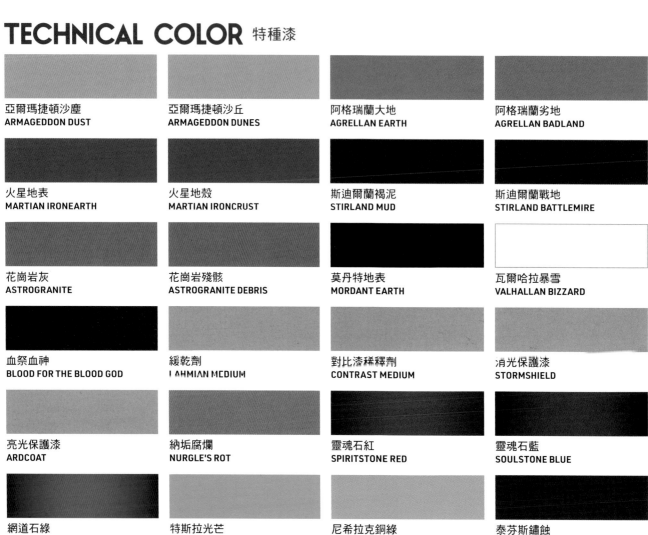

亞爾瑪捷頓沙塵
ARMAGEDDON DUST

亞爾瑪捷頓沙丘
ARMAGEDDON DUNES

阿格瑞蘭大地
AGRELLAN EARTH

阿格瑞蘭劣地
AGRELLAN BADLAND

火星地表
MARTIAN IRONEARTH

火星地殼
MARTIAN IRONCRUST

斯迪爾蘭褐泥
STIRLAND MUD

斯迪爾蘭戰地
STIRLAND BATTLEMIRE

花崗岩灰
ASTROGRANITE

花崗岩殘骸
ASTROGRANITE DEBRIS

莫丹特地表
MORDANT EARTH

瓦爾哈拉暴雪
VALHALLAN BIZZARD

血祭血神
BLOOD FOR THE BLOOD GOD

緩乾劑
LAHMIAN MEDIUM

對比漆稀釋劑
CONTRAST MEDIUM

消光保護漆
STORMSHIELD

亮光保護漆
ARDCOAT

納垢腐爛
NURGLE'S ROT

靈魂石紅
SPIRITSTONE RED

靈魂石藍
SOULSTONE BLUE

網道石綠
WAYSTONE GREEN

特斯拉光芒
TESSERACT GLOW

尼希拉克銅綠
NIHILAKH OXIDE

泰芬斯鏽蝕
TYPHUS CORROSION

CONTRAST 對比漆

以下是先用怨靈骨色噴漆為套件底座上色後，再用對比漆染色的樣本。
供大家參考塗上對比漆後的色調變化、染色程度與塗料堆積在細節時的色
調深淺。

◀使用對比漆時，大
多會在物件先噴塗上
白色或亮灰色，或筆
塗上白色後再塗上對
比漆，這樣就可完全
發揮對比漆的效果。

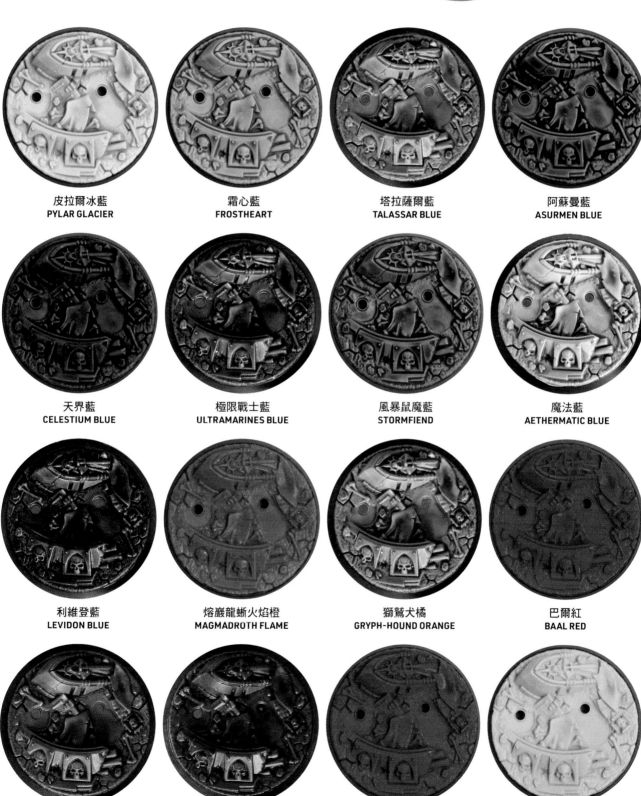

皮拉爾冰藍
PYLAR GLACIER

霜心藍
FROSTHEART

塔拉薩爾藍
TALASSAR BLUE

阿蘇曼藍
ASURMEN BLUE

天界藍
CELESTIUM BLUE

極限戰士藍
ULTRAMARINES BLUE

風暴鼠魔藍
STORMFIEND

魔法藍
AETHERMATIC BLUE

利維登藍
LEVIDON BLUE

熔巖龍蜥火焰橙
MAGMADROTH FLAME

獅鷲犬橘
GRYPH-HOUND ORANGE

巴爾紅
BAAL RED

血天使紅
BLOOD ANGELS RED

血肉撕裂者紅
FLESH TEARERS RED

末日之火洋紅
DOOMFIRE MAGENTA

惡月氏族黃
BAD MOON YELLOW

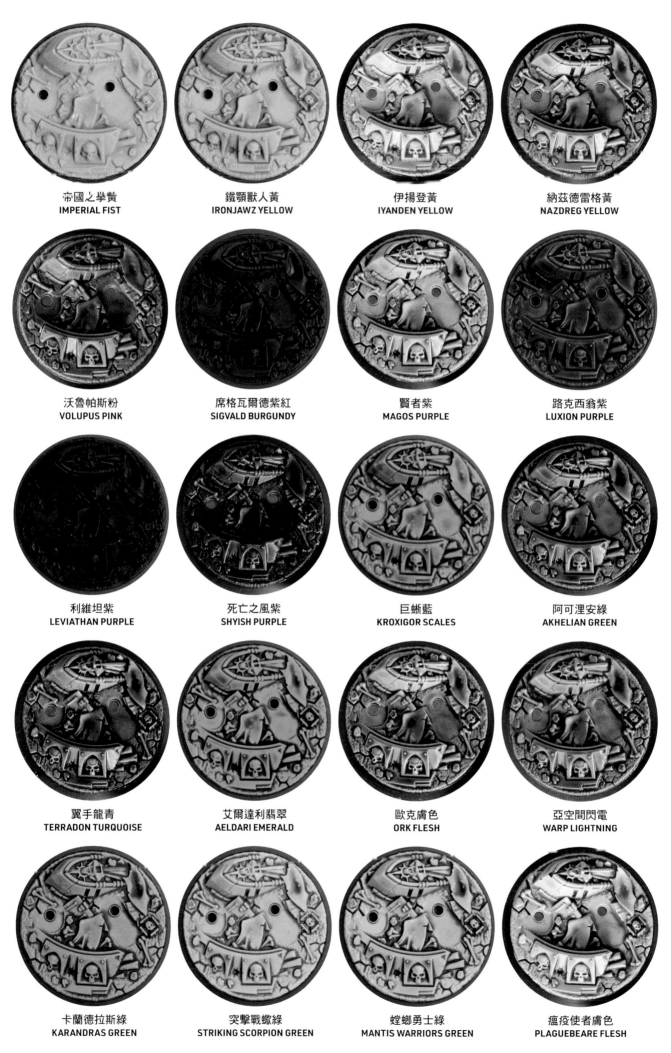

帝國之拳黃
IMPERIAL FIST

鐵顎獸人黃
IRONJAWZ YELLOW

伊揚登黃
IYANDEN YELLOW

納茲德雷格黃
NAZDREG YELLOW

沃魯帕斯粉
VOLUPUS PINK

席格瓦爾德紫紅
SIGVALD BURGUNDY

賢者紫
MAGOS PURPLE

路克西翁紫
LUXION PURPLE

利維坦紫
LEVIATHAN PURPLE

死亡之風紫
SHYISH PURPLE

巨蜥藍
KROXIGOR SCALES

阿可浬安綠
AKHELIAN GREEN

翼手龍青
TERRADON TURQUOISE

艾爾達利翡翠
AELDARI EMERALD

歐克膚色
ORK FLESH

亞空間閃電
WARP LIGHTNING

卡蘭德拉斯綠
KARANDRAS GREEN

突擊戰蠍綠
STRIKING SCORPION GREEN

螳螂勇士綠
MANTIS WARRIORS GREEN

瘟疫使者膚色
PLAGUEBEARE FLESH

撕膛車獸人血肉綠
GUTRIPPA FLESH

軍綠
MILITARUM GREEN

信條迷彩
CREED CAMO

暗黑天使綠
DARK ANGELS GREEN

縛靈冥火綠
HEXWRAITH FLAME

薔薇女王寒意藍
BRIAR QUEEN CHILL

幽魂暗影藍
NIGHTHAUNT GLOOM

獅鷲獸灰
GRYPH-CHARGER GREY

太空野狼灰
SPACE WOLVES GREY

恐怖假面紫
DREADFUL VISAGEBASILICANUM

巴西利卡努灰
GREY

白骨部落
SKELETON HORDE

阿加羅斯沙丘
AGGAROS DUNES

噶拉噶克下水道
GARAGHAK'S SEWER

蛇咬皮革棕
SNAKEBITE LEATHER

凶蠻野豬毛皮
GORE-GRUNTA FUR

萊特林汙垢黑
RATLING GRIME

荒林棕
WYLDWOOD

賽戈棕
CYGOR BROWN

基里曼膚色
GUILLIMAN FLESH

熾焰屠夫膚色
FYRESLAYER FLESH

暗誓族膚
DARKOATH FLESH

藥劑師白
APOTHECARY WHITE

黑色神殿騎士
BLACK TEMPLAR

黑色軍團
BLACK LEGION

水貼黏貼漂亮的要領!!

　　只要使用塗料中的「亮光保護漆」和「緩乾劑」，就可以漂亮黏貼水貼。倘若水貼未緊密服貼，表面就會泛白，呈現所謂的「銀光反白」現象。只要使用這些塗料，就可以完全避免這種現象的產生。

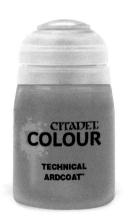

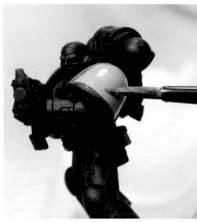

▲塗上亮光保護漆的地方會變得有光澤。利用亮光保護漆，讓肉眼不易看見的塗裝凹凸變得平滑，還會明顯反光，所以會在表面形成光澤。一旦顯得平滑，就會讓水貼更加服貼。

▲塗抹時如一般塗料般大範圍薄薄塗抹。塗料一旦乾燥後，就會產生明亮光澤。

▲將水貼剪下後浸泡水中，接著移動到紙調色盤，並且等到水貼可以移動之時。

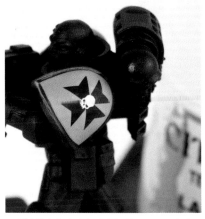

▲將水貼移至想黏貼的位置，並且用畫筆或棉花棒撫平服貼於表面。

▲貼上水貼後，接著準備緩乾劑。只要將畫筆沾取緩乾劑並且塗抹在水貼上即完成。

▲緩乾劑會在水貼上形成保護層，而且塗上緩乾劑的地方會呈消光表面，也就可以降低亮光保護漆的光澤。

聖痕白
WHITE SCAR

怨靈骨色
WRAITHBONE

灰色先知
GREY SEER

混沌黑
CHAOS BLACK

馬克拉格藍
MACRAGGE BLUE

莫菲斯頓紅
MEPHISTON RED

死亡守衛綠
DEATH GUARD GREEN

機械神教標準灰
MECHANICUS STANDARD GREY

桑德利沙塵黃
ZANDRI DUST

復仇者盔甲金
RETRIBUTOR ARMOUR

符文領主黃銅
RUNELORD BRASS

鉛銀
LEADBELCHER

好書推薦

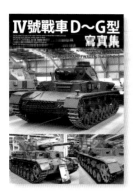

四號戰車D～G型照片集錦

作者：HOBBY JAPAN

ISBN：978-626-7062-63-0

H.M.S.幻想模型世界

作者：玄光社

ISBN：978-626-7062-51-7

專業模型師親自傳授！
提升戰車模型製作水準
的捷徑

作者：HOBBY JAPAN

ISBN：978-626-7062-65-4

骨骼SKELETONS
令人驚奇的造型與功能

作者：安德魯．科克

ISBN：978-986-6399-94-7

製作幻獸の方法

作者：HOBBY JAPAN

ISBN：978-626-7062-53-1

依卡路里分級的
女性人物模型塗裝技法

作者：國谷忠伸

ISBN：978-626-7062-04-3

以黏土製作！
生物造形技法

作者：竹內しんぜん

ISBN：978-957-9559-15-7

以黏土製作！
生物造形技法 恐龍篇

作者：竹內しんぜん

ISBN：978-626-7062-61-6

動物雕塑解剖學

作者：片桐裕司

ISBN：978-986-6399-70-1

大畠雅人作品集
ZBrush＋造型技法書

作者：大畠雅人
ISBN：978-986-9692-05-2

機械昆蟲製作全書
不斷進化中的機械變種生物

作者：宇田川譽仁
ISBN：978-986-6399-62-6

SCULPTORS 06
原創造形&原型作品集

作者：玄光社
ISBN：978-626-7062-31-9

黏土製作的幻想生物
從零開始了解職業專家的造形
技法

作者：松岡ミチヒロ
ISBN：978-986-9712-33-0

植田明志 造形作品集

作者：植田明志
ISBN：978-626-7062-36-4

以面紙製作逼真的昆蟲

作者：駒宮洋
ISBN：978-957-9559-30-0

人體結構
原理與繪畫教學

作者：肖瑋春
ISBN：978-986-0621-00-6

人體動態結構繪畫教學

作者：RockHe Kim's
ISBN：978-957-9559-68-3

奇幻面具製作方法
神秘絢麗的妖怪面具

作者：綺想造形蒐集室
ISBN：978-986-0676-56-3

竹谷隆之 畏怖的造形

作者：竹谷隆之
ISBN：978-957-9559-53-9

大山龍作品集&
造形雕塑技法書

作者：大山龍
ISBN：978-986-6399-64-0

飛廉
岡田惠太造形作品集&
製作過程技法書

作者：岡田惠太
ISBN：978-957-9559-32-4

片桐裕司雕塑解剖學
[完全版]

作者：片桐裕司
ISBN：978-957-9559-37-9

PYGMALION
令人心醉惑溺的女性人物模型
塗裝技法

作者：田川弘
ISBN：978-957-9559-60-7

對虛像的偏愛

作者：田川弘
ISBN：978-626-7062-28-9

飛機模型製作教科書
田宮 1/48 傑作機系列的世界
「往復式引擎飛機篇」

作者：HOBBY JAPAN
ISBN：978-957-9559-16-4

人物模型之美
辻村聰志女性模型作品集
SCULPTURE BEAUTY'S

作者：辻村聰志
ISBN：978-626-7062-32-6

龍族傳說
高木アキノリ作品集+
數位造形技法書

作者：高木アキノリ
ISBN：978-626-7062-10-4

村上圭吾人物模型
塗裝筆記

作者：大日本繪畫
ISBN：978-626-7062-66-1

SCULPTORS
造型名家選集05
原創造形&原型作品集

作者：玄光社
ISBN：978-626-7062-20-3

平成假面騎士怪人設計
大圖鑑
完全超惡

作者：Hobby JAPAN
ISBN：978-626-7062-23-4

美術解剖圖

作者：小田隆
ISBN：978-986-9712-32-3

透過素描學習
美術解剖學

作者：加藤公太
ISBN：978-626-7062-09-8

3D藝用解剖學

作者：3DTOTAL PUBLISHING
ISBN：978-986-6399-81-7

Mozu袖珍作品集
小小人的微縮世界

作者：Mozu
ISBN：978-626-7062-05-0

透過素描學習
動物＋人體之比較解剖學

作者：加藤公太＋小山晋平
ISBN：978-626-7062-39-5

SCULPTORS
造型名家選集07
原創造形&原型作品集

作者：玄光社
ISBN：978-626-7062-77-7

Editor at Large
木村學　Manabu KIMURA

Publisher
松下大介　Daisuke MATSUSHITA

Model works
FURITSUKU
武藏　MUSASHI
MUCCHO
PURASHIBA
TENCHIYO

Editor
王鑫彤　Xintong Wang

Writer
丹文聰　Fumitoshi TAN
傭兵　YOUHEI PENGIN
SHIGERU

Assistant Editor
笠毛美來　Miku KASAMO
竹村成生　Sei TAKEMURA

Advertising Staff
長尾成兼　Seiken NAGAO

Cover
設計／小林步　Ayumu KOBAYASHI
攝影／葛貴紀〔井上寫真STUDIO〕　Takanori KATSURA 〔INOUE
PHOTO STUDIO〕

Designer
小林步　Ayumu KOBAYASHI

Photographer
葛貴紀〔井上寫真STUDIO〕　Takanori KATSURA 〔INOUE PHOTO
STUDIO〕
本松昭茂〔STUDIO R〕　Akishige HOMMATSU 〔STUDIO R〕
河橋將貴〔STUDIO R〕　Masataka KAWAHASHI 〔STUDIO R〕
岡本學〔STUDIO R〕　Gaku OKAMOTO 〔STUDIO R〕
關崎裕介〔STUDIO R〕　Yusuke SEKIZAKI 〔STUDIO R〕
塚本健人〔STUDIO R〕　Kento TSUKAMOTO 〔STUDIO R〕
河野義人〔STUDIO R〕　Yoshito KOUNO 〔STUDIO R〕

Special thanks
Games Workshop

WARHAMMER STARTUP GUIDE
HOW TO BUILD WARHAMMER
戰 鎚 模 型 製 作 入 門 指 南

作　者　HOBBY JAPAN
翻　譯　黃姿頤
發　行　陳偉祥
出　版　北星圖書事業股份有限公司
地　址　234新北市永和區中正路462號B1
電　話　886-2-29229000
傳　真　886-2-29229041
網　址　www.nsbooks.com.tw
E-MAIL　nsbook@nsbooks.com.tw
劃撥帳戶　北星文化事業有限公司
劃撥帳號　50042987
製版印刷　皇甫彩藝印刷股份有限公司
出 版 日　2023年11月
I S B N　978-626-7062-79-1
定　價　450元

如有缺頁或裝訂錯誤，請寄回更換。

國家圖書館出版品預行編目(CIP)資料

戰鎚模型製作入門指南＝Warhammer startup guide：
how to build warhammer／HOBBY JAPAN作；黃姿
頤翻譯. -- 新北市：北星圖書事業股份有限公司，2023.11
112面；21.0×29.7公分

ISBN 978-626-7062-79-1（平裝）

1. CST：模型　2. CST：塑膠

999　　　　　　　　　　　　　　　　112012196

官方網站　　臉書粉絲專頁　　LINE 官方帳號　　蝦皮商城